치유의
미술관

치유의
미술관

일곱 가지 감정으로
만나는 예술가의 삶

유경희

지음

아트북스

내 그대를 찬양했더니
그대는 그보다 백배나 많은 것을
내게 갚아주었도다.
고맙다, 나의 인생이여!

_미셸 투르니에의 묘비명

행복한 그림, 치유의 미술관

예술가와 예술작품을 접하는 삶을 통해 나는 가장 행복한 삶은 아닐지언정 누구보다 예술과 함께 향유하는 삶을 살았다. 예술 덕분에 나는 감각적으로 철학적으로 풍요로워졌고, 유머와 위트가 얼마나 중요한 삶의 레토릭인지도 배울 수 있었다. 더불어 예술가들의 삶에 기대어 내 삶에 일어난 역경이라고 할 수 있는 일들이 너무도 가벼운, 그야말로 먼지를 피우는 일이라고 위안 삼을 줄도 알게 되었다. 남의 불행이 나의 행복(?)이 되는 순간이다. 이처럼 예술에 대한 공부 혹은 예술을 통한 '사람 공부'는 꽤 흥미로운 '인생 공부'다.

나 자신을 제대로 들여다보기

나는 요즘 '미술로 치유하기' 혹은 '힐링의 미술관'이라는 테마로 강의를 하곤 한다. 어느새 아트힐링 전문가가 된 듯한 느낌이 든다. 내게 있어 아트를 통한 힐링이란 사실 별다른 것이 아니다. 예술

을 통해 내 삶이 어떻게 변화해왔고, 어떻게 진화된 삶으로 발전했는지, 그로써 어떤 창조적 일상을 살고 있는지를 타자들과 공유하는 것이다. 그 순간의 행복감이 바로 내 삶의 상처를 치유할뿐더러 인생의 다른 페이지로 넘어가는 역동을 가져다준다고 말할 수 있다. 그렇게 나는 예술로서 자기 삶의 긍정적이며 능동적인 전문가로 자리잡고 있다.

어떻게 하면, 삶의 지혜라 부를 수 있는 이러한 예술적 체험들을 길을 잃고 막연해 하는 타자들과 나눌 수 있을까? 현대사회는 너무나 동일한 욕망의 기제 속에서 살아간다. 현대 자본주의 사회는 인간들에게 지독한 탐욕과 결핍과 두려움을 가지도록 획책한다. 이런 욕망의 순환고리 속에서 인간은 차갑고 무감각해졌으며, 머리는 뜨겁고 복잡해졌다. 그런 그들은 자신이 아프다는 것조차 인식하지 못할 만큼 심각한 상태가 되었다. "모두 병들었는데 아무도 아프지 않았다"라는 시인 이성복의 「그날」 중 한 대목처럼 말이다.

우리는 지금 이런 무감각한 감정 혹은 부정적인 감정의 상태가 어디에서 연원하는지 그 근원을 들여다보아야 한다. 한 발짝 자기 자리에서 뒤로 물러나 자신이 어디에 서 있는지를 똑바로 봐야 한다. 그저 사회 탓, 나라 탓을 하기 보다는 시스템의 원초적 구성원으로서 나에 대한 자각이 절실한 시기이다. 자기의 감정을 잘 들여다보는 것이 중요한 이유는, 그것이 자신에 대한 이해는 물론 타인, 사회와의 관계에서 벌어지는 문제를 잘 들여다보게 해주기 때문이다. 나 역시 내 트라우마와 콤플렉스를 고전공부를 통하여, 더 깊게는 심리학과

정신분석학을 공부하면서 더 잘 알게 되었다. 분명 타자로서의 예술가들의 심리와 감정에 대한 천착은 인간 보편에 대한 깊은 이해에 도달할 수 있게 하였고, 무엇보다 나 자신이라는 인간에 대해 이해할 수 있는 폭넓은 실마리를 제공해주었다. 나를 제대로 아는 길만이 타인에게 온전히 도달할 수 있는 길이라는 사실도 알게 되었다.

치유, 상처를 직시하고 대면하는 일

언젠가 자크 라캉의 책에서 읽은 "힐링이란 상처를 봉합하는 것이 아니라, 피 흘리게 하는 것"이라는 말이 생각난다. 치유란 그저 상처를 살살 달래서 어루만지고, 무마하거나 타협하는 것이 아니라, 상처를 직시하고, 그것과 대면하는 힘을 길러주는 것이다. 나는 이런 라캉식 치유가 융의 '대극의 합일'이라는 개념과 매우 닮아 있다고 생각한다. 신화에서 에로스와 프시케의 사랑을 곧잘 최고로 완성된 사랑의 형태로 간주한다. 주지하듯 에로스는 어머니 아프로디테의 만류에도 불구하고 몰래 프시케와 사랑에 빠지고, 그녀를 살려두고, 매일 밤 사랑을 나누러 찾아간다. 에로스는 자신이 누구인지 묻지도 따지지도 말고, 절대 자기 얼굴을 보아선 안 된다고 당부한다. 알게 되면 죽음이라고 경고하면서! 프시케는 에로스가 괴물일지도 모른다는, 질투심에 불탄 언니들의 조언으로 칼과 등불을 들고 에로스의 얼굴을 보게 된다. 물론 괴물이 아니라 너무나 아름다운 미소년이었지만 말이다. 에로스는 천상으로 떠났고, 프시케는 아프로디테에게 싹싹 빌고 제우스에게 도움을 청해 죽음의 세계까지 다녀온 뒤, 결국 에로스와

결혼하게 된다는 것으로 이야기는 끝난다.

이 사랑의 스토리를 융 학파적인 관점에서 보자면, 의혹을 통과한 사랑만이 강해진다는 서사다. 중요한 건 프시케가 남편을 의심해서 비밀을 파헤치려 했다는 점이고, 그런 행위가 괜찮다는 것이다. 사건 전의 프시케처럼 순수한 사랑과 부드러운 눈길로만 자신의 삶을 바라본다면, 자기 안의 어두운 측면을 모르고 지나갈 수도 있다는 것. 결국 인간 본성의 어두운 측면이 우리를 자기만족이나 순진한 낙원에서 떠밀어 진정한 깊이라는 새로운 세계를 발견하게 만든다는 것이다. 바로 융은 진화를 향한 요구가 반드시 그림자로부터 일어난다고 보는 입장이다. 그러니까 프시케의 의심과 의혹과 불만과 같은 그림자의 표출은 오히려 프시케의 의식을 진화하게 만들었다는 것이다.

이런 의미에서 예술가들의 '희로애락애오욕'이 담긴 작품은 인간 본성의 어둡고 다양한 측면들을 보다 잘 보여준다. 여기 소개된 예술가들은 모두 미술사에서 빼놓을 수 없는 혁혁한 공을 세운 위대한 예술가들이지만, 삶 속에서는 보통 사람들보다 훨씬 더 서툴고 미숙한 경우가 많았다. 그들은 소심하고 비겁하며 때로는 강박적이고 이기적인 나르시시스트에 가까웠고, 자기감정을 드러내는 데에도 과잉과 결핍을 오락가락했다. 그럼에도 불구하고 예술가들은 자기감정에 몰입했으며, 자기표현에 충실했기 때문에 오늘날 우리가 그들의 작품을 흥미롭게 감상할 수 있게 된 것이다.

인간의 감정을 기쁨, 분노, 슬픔, 즐거움, 사랑, 증오(혐오), 욕망 등으로 정리해보면서, 조금은 혼동되는 용어를 나름대로 구별할

수 있는 기회를 얻었다. 예컨대 기쁨과 즐거움의 차이, 증오와 분노의 차이와 같은 것이다.

먼저 기쁨과 즐거움의 차이는, 기쁨이 영적이고 정신적인 차원의 행복한 느낌이라면, 즐거움은 감각적 차원의 행복이라고 정의하였다. 따라서 기쁨은 영혼에 대한 사랑과 결부된다. 벗과의 만남, 독서를 통한 초월적 세계와의 교우, 그림 보는 일과 같은 영적이고 정신적인 만남을 최고의 기쁨으로 간주했다. 이에 반해 즐거움은 보고, 만지고, 오리고, 그리고, 쓰다듬고, 맛보고, 냄새 맡는 등 오감을 사용한 감각적인 체험에 몰입하면서 생기는 쾌락으로 보았다.

증오와 분노의 차이를 보면, 증오는 아주 사무치게 미워함 혹은 그런 마음을 뜻하며, 분노는 분개하여 몹시 화를 내는 것을 뜻한다. 그러나 증오의 전제조건은 무진장 사랑했던 존재와의 갈등이다. 혐오의 경우에는 인간 혐오, 여성 혐오와 같이 주체와 객체 사이의 심리적인 거리감이 전제되기도 한다. 예컨대 모든 여자에게 예의를 지키며 거리를 유지하는 드가의 태도는 증오라기보다는 혐오에 가깝다. 그리고 분노는 증오로 넘어가기 전(前) 단계라고 해야 할까? 아직 몸서리쳐질 정도로 상대를 싫어하는 단계는 아니다. 분노는 상대에 대한 안타까움이나 아쉬움이 아직 남아 있는 상태, 아직 상대를 포기하지 않은 단계일지도 모른다. 예컨대 로댕에 대한 카미유 클로델의 마음은 분명 증오이기도 하지만, 자신의 능력을 확신하고 있는 클로델의 입장에서 보면 여전히 분노의 분위기가 물씬 풍긴다고 할 수 있다.

감정을 표현할 때, 치유도 일어난다

어쩌면 그다지 정교해 보이지 않는 일곱 가지 감정의 잣대로 예술가들의 삶과 작품을 재단하는 일은 오류투성이일 가능성이 많다. 인간에게는 이런 감정 말고도 수백, 수천 가지의 감정이 서로 스미고 겹쳐 있으며, 감정 그 자체가 너무나 다양한 에너지의 복합체이기 때문이다. 미국 일리노이대학에서 '모나리자의 미소'를 미소 분석 알고리즘을 통해 연구해 보았더니, 행복한 느낌이 83퍼센트, 혐오감이 9퍼센트, 두려움 6퍼센트, 분노 2퍼센트로 나왔다고 한다. 이것만 보아도 인간의 감정은 한순간도 하나의 감정으로만 설명할 수는 없는 노릇이다. 이처럼 인간에게는 수많은 감정의 레이어가 존재한다. 그래서 인간은 알 수 없는 존재이고, 그래서 늘 알고 싶은 존재인 것이다.

마지막으로 다시 한번 감정과 치유의 관련성에 대해 강조하자면, 감정을 잘 표현하는 것만으로도 인생이 풍요로워진다. 감정에 솔직해지는 것만으로도 자연스럽게 치유가 일어난다는 것이다. 물론 여기서 중요한 것은 직설이 아닌 은유를 사용해야 한다는 것! 어쩌면 예술이 드러나는 방식이 단순히 노출이 아니라 탈은폐, 즉 은폐되어 있는 것을 넌지시 드러내는 방식이라는 사실을 감안한다면, 어떤 예술가의 작품이 끝까지 살아남을지가 가늠이 될 것이다.

코로나 블루와 치유의 행복학

세상이 수상하고 어지러워졌다. 코로나 팬데믹의 시대에 원치 않는 고립을 하게 되었지만, 어쩌면 비자발적 고립이 외로움이나 단절

이 아닌, 진정한 자립과 독립 혹은 자기다운 공부를 할 수 있는 너무나 소중한 시간이기도 하다. 셀프 힐링을 할 수 있는 절호의 기회라는 말이다. 어떡하면 좋을까? 단 한 가지만 제안한다면, 그것은 예술과 친하게 지내라는 것이다. 예술과 친하게 되면, 순간순간 '에피파니(epiphany, 신의 현현)'와도 같은 전율을 체험하는 삶을 살게 된다. 내 안의 낯선 존재와 만나는, 두렵지만 경이로운 체험. 그 만남을 여러분께 강력하게 추천한다. 치유는 덤이고, 성찰은 기본이며, 향유는 당신을 지상의 아름다운 존재로 다시 태어나게 할 것이다. 적어도 내겐 그랬으니까……

정릉의 달팽이 하우스에서
유경희

차례

손을 놀려 일하지 않는 사람은 세상의 이치를
제대로 이해하기 어렵다.

_톨스토이

樂

즐거움

숨겨진 모든 감각을
활용하라

"미쳐야 미친다!" 이만큼 즐거움 혹은 즐김을 가장 잘 표현한 아포리즘은 없어 보입니다. 공자님의 "아는 것은 좋아하는 것만 못하고, 좋아하는 것은 즐기는 것만 못하다"라는 말씀도 같은 맥락이겠지요. 너무도 온당한 이 말씀이 여전히 유효해 보이는 까닭은 무엇일까요? 이 경지에 다다르기가 쉽지 않기 때문이 아닐까요?

사실 즐김의 의미를 생각할 때, 프랑스어로 '주이상스jouissance' 라는 말이 생각납니다. 피카소의 주치의이기도 했던 자크 라캉이 즐겨 사용하던 이 용어는 쉽게 말해 '고통 속의 쾌락'이라는 뜻인데요. 예컨대 성교, 마라톤, 등산, 수영 같은 것들을 떠올려 보세요. 어떤 고통의 순간을 넘어서는 엄청난 쾌감이 있다고들 하지 않나요? 그러니까 진정으로 즐기기 위해서는 고통의 순간을 넘어서야 한다는 것이지요. 그러고 보니 인간은 꽤 피학적인 존재인 것 같습니다. 그런 까닭에 기쁨이 좀 더 영적이고 형이상학적 차원과 관련되는 것과 달리, 즐거움은 좀 더 원초적이고 감각적인 차원과 관련이 깊다는 생각이 듭니다.

분명 즐거움은 육체적인, 감각적인 것과 불가분의 관계가 있습니다. 언뜻 기쁨은 근원적으로 느껴지고, 즐거움은 말초적으로 느껴지기도 하니까요. 그렇지만 예술 속에서 이런 구별은 아주 간단히 와해되고 해소됩니다. 그런 구별이 필요 없는 경지가 바로 예술이고, 예술이야말로 감각을 통해 사유할 수 있는 가장 특별한 분야이니까요. 형식과 내용이 하나인 동시에 감각과 사유가 결합하는 사건, 곧

'몸과 영혼의 결혼'이라 할 수 있는 이 엄청난 사건이 바로 예술이 아닐까요?

요즘 몸을 써서 즐겁게 하는 일을 해야겠다는 생각이 부쩍 듭니다. 너무 오래 책상에 앉아 있어서인지 일자목이 되었다고 의사가 충고하네요. 점점 더 앞으로 목이 튀어나와 구부정한 노파의 모습이 될지도 모른다는 협박을 받으니, 자신을 아껴주지 못했다는 자책이 듭니다. 몸 아니 우리의 오감을 사용하는 일에는 무엇이 있을까요? 산책하기, 농사짓기, 나무 심기, 윈드서핑, 패러글라이딩, 요리하기, 노래 부르기, 길고양이에게 밥 주기 등등 셀 수 없이 많네요. 그런데 그 중에서도 가장 즐거운 감각을 경험하는 건, 단연 '그림 그리기'입니다. 그림 그리기는 배우지 않아도 누구나 즐길 수 있는 재미있는 놀이이지요. 인간은 어린아이 때부터 바닥과 벽만 있으면 무엇이든 그려낼 준비가 되어 있는 존재니까요. 미술은 몸 중에서도 손을 많이 씁니다. 손은 튀어나온 뇌라고 하니, 그림 그리는 일은 두뇌를 쓰는 일과 똑같은 것이지요. 그래서 화가들이 거의 치매를 앓지 않고 오래도록 장수하나 봅니다.

나는 대중 강의를 할 때마다 자주 그림을 그려보라고 권합니다. 덧붙여 "전시는 하지 말고!"를 외치죠. 그러면 사람들은 내 말의 의미를 알아들었는지 깔깔대고 마구 웃습니다. 전시하려고 그림을 그리면 자꾸 어깨에 힘이 들어가 무게를 잡게 되고, 그러면 그림이 이상해지니까요. 무엇인가를 의식하고 그리면 그림이 영 어색해지고 어려워지는 셉니다. 숭요한 것은 그림을 가지고 그냥 노는 것이에요. 놀려

고 하면, 우선 단순해져야 하는데, 요즘 사람들은 너무 바쁘고 생각이 많습니다. 그리고 바쁜 이유의 대부분은 지나친 걱정과 쓸데없는 생각에 빠져서인 경우가 많다는 겁니다. 그러니 어릴 적 유희충동의 세계로 돌아가는 것, 그것을 체험해 보라는 거예요.

그림을 그리면 세 가지 즐거움을 경험할 수 있습니다. 몸을 쓰니 육체적인 감각이 살아나는 '감각의 즐거움'을 체험하게 되고, 시간 가는 줄 모르는 '몰입의 즐거움'이 일어납니다. 그리고 그려놓은 것을 보는 '시각적 즐거움'을 맛본다는 것이지요. 미술이라는 장르는 음악이나 문학과 달리 시각적인 산물이라, 자기가 만든 작품을 두 눈으로 보고, 또 만져보며 확인할 수 있습니다. 이것이야말로 더할 수 없는 충족감과 안정감을 주지요. 다시 말해 잘 그렸든 못 그렸든 사람들은 자기가 그린 그림을 보고 제 눈을 의심하며, 잠깐이라도 스스로 기특해하고 감동하기 마련입니다. 이것이 바로 시각예술, 그림만이 인간에게 줄 수 있는 자아도취적인 매력이 아닌가 생각해요. 고백하건데, 나 역시 이런 도취감에 빠져 '내가 화가가 돼야 했었나?' 하고 착각했던 적도 꽤 여러 번 있었답니다.

무엇보다 중요한 건, 그림을 통해 만나는 이 같은 세 차원의 즐거움이 상처받은 인간의 마음을 위로하고 치유해준다는 겁니다. 그림을 그리면 정신과 의사를 만나러 가지 않아도, 목사님과 신부님을 만나러 주일마다 교회에 가지 않아도, 자신을 얼마간 치유할 수 있다고 감히 말할 수 있습니다. 그리고 여기 가난과 고통, 상처와 절망 속에서도 그림 그리기의 즐거움을 통해 '셀프-힐링'의 세계로 들어갈 수

있었던 많은 화가들이 있습니다. 사실 모든 예술가의 작품은 애초에 '자기 치유'의 산물이라고 할 수 있을 겁니다. 자기를 치유한다고 하는 일이 결국은 타인을 치유하게 되는 이치이지요. 이제 그림 그리기가 신나고 즐거운 일임을 보여준 화가들을 만나볼까요? 스스로도 즐겁고 남들도 즐길 수 있는 그림이 무엇인지 얘기하는 예술가들을 말이지요.

뚱뚱한 여자를 만지는 즐거움

페르난도 보테로

언제부터인지 페르난도 보테로Fernando Botero, 1932~의 작품을 보면 즐겁고 신났습니다. 정말 그의 뚱뚱한 여자 그림을 집에 걸고 싶을 정도니까요. 왜 그럴까 이유를 생각해 보았습니다. 바로 살찐 여자를 만지고 싶다는 충동 혹은 살찐 여자에게 안기고 싶다는 욕구 같은 걸 느꼈기 때문일 겁니다. 같은 여자끼리 무슨 흉한 소리냐고 반문하실 건가요?

여담으로, 수년 전 해외 다큐 채널에서 여자가 성적 판타지의 대상으로 매혹적으로 생각하는 사람은 누구인지에 대해 설문 조사했습니다. 2,3위는 우편배달부와 세계에서 가장 큰 택배 회사인 UPS 기사 같은 직업의 남자가 물망에 올랐고, 뜻밖에도 1위는 남성이 아닌 바로 '여자'였습니다. 왜 여자는 남성이 아닌, 다른 여자를 욕망하는 것일까요? 정신분석적으로 최초의 사랑인 어머니에 대한 무의식적 사

랑 때문일까요? 아마도 감각적인 측면에서 여성에게도 남성의 몸보다
는 여성의 몸이 훨씬 더 자극적으로 느껴지는 것이 아닐까 하는 생각
이 듭니다. 아니, 자극적이라기보다는 안기고 싶고 만지고 싶은 '촉각
적인 몸' 말이지요.

　　보테로의 작품 속 여자를 보면, 영화 「바그다드 카페」(1987)의
살찐 독일 여자 '자스민'이 생각납니다. 사막의 연금술사 같았던 뚱뚱
한 여자, 그 여자야말로 근원적인 감각적 쾌락을 떠올릴 만큼 매력적
인 데가 있지요. 영화를 좀 들여다볼까요? 어느 날 문득, 삭막한 사막
한가운데에 있는 바그다드 카페에 뚱뚱한 독일 여자가 나타납니다. 여
행 중 다툼으로 남편과 헤어진 자스민은 상처받은 카페 여주인을 위로
하며 동지가 됩니다. 그녀는 새롭게 늙은 남자를 사랑하게 되고, 기꺼
이 그 아마추어 화가의 누드모델이 되어주지요. 사람 냄새가 사라져버
린 황량한 사막을 인간적인 체취와 환상이 공존하는 마법의 공간으로
바꾸어 놓은 뚱뚱한 여자! 이 뚱뚱한 여자는 대지모大地母 같은 넉넉함
과 포용력으로, 단숨에 건조하고 거친 사막을 사람이 살만한 오아시
스의 공간으로 만들어놓았습니다. 영화 속 그녀는 거부감 없이 뚱뚱했
고, 살찐 양처럼 아름다웠습니다. 그녀가 살짝 가슴을 드러내며 누드
모델이 된 순간에도 그것은 말초신경을 자극하는 대신 대지모의 생명
력 같은 건강한 관능미를 풍긴다고 느꼈을 정도니까요.

　　사실, 보테로의 실제 작품을 보기 전, 나는 그의 작품을 좀 우
스꽝스럽고 유머러스한 그림으로만 알고 있었지요. 그저 그림을 보면
서도 화창하게 웃을 수 있다는 사실을 알려준 작가로만 기억하고 있

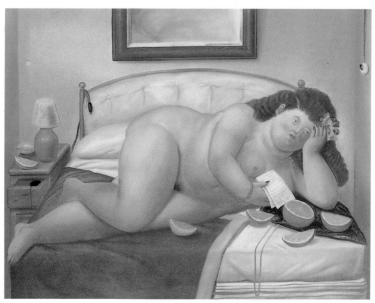

「편지」, 캔버스에 유채, 149×194cm, 1976, 보고타 보테로 미술관

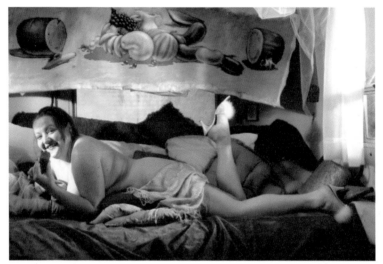

영화 「바그다드 카페」의 주인공 자스민

뚱뚱한 여성이 심드렁한 표정으로 편지를 읽고 있는 보테로의 그림은 영화 「바그다드 카페」의 한 장면과 닮아 있다. 영화의 주인공인 자스민은 여행 중 남편과의 다툼으로 사막 한가운데에 내리게 된다. 정처 없이 길을 걷던 그녀는 바그다드 카페에 도착하고 그곳에서 특유의 친화력을 발휘하며 다양한 사람들과 관계를 맺는다. 그리고 새롭게 사랑한 남자이자 아마추어 화가인 루디의 그림 모델이 되어준다. 이때 자스민은 삼짓적 이미지에서 벗어나 있는 그대로의 아름다움을 뽐내주는 연금술사로서 그 역할을 톡톡히 하게 되는데, 이른바 대지모 혹은 지모신의 현대적 버전으로 보인다.

었습니다. 그런데 오래전, 샌프란시스코 아트페어에 출품된 몇몇 작품을 보고 그의 작품을 보는 시선이 달라졌습니다. 보테로의 작품은 단순히 유머러스한 작품이 아닌, 회화적 진지함과 순수성을 지닌 거장의 작품이었다는 사실을 깨달은 거죠. 작품 속의 등장인물과는 사뭇 다른, 카리스마 넘치는 보테로의 얼굴을 보면서 그의 그림에 대한 관심이 더 증폭되곤 했답니다. 더군다나 몇 년 전 홍콩에서 열린 '아트 바젤 홍콩'에서 실제로 보테로를 보았는데, 역시 거장다운 풍모가 대단했습니다. 통상 대가들은 작품이 상업적으로 거래되는 아트페어에는 등장하지 않는 법인데, 보테로는 그런 낡은 불문율조차 아무렇지도 않게 가볍게 무시하는 듯 보였습니다.

　보테로는 살아 있는 라틴아메리카 화가들 중에서 가장 대중적이고 국제적인 명성을 거머쥔 것으로 평가되지요. 그러나 일반적으로 평론가들은 그의 작품을 높이 평가하는 데 인색합니다. 대중은 그의 작품에 환호를 보내지만, 평론가들은 그의 작품을 무시하거나 관심을 보이지 않은 듯 합니다. 마찬가지로 나의 '작가 사전'에 보테로의 작품이 올라와 있지 못했던 것은, 나의 예술에 대한 편협성, 대중성이 반드시 예술성을 담보하지는 않는다는 입장, 혹은 예술은 절대적으로 미와 숭고 혹은 선과 진리를 담보해야 한다는 심각한 엄숙주의에 중독되었던 까닭이었습니다. 그때까지 나는 그림을 보고 울 수는 있어도(가끔 소름 끼치는 육체적 체험을 하기는 하지만, 사실 음악이나 영화에 비하면 그림을 보고 우는 일은 거의 없다고 말하는 편입니다), 경거망동하게 깔깔거린다는 것은 상상할 수도 없었던 겁니다. 뿐더러 우스꽝스러워

보이는 작품을 좋아하기라도 하면, 비아냥을 듣게 될까 봐 꺼렸던 면도 없지 않았어요. 그러나 시대가 달라졌습니다. 현대미술계의 젊은 작가들은 재미fun의 요소를 매우 중요하게 생각합니다. 요즘 세태가 그렇거나 말거나 이제 길들여진 눈이 아닌 나의 본성이 원하는 대로, 나는 이제 그의 작품을 아주 좋아한다고 감히 말할 수 있을 정도가 되었습니다.

보테로의 작품은 선과 악, 미와 추, 고급과 저급의 경계를 무너뜨릴 수 있을 때만 비로소 우리에게 자신의 진실한 얘기를 고스란히 들려줍니다. 그는 고향에서 인쇄물을 통해 공부했던 경험, 유럽 여행 때 르네상스 회화를 모사했던 경험, 멕시코 벽화운동의 영향 등을 통해 어느 작가와도 구별되는 자신만의 독창적인 스타일을 구축하게 됩니다.

콜롬비아에서 떠돌이 외판원의 아들로 태어난 보테로는 1952년, 콜롬비아가 '라 비올렌시아La Violencia'라는 준準내란 상태로 고통스런 시대를 겪던 와중에 유럽으로 떠납니다. 그는 스페인 마드리드에 있는 아카데미아 산 페르난도에 입학하여 프라도 미술관을 자주 드나들면서 고야와 벨라스케스의 작품을 모사하였습니다. 그 후 이탈리아 피렌체로 건너가 산마르코 미술아카데미에 입학, 초기 르네상스의 프레스코화와 조각 작품들을 집중적으로 섭렵합니다. 특히 조토, 마사초, 피에로 델라 프란체스카의 작품은 그에게 깊은 감명을 주었지요. 그는 르네상스 시대 작품이 색과 형태를 모두 중요하게 다루었다는 점에 특히 매혹당합니다. 보테로는 디에고 리베라가 자신보다 30년

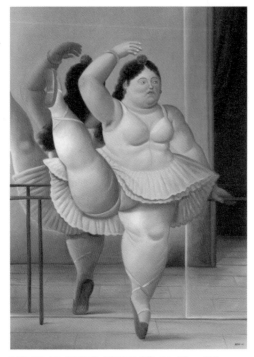

「바를 잡고 있는 발레리나」, 캔버스에 유채, 164×116cm, 2001

앞서, 멕시코로 돌아가기 전 이탈리아를 여행하면서 프레스코화를 배운 것을 상기하며 그의 발자취를 따랐다고 합니다. 보테로는 "나에게 리베라처럼 행동하는 것이 매우 의미 있는 일로 받아들여진다. 리베로야말로 젊은 중앙아메리카 화가들에게 유럽에 의해 식민지화되지 않은 미술을 창조할 수 있는 가능성을 보여주었다. 나는 혼혈인의 특성에 매료되었고, 스페인과 고대 인디언 문화의 혼합에도 감명을 받았

다."라고 얘기하죠.

1955년 유럽 여행을 마치고 콜롬비아로 돌아온 그는 유럽에서 제작한 작품을 보고타에서 전시했지만, 반응은 매우 냉담했고 작품은 전혀 팔리지 않았습니다. 당시 그는 생계를 유지하기 위해 몇 달 동안 타이어를 팔거나 잡지의 편집 일을 해야 했을 만큼 어려운 시절을 보냈습니다.

그런데 보테로의 작품에 등장하는 뚱뚱한 여자들의 정체는 무엇일까요? 왜 이 작가는 미술사 전반을 지배하는 착한 몸매를 지닌 여자들과는 완연히 다른 무거운 여자들을 등장시켰던 것일까요? 보테로가 뚱뚱한 여자를 특별히 선호했던 것일까요?

사실 보테로가 특별히 뚱뚱한 여자를 좋아했다기보다 그저 일반적인 여성을 사랑했다고 보는 게 맞아요. 그는 남자들을 경멸했으며, 여자들에게는 늘 관대했답니다. 물론 보테로는 여자들만을 뚱뚱하게 그리지 않았어요. 남자도, 신부도, 군인도, 투우사도, 아이도, 심지어 과일조차도 모두 뚱뚱하게 그려냅니다.

보테로는 의도적으로 형태를 과장하는 것에 의미를 두면서 감각적 체험을 극대화하고자 했습니다. 즉, 그의 작품의 주요 이슈는 기법이 아니라 형태였던 것이지요. "당신이 보는 기형은 내가 그림을 그리면서 어쩔 수 없이 말려든 결과다. 그것들이 뚱뚱하게 보이거나 말거나 나에겐 그리 중요하지 않다. 그것은 내 그림에서 아무런 의미도 없다. 나의 관심은 형태의 충만함과 풍부함이다. 그리고 그것은 전적으로 다른 그 어떤 것이다"라며 그는 자신이 기형을 사용할 뿐이라고 말

했습니다. 이처럼 보테로는 뚱뚱한 여자를 그리려는 의도가 없으며, 오히려 그림 속 여자들이 전혀 뚱뚱하게 느껴지지 않는다고 말합니다. 게다가 날씬하게 느껴진다나요? 이처럼 그는 여성의 몸이 주는 형태의 충만함과 풍부함이라는 미적 조형성에 천착했던 것이랍니다.

더군다나 그녀들의 몸은 또 얼마나 촉각적입니까? 만지고 싶은 살, 쓰다듬고 싶은 살결은 인간의 원초적 본능을 자극해 묘한 즐거움을 줍니다. 캔버스의 평평한 표면에 인물의 볼륨을 팽창시킴으로써 촉감이 극대화된 그림! 그는 르네상스 그림의 촉각성을 유지, 변형시켰던 것입니다. 그러나 르네상스 시대의 그림 속에 등장하는 여자들은 '감히' 만질 수 없을 만큼 거리감이 느껴지지만, 보테로 그림 속 여자들은 언제나 향기로운 체취를 풀풀 풍기며 나를 받아줄 것 같은 그런 여자들처럼 보인다는 말이죠. 어쩌면 탕아인 나를 언제라도 받아줄 것 같은, 그러나 늘 너그러울 것 같지는 않은, 가끔 백치미를 풍기는 애인이자 어리숙한 엄마처럼 보이는 것입니다.

그렇다고 보테로가 볼륨에만 몰입했던 것은 아닙니다. 그는 화가로 입문하는 과정에서 옛 거장들의 작품, 정물화, 누드화를 통해 주제의 다양성이라는 과제에 직면했습니다. 특히 보테로는 부패한 군사독재 권력과 부르주아 계급의 파렴치함을 비난하는 그림을 많이 그리고 사회 부조리에 민감했으며, 그에 대한 불편한 심기를 드러내곤 했습니다. 그중 우스꽝스러운 모습의 성직자가 등장하는 그림이 자주 눈에 띄는데, 이는 성직자의 부도덕성을 은밀하게 풍자합니다. 이를 통해 사회와 정치 현상을 고발, 비판하고 있는 것이라고 볼 수 있지요.

「교황 레오 10세」, 캔버스에 유채, 130×150cm, 1964, 개인 소장

어쩌면 보테로의 뚱뚱한 여자는 남미의 남성들이 여성에 대해 가지고 있는 집단무의식의 원형적 이미지에 가까운 것은 아닐까요? 보테로가 존경해 마지않았던 디에고 리베라의 벽화 속에 등장하는 여성들은 남미 인디언의 대지모 혹은 지모신에 가깝습니다. 보테로의 뚱뚱한 여자 역시 원초적인 생명력과 충만 그리고 풍요를 담보하는 대지모의 화신입니다. 때로 그녀들은 그 부드러운 살덩이로 보테로의 분신인 남자들을 다정하게 감싸 안는다는 거죠. 그녀들은 거대한 어머니의 육체와 완전하게 한 몸이었던 유년시절의 잠재된 기억을 되살아나게 합니다. 절대적 양감을 지닌 이런 여성 이미지는 더 이상 소외된 여자도 아니고, 게으른 여자도 아니지요. 그 뚱뚱한 여자는 바로 인간이 태생 이전에 안겼던, 그래서 지금도 여전히 안기고 싶은 최초의 감각적 이미지입니다. 그래서 그 감각적인 이미지는 우리를 즐겁게 하지요.

병상에서의 가위질

앙리 마티스

앙리 마티스Henri Matisse, 1869~1954의 존재는 내게 "언젠가 나도 마티스처럼 그릴 거야"라는 어린애 같은 다짐을 하게 합니다. 2012년 겨울, 뉴욕 메트로폴리탄 미술관에서 본 마티스 회고전은 "역시 마티스!"를 외치게 하였지요. 마티스만큼 즐겁게 혹은 즐거운 그림을 그린 화가도 드물 겁니다. 마치 '생눈naked eye'으로 본 세상이라고 할까요? 무엇보다 그 현란한 색채를 사용하는 감각만큼은 타의 추종을 불허하지요. 그렇다면 마티스는 그의 색채만큼 인생을 즐겁게 살다 간 화가였을까요? 그는 스스로 "내 인생은 특별한 사건이 없었다"라고 했을 정도로 대가치곤 큰 스캔들이 별로 없었던 화가입니다. 그렇지만 인생의 주요한 순간에 병원 신세를 자주 졌다는 사실은 잘 알려지지 않았지요.

유복한 상인의 집안에서 태어난 마티스는 법관이 되기를 원하는 부모 밑에서 자랐습니다. 그는 학창시절에도 뛰어난 그림 실력을 보

이던 천재가 아니었던 것 같아요. 아버지가 원하는 대로 법학을 공부하러 파리로 간 마티스는 시험에 합격해 변호사 자격증을 받았습니다. 그러곤 1899년, 고향으로 돌아와 법률사무소의 서기로 근무하기 시작하죠. 그는 그저 성실하게 일했던 평범한 남자였어요. 그런 어느 날 마티스는 건강상의 이유로 잠시 법률사무소를 그만두어야 했습니다. 스물두 살이 되던 해에 급성맹장염에 걸렸던 것이지요. 더욱이 수술 후 합병증이 생겨 1년 남짓 회복기를 가져야 했어요. 몸을 추스르는 데 꽤 오랜 시일이 걸렸던 것입니다. 그때 어머니는 아들의 지루함을 달래주기 위해 물감과 함께 그림 그리는 기법에 관한 책을 선물해 주었습니다.

별달리 할 일이 없었던 마티스는 그만 미술의 매력에 홀딱 빠져버리고 말았죠. 마침 당시 봉제공장을 운영하던 이웃이 미술 입문서에 실린 풍경화를 베껴 그리는 취미를 갖고 있었는데, 마티스는 그 사람의 권유로 물방앗간 마을 어귀의 경치를 담은 풍경화를 마치 공증서를 옮겨 적듯이 꼼꼼히 베껴 그리기도 했거든요. 어쨌거나 마티스가 그림에 취미를 갖게 되기까지는 도자기에 꽃을 그리는 등 장식미술에 재주가 있었던 아마추어 화가 어머니의 도움이 컸습니다. 법률사무소에 복직한 후, 마티스는 서류에 꽃과 얼굴을 그려놓곤 했어요. 그게 남아 있다면 참 재미있겠네요! 딱딱한 공증서류에 남아 있는 장식적인 꽃들이라니요.

마티스는 매일 아침 출근하기 전, 태피스트리와 섬유 디자인을 전문으로 가르치던 캉탱 드 라 투르 학교(모리스 캉탱 드 라 투르는

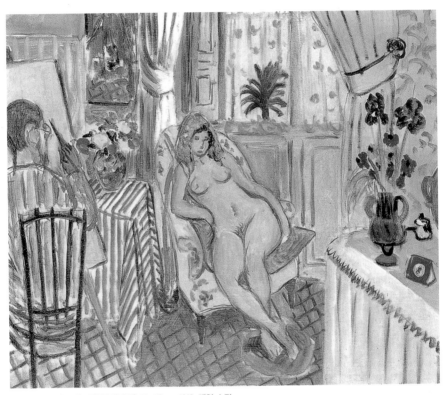

「예술가와 그의 모델」, 캔버스에 유채, 60×73cm, 1919, 개인 소장

18세기 프랑스의 대표적 화가 이름)에서 데생 수업을 받았습니다. 그리고 점심시간은 물론, 근무가 끝난 후 서둘러 자기 방으로 돌아와서도 밤 늦도록 그림을 그렸습니다. 마티스는 틈나는 대로 라 투르, 고야, 렘브란트 등의 그림을 발견하고 모사했습니다. 끝내 그는 법률가 노릇을 안 하면 굶어 죽는다는 아버지의 협박과 충고를 뒤로한 채 파리로 떠나게 됩니다. 결국엔 아버지도 허락할 수밖에 없었지요. 그림에 푹 빠져든 아들이 추운 겨울철에도 이른 아침에 일어나 수업을 들으러 가는 것을 보고 그 정성과 노력에 탄복했고, 급기야 허락할 수밖에 없었습니다.

마티스는 맹장 수술로 긴 회복기를 보내는 동안 그림에 매혹되었던 순간을 회상하곤 했습니다. "그림에 홀렸다. 자제할 수가 없었다. 그림을 그리기 시작했을 때 나는 일종의 파라다이스로 옮겨진 듯한 착각에 빠졌다……. 뭔가가 나를 몰고 갔다. 그것이 정확히 무엇인지는 모르겠지만, 한 인간으로서 나의 평범한 삶에는 빠져 있던 어떤 것, 어떤 힘 같은 거였다." 마티스가 맹장 수술을 성공적으로 끝내고 일주일 정도 입원했다가 퇴원했다면, 그는 아마 현대미술의 선구자가 되는 대신 그저 그런 평범한 변호사가 되었을지도 모를 일이지요.

어쨌거나 마티스는 변호사가 되기를 포기하고, 1891년 쥘리앙 아카데미에 등록하게 됩니다. 바로 그곳에서 당대의 잘 팔리는 유명화가 윌리앙 부그로의 가르침을 받게 되죠. 그는 마티스가 목탄으로 종이를 더럽힌다는 둥, 드로잉을 종이 한복판에 그리지 않는다는 둥, 연필 쥐는 법도 모른다는 둥 갖은 쓴소리를 늘어놓습니다. 여하튼 부그

로와 페리에 교수는 1892년 2월 마티스가 에콜 데 보자르(국립미술학교)의 입학시험에 응시할 수 있는 자격을 주었지만, 그는 보기 좋게 낙방하고 말았지요. 그래서 그 대안으로 에콜 데자르 데코라티프(국립장식미술학교) 야간반에 들어갑니다.

이때 마티스는 많은 갈등을 겪습니다. 아카데미적 전통을 따를 것인가, 내 혁신적인 생각을 밀어붙일 것인가? 그때 마티스는 상징주의 화가인 구스타프 모로의 아틀리에에서 비공식적으로 사사하게 됩니다. 모로는 아카데미와는 다른 접근 방법을 취했습니다. 즉, 학생들에게 '내면'을 보라고 강조했어요. 실제 보이는 모습과 무관하게 대상의 개념을 표현하도록 권했던 거지요. 예컨대 모로는 당시 상징주의가 새롭게 수용한 마니에리스모mannerism(매너리즘, 16세기 유럽에서 성행한 미술양식으로 조화를 중시하는 고전주의와 이상미를 추구하는 자연주의에 대한 반발로 시작되었으며, 길쭉한 팔다리, 부자연스러운 자세 등 객관적 형태보다는 정신성을 깊이 탐구했던 미술양식)의 전통으로 마티스를 이끌었던 겁니다.

마티스는 금세 미술계에서 인정받기 시작했어요. 바로 야수파의 선구자로 말입니다. 진정 그는 감각을 즐겁게 만드는 방법을 직극적으로 사용하기 시작한 첫 번째 화가가 된 것입니다. 마티스는 "가장 아름다운 파랑, 노랑, 빨강 등 인간 감각의 저변을 뒤흔들 수 있는 색깔을 사용해야 한다"라고 주장했어요. 그의 대표작 「춤」은 사람이 춤을 추는 게 아니라 색채가 춤을 추는 것 같습니다. 바로 단순한 서너 개의 색채만으로 풍부하고 역동적인 이미지를 만들어낸 것이죠. 그러

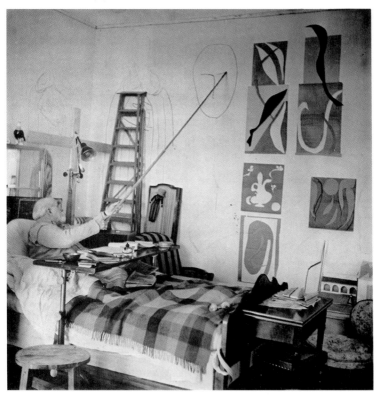

병상에 있는 마티스, 1950년
마티스는 사망하기 전 13년 동안 거의 침대에만 묶여 지내는 신세가 되었지만, 작업의 생명력은 최고
수준에 이르렀다.

던 1941년 마티스는 리옹에서 십이장암 수술을 받게 됩니다. 마티스는 의사에게 작품을 마무리할 수 있도록 3~4년만 더 살게 해달라고 간청했어요. 그런데 생명은 건졌지만 상처가 감염되어 그만 탈장이 생겼지요. 그때부터 마티스는 죽을 때까지, 13년 동안 거의 침대에만 묶여 지내는 신세가 되었습니다. 이런 절망적인 시기에도 마티스는 화가의 삶을 포기하기는커녕 신선한 기법으로 전혀 새로운 미술을 구상해내기에 이릅니다.

　　마티스는 이미 수년 전부터 밑그림 연습용으로 해오던 종이 작업에서 새로운 영감을 발견합니다. 그러니까 캔버스에 물감으로 그림을 그리는 대신 채색된 색종이를 오려서 붙이는 기법을 고안해낸 것입니다. 그러면서 그는 "가위가 연필보다 훨씬 감각적이다"라고 말하지요. 꽃과 구름, 별 등을 원색의 색종이를 사용해 작업하기 시작합니다. 이 무렵 완성한 작품들 어디에서도 육체적 고통으로 인한 절망의 그림자는 찾아볼 수 없을 뿐만 아니라, 어린아이의 유쾌함과 쾌활함만이 풀풀 묻어납니다.

　　1944년 마티스는 별거 중이던 아내와 딸의 소식을 듣습니다. 그들이 레지스탕스 운동에 적극적으로 참여하고 있던 중 게슈타포에 체포당했다는 소식이었지요. 아내 아멜리에는 6개월 징역을 선고받았고, 딸 마르그리트의 소식은 몇 달째 들을 수 없었습니다. 그러다가 딸이 고문을 받은 후 탈옥했다가 다시 수용소로 보내졌다는 소식을 듣게 됩니다. 그런 와중에도 마티스는 묵묵히 드로잉과 삽화를 계속해서 그려냅니다.

마티스는 또 다른 질병인 기관지염을 치료하려고 갔던 곳이자 젊어서부터 아주 좋아했던 도시인 니스에서 여생을 보내게 됩니다. 호텔에서 마련해준, 해변이 내려다보이는 널찍한 화실에서 말이죠. 그곳에서 오래전부터 자신의 비서이자 모델이었던 40년 연하의 리디아 델렉토르스카야의 보살핌을 받으며 살게 됩니다. 화실에 놓인 침대에 누운 채 아주 기다란 대나무 막대 끝에 묶은 목탄으로 그림을 그리는 마티스의 사진을 보면 정말 말문이 막힙니다. 그렇게 그는 웃고 있는 손자들의 얼굴을 벽에 커다랗게 그려 넣었어요. 창조하는 자에게는 어떤 엄살과 변명도 모두 핑계라는 생각이 드는 순간입니다. 마티스 말년의 작품은 젊었을 때나 아프지 않았을 때보다 훨씬 더 낙천적이며 활력 있고, 평화로우며 대담하고 완숙된 경지를 보여주었던 것입니다. 이때 종이를 오려 붙여 만들어진 작품이 바로 그 유명한 「푸른 누드 IV」 「다발」 등입니다.

물론 이런 그림들은 마티스의 신체 상태가 그만의 예술적 수단을 요구하게 되자 어쩔 수 없이 만들어진 것이긴 합니다. 그런데 이 작품 속에 보이는 유희적 가벼움과 경쾌한 즐거움은 그의 생산적인 상상력과 다재다능한 성격에 또 다른 촉매제가 되었던 것이죠. 이처럼 마티스가 진정 유쾌하고 단순하고 즐거운 그림을 그렸던 것은 그의 말년으로 더는 거동할 수 없었던 때였습니다. 마티스는 고통 속에서도 즐겁게 작품을 만들었고, 자신의 작품에 쓰인 색들이 건강하고 밝게 빛난다고 믿었어요. 그러면서 그는 병으로 고통 받은 친구들의 침대 주변에 자기 그림을 걸어주곤 했습니다. 그렇게 자신의 작품이 스스로

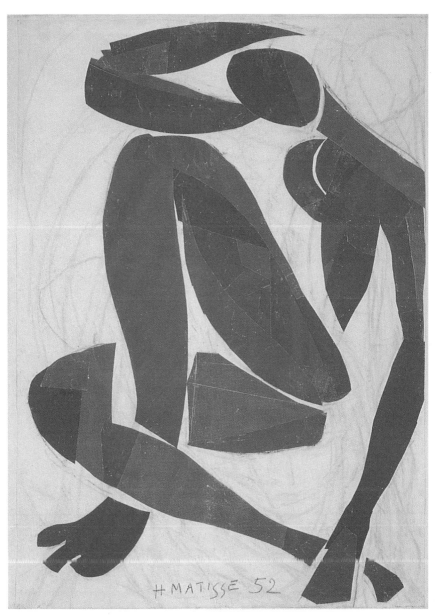

「푸른 누드 IV」, 종이 오리기에 구아슈, 103×74cm, 1952, 니스 앙리 마티스 미술관

를 활력 있게 만들어준 것처럼, 아픈 사람들의 마음을 치유해준다고 확신했던 것입니다.

마티스의 그림은 캔버스와의 에로스라 할 만큼 건강한 생명력이 풀풀 묻어납니다. 그가 육체적으로 고통 받을 때, 그림들의 색채는 역설적으로 더욱 빛나고 있습니다. 마티스는 세계대전과 같은 시대의 질곡을 담은 그림을 거의 그리지 않았습니다. 그래서 시대정신을 외면한 화가라는 비난을 받아야 했지요. 그렇지만 그는 그보다 훨씬 더 근원적이고 보편적인 생명력을 담보하는 그림을 그렸습니다. 1953년 마티스는 죽기 전 "아이의 눈으로 삶을 바라보는 것만큼 즐거운 일이 없다"라고 말했습니다. 마티스가 나에게 가르쳐 준 가장 강력하고 멋진 교훈이지요. 나도 마티스처럼 나만을 위한 즐거운 그림을 그리고 싶습니다.

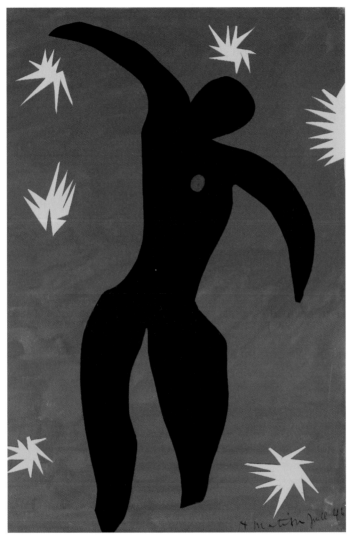

「이카로스」, 종이 오리기에 구아슈, 43.4 x 34.1cm, 1946, 파리 조르주 퐁피두 센터
마티스는 병으로 고통 받는 친구들의 침대 주변에 자기 그림을 걸어술 만큼 자신의 삭품에 쓰인 색들이 건강하게 빛난다고 믿었다. 그는 그림의 치유력에 대해 확신하고 있었다.

낙서로 세상을 지배하라

키스 해링

아이러니란 이런 건가요? 이렇게 즐거운 그림을 그린 사람이 그렇게도 일찍 죽다니요. 대중은 키스 해링Keith Haring, 1958~90의 이름은 몰라도 그의 낙서 같은 이미지는 친숙하게 접했을 겁니다. 이 단순하고 귀여운 그림들은 보기만 해도 기분이 좋아집니다. 즐거운 그림이란 과연 이런 것이라고 느끼게 되는 거죠. 해링은 어린아이처럼 그림을 그려도 된다고 알려줍니다. 그런데 어른들이 이렇게 간단하게 그리는 건 쉬운 일이 아닙니다. 그림에 대해 배우면 배울수록, 그림 그리는 일은 더욱 어려워지는 법이니까요. 그렇다고 이런 낙서 같은 그림을 그렸으니 이 화가는 미술대학을 나오지 않은 문외한이라고 지레 단정하면 곤란하답니다. 그는 버젓이 미술대학을 나온 이단아였으니까요.

1958년, 해링은 미국 펜실베이니아에서 전자회사 AT&T 부서장이었던 아버지와 전업주부였던 어머니 사이에서 태어납니다. 일찍부

터 그림에 소질을 보인 해링은 아버지에게서 기본적인 그림 그리기를 배웠습니다. 아버지의 적극적인 지원을 받았던 그가 가장 처음 그린 그림도 아버지와 함께 그린 드로잉이었어요. 그는 10대에 마약과 술 같은 환각제로 스스로 자극하고 실험하며 방황하곤 했습니다. 그러던 어느 날, 수학여행 갔던 워싱턴의 허시혼 미술관에서 일생을 흔들어 놓을 만큼 강력한 체험을 하게 되지요. 바로 앤디 워홀의 「마릴린 먼로」 연작을 처음으로 보게 된 것입니다. 이때 해링은 "예술가가 되고 말겠다"라는 결심을 하게 됩니다. 그 후 부모의 조언에 따라 피츠버그의 아이비 상업예술학교의 광고 그래픽 과정을 밟지만, 자신이 디자이너와는 어울리지 않는다고 판단해 학교를 그만둡니다. 이후 여러 특이한 직업을 전전했는데, 그중 하나가 화학 회사의 보조 요리사였습니다. 이 덕분에 카페테리아에서 첫 전시를 여는 행운을 얻게 되지요.

　　해링의 작품은 대중과의 소통이 핵심입니다. 그는 처음부터 작품과 소통하는 관람자에게 큰 의미를 부여하지요. 그는 자신이 아이디어를 종합하는 중개자에 불과하다며, 의미가 제시되지 않은 작품에 대해서는 관람자가 탐험하고 경험하는 미술에 흥미가 있다고 밝힙니다. 관람자가 작품의 리얼리티, 의미, 개념 등을 창조한다면서 말이지요. 이런 겸손한 태도는 작가의 본성이기도 하겠지만, 애초에 순수미술을 배우지 않고, 광고 그래픽부터 공부했기 때문일지도 모릅니다. 광고 디자인은 우선 대중과의 소통이 최우선이니까요. 소위 순수미술의 대중화에 성공할 수 있었던 것은 디자인을 벤치마킹했기 때문일 겁니다. 해링은 새로운 도전을 위해 자신과 같은 유형의 예술가들을 찾

아 뉴욕으로 이주하고, 스쿨 오브 비주얼 아트에서 수업을 듣습니다. 같은 시기에 자신의 동성애 성향을 자각하게 되었고 이를 공공연하게 인정합니다. 낮에는 수업에 참가하거나 미술관과 갤러리를 관람하고, 밤에는 클럽이나 바 또는 동성애자들이 많이 모이는 장소를 방문하면서 지내지요. 하위문화에 깊이 뿌리를 내리면서 그림을 그려온 해링은 학교에서는 더는 배울 것이 없다고 판단하고 대학 학위를 자발적으로 거부합니다. 그 학위는 해링이 죽은 후인 2000년도에 수여되지요.

그렇다면 해링 작품의 가장 큰 특징은 무엇일까요? 무엇 때문에 우리는 그의 그림을 보고 무장해제되며, 또 즐거움을 누릴 수 있는 걸까요? 먼저, 대상의 본질에 충실한 축약된 선들이라 볼 수 있습니다. 이 선들은 연속적이고 우연적인 요소로 한정된 공간에 적절하게 배치되어 조화를 보여주지요. 두 번째로는 아기, 새, 늑대, 개, 미키마우스, 텔레비전, 만화 이미지 등 아주 친근한 소재들입니다. 세 번째는 그런 이미지가 지하철 광고판, 빈민가의 벽, 버려진 문짝 등에 그려졌다는 사실입니다. 네 번째는 이런 이미지들이 일상 속 생활용품으로 변신했다는 겁니다. 바로 티셔츠, 머그컵, 포스터, 우산, 문방구 등등의 상품으로요.

해링은 본격적으로 거리로 나섭니다. 기존의 제도권 미술기관에서 이렇다 할 동기부여를 받지 못했기 때문이지요. 그는 1980년대 초 뉴욕 지하철의 검은색 광고판에 단순한 만화풍의 드로잉을 그리면서 대중에게 주목받기 시작했습니다. 거리의 담벼락과 쓰레기장, 폐기 처리된 시멘트벽에도 그림을 그렸지요. 유명해진 후에는 자신의 그

림을 원하는 사람들이 있는 도시라면 어디라도 찾아가 세상을 향해 자신의 메시지를 전하는 거리의 예술가가 되었습니다. 그는 마커 펜만을 이용해 광고 포스터를 바꾸기 시작했고, 낙서 화가들과 같은 방식으로 그의 고유한 태그(상품에 붙이는 소형의 표찰, 상품의 브랜드, 특성, 사용법 등을 간명하게 표시한 것)를 작품에 남겼습니다. 이 태그들은 화가의 서명과 같은 것으로 이미지

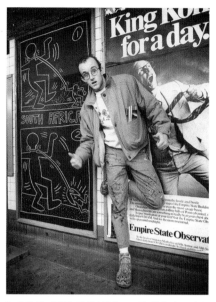

뉴욕의 한 지하철 플랫폼에서 포즈를 취한 키스 해링. 서른한 살의 젊은 나이에 에이즈로 죽기까지, 공공장소에 재미있는 그래피티 작업과 조각 등 수많은 작품을 남겼다.

로 드러난 화가 고유의 정체성입니다. 해링이 주로 사용한 태그는 주둥이가 튀어나온 개와 네 발로 기어가는 아기입니다. 그는 이에 대해 "아기가 나의 로고나 서명이 된 이유는 인간 존재의 가장 순수하고 가장 긍정적인 경험이 바로 아기이기 때문이다"라고 했지요. 해링은 호기심 많은 대중에게 자신의 태그가 그려진 배지를 나누어주기도 했답니다.

　　그의 작품은 애초부터 판매를 염두에 둔 것이 아니었음에도, 상업적으로 팔려나갔습니다. 이미 지하철 낙서는 작품이 돈이 된다는

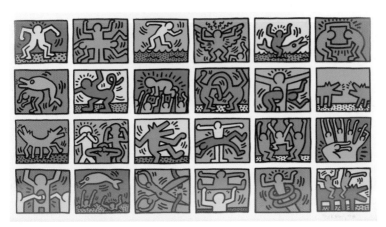

「회상」, 실크스크린, 117×208cm, 1989, 키스 해링 재단

사실을 아는 사람들에 의해 뜯겨나가 버렸지요. 그렇게 여러 가지 프로젝트를 맡고 세계 곳곳에서 전시하며 명성을 얻기 시작했습니다. 어느 정도 돈이 벌리자, 그는 기부하기 시작했습니다. 그중에서도 특히 어린이의 인권을 보호하는 단체에 많은 후원을 서슴지 않았어요. 언제나 어린이와의 교유를 즐겼고, 점차 어린이를 위한 활동을 광범위하게 확장해나갔어요. 예를 들면, 뉴욕, 암스테르담, 런던, 도쿄, 보르도의 미술관과 학교에서 드로잉 워크숍을 열었고, 독일과 미국에서 문맹 퇴치 운동을 위한 모티프들을 디자인했지요. 어린이를 위해, 어린이와 함께 많은 공공벽화를 그렸던 겁니다.

　　해링의 작품은 밝고 명랑하며 유쾌하고 활기찹니다. 그런데 사실 낙천적으로 보이는 그림의 주제를 살펴보면 완전히 정반대의 내

용이 엿보입니다. 작품 대부분은 폭력(인종차별, 종교), 죽음(마약 남용, 에이즈), 위협(전쟁, 원자력), 성(성기, 성교, 난교, 동성애)에 관한 것이지요. 특히 1985년이 되자, 에이즈는 뉴욕을 변화시켜 버립니다. 해링은 "1980년대 내내 나는 항상 내가 에이즈의 희생자가 될 수 있음을 알았다. 뉴욕 구석구석에는 온갖 종류의 난잡한 행위들이 있었기 때문이다. 나는 그 모든 것의 일부였다"라고 고백했습니다. 자신이 언제 에이즈에 걸릴지 알 수 없었지만, 그는 생애 마지막 시기에 에이즈를 주제로 점점 더 많이 다루었습니다. 아마도 에이즈로 인한 공포가 내면화되었다고 볼 수 있겠지요. 에이즈를 주제로 한 작품들은 같은 운명을 가진 사람들을 구해보려는 목적으로 제작한 것이라고 볼 수 있습니다.

1988년 중반, 일본에 머무르는 동안 그는 자신의 몸에서 보라색 반점들을 발견했고, 미국으로 돌아와 에이즈로 추정되는 첫 번째 징후를 진단받습니다. 그때 해링은 "나는 이스트 강변에서 울고 또 울었다"라고 말하며, 자신이 할 수 있는 최선의 행동은 그냥 울음을 터뜨리는 것이었다고 고백했습니다. 에이즈 진단 후 그는 희망과 절망 사이에 사로잡혔지만, 그것이 예술적 에너지를 손상하지는 못했습니다. 마치 자신의 운명에 대항하는 것처럼 엄청난 활력이 담긴 작품을 제작하게 되지요.

예술가가 보통 사람들과는 다른 점은, 죽도록 한계 지어진 운명 속에서도 자신의 예술을 통해 영원한 삶을 얻으리라는 확신을 시각화했다는 겁니다. 해링은 작품이 자신이 가진 모든 것이며, 예술이

자신의 생명보다 더 소중하다고 일기에 쓰고 있습니다. 그는 이른 나이에 죽었지만 살아생전 동료 예술가와 비평가 들에게 인정받았으며, 어린아이들의 사랑을 받았던 축복받은 예술가였습니다. 또 상업적으로도 성공했으며 국제적으로 인기를 끈 작가였습니다.

사망하기 얼마 전 해링은 자신의 전기 작가에게 다음과 같이 고백했습니다. 그의 말은 그가 비록 짧은 인생을 보냈지만 순간순간 얼마나 최선을 다해 감사하며 살아왔는지를 보여줍니다. "당신은 절망할 수 없습니다. 절망한다면 그것은 포기이고, 당신은 멈출 것이기 때문입니다. 치명적인 병과 함께 사는 것은 인생에 대해 완전히 새로운 시각을 제공합니다. 나는 삶을 감사하기 위한 어떠한 죽음의 위협도 필요로 하지 않습니다. 왜냐하면, 나는 항상 삶에 감사해왔기 때문입니다. 나는 항상 당신이 삶을 충만하게, 그리고 당신이 할 수 있는 한 완전하게 살고 있다고 믿습니다. 그렇게 당신을 향해 오고 있는 미래를 맞이할 것입니다."

1990년 2월 16일 이른 아침, 서른한 살의 젊은 나이에 해링은 에이즈로 생을 마감합니다. 그는 거대한 드로잉과 회화 작품, 벽화와 조각 작품들 그리고 셀 수 없이 많은 티셔츠와 포스터를 남겼습니다. 아직도 전 세계에서 수십만 명의 사람들이 해링의 그림이 담긴 티셔츠를 입고, 그의 컵으로 커피를 마시며, 그의 조각이 있는 공원에서 산책합니다. 그런 의미에서 그는 여전히 살아 있고, 우리를 즐겁게 해주고 있습니다.

「권투 선수」, 1987, 베를린 포츠다머 광장부근 ①◎ Andreas Thum
키스 해링의 작품은 비록 짧은 인생이지만 그가 순간순간 얼마나 최선을 다해 감사하면서 살아왔는
지를 보여준다,

여기 소개한 예술가들은 관람자들에게 그림 보는 일을 새삼 즐거운 것으로 만들어 준 사람들입니다. 그것은 스스로 그림을 아주 즐겁게 그렸기 때문인데요. 그들은 자신들의 질병조차 작품을 하는 데 장애로 여기지 않았습니다. 오히려 그리기의 즐거움으로 육체적 · 정신적 고통과 아픔을 잊을 수 있었던 거지요.

『주역周易』에 따르면, '한계'라는 것은 대나무의 마디와 같은 것으로 삶과 예술에 형태를 부여하는 계기가 될 수 있다고 합니다. 한계란 우리가 자발적으로 따르는 게임의 규칙이기도 하고, 우리의 통제를 벗어나 적응해야 하는 상황이기도 합니다. 음악가 이고르 스트라빈스키의 "제약이 많을수록 영혼을 옭아매는 족쇄로부터 더 많이 해방된다"라는 말은 정말이지 이해가 되고도 남습니다. 이렇게 예술가들의 창작에는 고통과 절망도 즐거움 혹은 즐김으로 승화하는 고귀한 순간이 담겨 있는 겁니다.

창작의 즐거움에는 몰입의 순간이 있습니다. 이때 몰입은 어린아이가 놀이에 몰입하는 그것과도 같은 것이지요. 그만큼 신성한 것은 없습니다. 예술가의 창작 과정도 아이들의 신성한 놀이와 같습니다. 니체는 아이들의 놀이에 대해 차라투스트라의 입을 빌려 이렇게 말합니다.

"차라투스트라는 어른들 분위기에 굴하지 않고 구석에서 놀고 있는 어린아이들을 보고 있었다. 모두가 차라투스트라의 시선을 따라

아이들을 보았다. 부모들은 얼른 아이들에게 뛰어갔다. 그때 차라투스트라가 소리쳤다. 아이들의 신성한 놀이를 멈추게 하지 마라. 너희 모두는 내게 많은 것들을 새로 배워야 하지만 저 아이들은 내게 아무것도 배울 필요가 없는 자들이다. 배울 필요가 없이 생을 즐기고 있는 신성한 아이들에게 못난 배움을 강요하지 마라!" 그러면서 차라투스트라는 "어린아이는 천진난만이요, 망각이며, 새로운 시작, 놀이, 스스로의 힘으로 굴러가는 수레바퀴이며, 최초의 운동이자 신성한 긍정"이라고 합니다. 아이들은 자신의 욕망에 충실하며, 창조의 놀이에는 아이의 신성한 긍정이 필요하다는 거지요.

예술가들의 창작 과정이 즐거운 놀이인 것은 그들이 마치 아이처럼 스스로 자기의 욕망의 주인이기 때문입니다. 스스로 자기 욕망의 주인인 자만이 자기 세계를 가질 수 있으며, 그것이 바로 창조자의 쾌락이라는 겁니다. 그런 의미에서 어디 즐겁게 작업하는 예술가가 이들뿐이겠습니까? 그리고 예술가들만 이 즐거운 쾌락을 맛보는 것도 아닙니다. 어떤 체험이든 당신의 감각을 활짝 열어놓고 즐겨보세요. 그림을 그리든 그림을 감상하든 풀밭을 거닐든 수영을 하든 요리를 하든 지금 내 앞의 모든 사물을 쓰다듬어 보세요. 눈으로, 코로, 귀로, 입술로, 혀로, 손으로, 발바닥으로, 머리카락으로요. 그렇게 모든 냄새, 소리, 맛, 질감을 느낀다면, 이미 당신은 자기 감각의 주인이 된 것입니다. 그렇게 내가 가진 감각을 즐겨보세요. 천천히 다시 또 천천히, 온몸으로 만이지요.

지드가 육체를 찬양하는 방식을 나는 별로 좋
아하지 않는다고 말한다면 좀 우습게 들릴까?
지드는 육체가 욕망을 억제함으로써 그 욕망
이 더욱 예민해지는 것을 원한다.

_알베르 카뮈, 『결혼 여름』 중에서

慾

욕망

나는 타인의
욕망을 욕망한다

욕망 때문에 괴로우십니까? 무슨 욕망 때문에 그렇습니까? 인간에게 가장 근원적인 욕망은 무엇일까요? 아름다움에 대한 욕망, 성공에 대한 욕망, 영혼에 대한 욕망(이때는 욕망이 아니라 '추구'라고들 하지요) 그리고 사랑받고 싶은 욕망(아마 사랑하고 싶은 욕망보다 더 근원적인 것 같네요) 등 무수히 많은 욕망이 있습니다. 그런데 그것은 인간에게 고유한 욕망일까요? 마치 본능처럼 말이지요. 당신은 혹시 그 누군가가 주입한 욕망을 실현하고자 아등바등하고 있지는 않은가요?

"나의 욕망은 단지 타자의 욕망일 뿐! 타자의 언술에 선행하는 본성이란 없다. 나의 욕망도 단지 타인이 욕망하는 것을 욕망하는 것일 뿐이다."

정신분석학자이자 미학자인 자크 라캉은 이렇게 말합니다. 그러면서 그는 "나란 존재는 내가 안다고 착각하는 존재일 뿐"이라고 말하죠. 그렇다면 '타자의 욕망을 욕망한다'라는 것은 과연 무슨 의미일까요? 두 가지 정도로 요약할 수 있겠네요.

첫 번째로는 타인이 욕망하는 것을 나도 원한다는 것입니다. 일종의 따라 하기, 즉 모방심리인데요. 일반적으로 타인이 모두 가고 싶어 하는 학교나 직장, 타인에게 인기 있는 여자(남자)를 좋아하는 것이 보편적이지요. 예를 들어, 내 애인이나 내 아내를 다른 사람에게 빼앗기면 그때부터 애인, 아내가 달리 보인다고들 하지요. 그저 닳아 빠진 속옷처럼 편안하기만 했던 내 여자가 갑자기 욕망의 대상으로 탈

바꿈하는 순간입니다. 그런 의미에서 어떤 여자는 파티에서 자주 다른 남자와 아주 친밀한 행동을 하면서, 남편에게 위기의식을 느끼도록 조장한다고 하네요.

인간들은 스스로 항상 욕망의 대상이 되도록 부단하게 노력하고 있습니다. 그런 까닭에 관계 속의 인간은 영원히 밀당을 할 수밖에 없는 것이지요. 이런 영원한 밀당이 삶을 긴장감 있게 유지하게 한다는 것은 거부할 수 없는 진실입니다.

또 다른 욕망의 예를 고전에서 살펴보겠습니다. 괴테의『젊은 베르테르의 슬픔』에서 말이죠.『젊은 베르테르의 슬픔』은 괴테가 자신의 친구인 케슈트너의 약혼녀 샤르로테 부프에 대한 자신의 실연 체험, 라이프치히 대학에서 함께 공부하던 카를 예루잘렘이 유부녀에게 실연당해 자살한 사건을 소재로 쓴 작품입니다. 이 이야기에서 베르테르는 로테를 만나기 전 그녀에 관한 정보를 전해 듣습니다. 그녀가 아주 아름답고, 이미 약혼자가 있다고 말이죠. 그러던 어느 날, 베르테르는 아이들에게 둘러싸여 빵을 나누어 주던 로테의 모습을 우연히 보게 됩니다. 그 순간 그는 그녀에게 매혹됩니다.

왜 그랬을까요? 첫눈에 반했을까요? 혹시 베르테르의 욕망은 이 원초적 장면 이전에 이미 로테의 약혼자와 동네 사람들에 의해 부추겨진 것은 아닐까요? 그러니까 타인에 의해 '매개된 욕망'이 아닐까요? 왜 별로 관심을 두지 않았던 사람(물건)도 남들이 취하고 나면, 새삼 괜찮은 사람(물건)으로 느껴지지 않나요?

이처럼 욕망은 저절로, 스스로, 자발적으로 생기지 않습니다.

욕망은 타자에 의해 부추겨집니다. 호감, 관심, 사랑이라는 욕망은 책, 다른 사람의 말, 매스컴 등에 의해서 불어넣어진 것입니다. 곰곰이 생각해보면 결국 인간은 대상을 욕망하는 것이 아니라 욕망을 욕망하는 존재, 즉 사랑을 사랑하는 존재가 아닌가 싶어요. 그런 의미에서 욕망은 스스로 힘을 키우기 위해, 타인과 무조건 협력하는 것 같습니다. 관계 속에서 누구를 욕망할지를 서로에게 가르쳐주는 것이지요.

'타자의 욕망을 욕망한다'라는 말의 두 번째 의미는 좀 더 단순합니다. 그것은 내가 타인의 욕망의 대상이 되고 싶다는 것, 그러니까 사람들이 나를 좀 욕망해주었으면 하는 바람이지요. 누군가가 나를 좋아해 주고, 또 나를 원했으면 하고 바라는 것입니다. 여기에는 헤겔이 말한 '인정 욕망'도 포함됩니다. 결국 인간이 가장 욕망하는 것은 사랑받고 싶은 욕망, 인정받고 싶다는 욕망일 겁니다. 인간사 모든 문제는 사랑하는 데서 오는 것이 아니라 사랑받지 못하는 데서 오는 것이니까요.

어쩌면 예술이란 누구보다 사랑받고 인정받고 싶은 욕망이 극단적으로 표출된 것이라고 볼 수 있습니다. 추상표현주의의 대표적 설치미술가인 루이즈 부르주아도 솔직하게 고백한 바 있습니다. 자신은 타인에게 사랑받기 위해서 예술을 한다고요. 예술가에겐 사랑을 받고자 하는 이런 욕망이 어마어마한 창조의 원동력이 됩니다.

예술가들은 어떻게 계속 욕망을 발동시켰을까요? 유명해지기 위해 그들은 어떤 방법을 선택했을까요? 욕망은 결핍이 동인이 되고,

그런 결핍이 동인이 된 욕망은 환상과 변증법적으로 연관되어 있습니다. 예술가의 삶 그리고 우리 인간사에서 욕망이 어떻게 결핍과 환상과 연관되는지를 살펴볼까요? 예술가들의 가장 큰 욕망의 대상, 욕망의 실체 속으로 들어가 보겠습니다.

오만한 여성 편력과 찬사를 위한 예술중독

파블로 피카소

예술계에서 파블로 피카소Pablo Picasso, 1881~1973만큼 거대한 욕망의 소유자가 있을까요? 아무리 거부하려 해도 거부할 수 없는 피카소 작품의 매력과 그의 욕망은 어떤 관련이 있을까요? 그의 가장 큰 욕망은 무엇이었을까요? 예술과 여자에 대한 욕망이었을까요?

먼저 그의 욕망을 단순화시켜 표현한다면, 예술(일) 중독과 연애 중독이라고 볼 수 있습니다. 엄청난 양의 작품과 다양한 여성 편력! 그런데 피카소는 왜 이 두 가지를 욕망하지 않으면 안 되었을까요? 어떤 욕망이 그로 하여금 이 두 가지에 빠지게 했던 것일까요?

스페인 말라가 출신의 피카소는 여자들 틈바구니에 자라났습니다. 어머니와 네 명의 이모, 외할머니, 누이들에 이르기까지 온통 여성들 틈에서 자랐지요. 그는 여성들에게 애지중지 떠받들듯이 키워진 탓에 성격이 모난 아이로 자랐습니다. 특히 가족들은 어린 피카소에

게 칭찬과 찬사를 소나기처럼 퍼부었지요. 이것이 피카소에게 당당함과 거만함을 동시에 갖게 한 원인이었을 겁니다. 칭찬은 고래도 춤추게 할 만큼 약이 되지만, 지나치면 안하무인인 사람이 되기 십상입니다. 세 살 버릇 여든까지 간다고, 피카소야말로 일생 칭찬을 받았으면서도 평생 칭찬을 목말라했습니다. 그러니까 칭찬을 받으면 받을수록 칭찬받고 싶은 욕망, 인정받고 싶은 욕망에 사로잡혔던 것이죠.

'피카소'라는 성은 어머니의 것입니다. 그의 본명은 파블로 디에고 호세 프란시스코 데 파울라 후안 네포무세노 마리아 데 로스 레메디오스 크리스핀 크리스피니아노 데 라 산티시마 트리니다드 루이스 이 피카소Pablo Diego José Francisco de Paula Juan Nepomuceno María de los Remedios Crispin Crispiniano de la Santísima Trinidad Ruíz y Picasso입니다. 그는 이런 긴 성명 중에서 어릴 적 주어진 이름인 파블로와 어머니의 성인 피카소만으로 줄여 씁니다. 아버지를 제거하고 어머니를 선택한 것이죠.

피카소는 지방 소도시의 큐레이터이자 화가였던 아버지를 사랑했고 의지했지만, 직업을 얻기 위해 남의 비위를 맞추고, 아들의 경력을 위해 사건을 조작하며, 예술적 모험을 회피하는 등 부르주아의 가치를 신봉하는 나약하고 타협적인 아버지를 경멸했습니다. 그래서 그는 아버지를 깎아내리고 아버지의 초상화를 실물보다 못나게 그렸습니다. 그에 반해 억세고 활기찬 성격의 어머니는 자신만큼 고집 센 아들과 자주 충돌을 일으켰습니다. 그렇지만 피카소는 어머니의 적극성과 강인함을 좋아했습니다. 그런 까닭에 피카소는 아버지의 성 루이스Ruíz를 버리고 어머니의 성인 피카소로 세상에 알려지기를 선택했

「마리아 피카소 로페스, 예술가의 어머니」, 종이에 파스텔, 49.8×39cm,
1896, 바르셀로나 피카소 미술관

피카소는 어릴 적 주어진 긴 이름 중에서 파블로와 어머니의 성인
피카소만으로 줄여 쓰게 된다. 아버지를 제거하고 어머니를 선택한
것이다. 부르주아적 가치를 신봉하는 나약하고 타협적인 아버지보다
는 활기차고 억센 어머니의 강인함과 적극성을 좋아했기 때문이다.

던 것입니다. 이처럼 피카소가 살아 있는 가족들에게 느낀 감정은 양가적이었지요.

아주 어렸을 때부터 천재니 신동이니 하는 소리를 귀가 닳도록 듣고 살았던 피카소. 그가 유년시절 그린 그림을 보면 천재라는 생각이 절로 듭니다. 사실, 음악에서의 신동과는 달리 미술에서의 신동은 성인이 되어서까지 천재로 남는 경우가 드뭅니다. 그만큼 미술은 천재가 아니어도 성공할 수 있는 장르이지요. 음악의 경우, 신동의 연주가 어른을 능가하는 것을 의미한다면, 미술의 경우는 그렇지 않습니다. 그런데 피카소는 다릅니다. 유년시절에 그린 「첫 영성체」나 「과학과 자비」를 보면 이미 그때 르네상스 화가처럼 그림을 아주 잘 그렸습니다. 다시 말해 그 나이에 피카소는 라파엘로처럼 대상을 실제처럼 보이게 하는 그림에 통달합니다. 오죽했으면 화가였던 아버지가 아들을 위해 과감히 붓을 꺾었을까요? 꼬마 영웅으로 늘 주변 사람들에게 명성이 자자했던 피카소는 아마 그 후로도 계속 무언가 새로운 것, 충격적인 것, 남들이 시도하지 않은 것으로 사람들을 놀랍게 해주고 싶었던 것 같습니다.

한편 피카소의 욕망은 질투라는 감정으로 드러나기 일쑤였어요. 그의 질투는 이미 어렸을 때부터 남달랐습니다. 유년시절 자신이 받았던 관심을 앗아간 누이동생 롤라Lola에게 엄청난 질투심을 느꼈고, 누이를 애지중지하는 어머니 마리아에게는 분노를 표출했습니다. 성인이 된 그가 자신을 둘러싸고 있는 인물들에게 상당한 질투심을 표출하고, 그들에게 질투심을 유발했으리라는 건 불보듯 훤하지요. 피

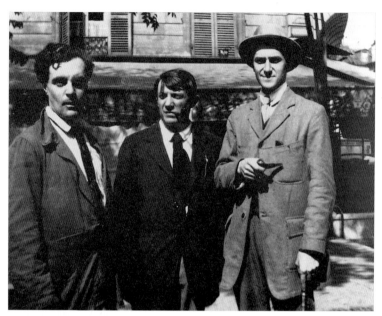

1916년 카페로통드 앞에서 모딜리아니, 피카소, 앙드레 살몽
피카소는 막스 자콥을 최고의 친구로 격상시켰다가 차버렸고, 앙드레 살몽을 제일 좋아했다가 멀리했다. 또 아폴리네르를 사랑하다 그가 죽자 장 콕토를 그 자리에 올려놓았다.
피카소는 애인처럼 친구들도 한 시기에 한 사람만을 집중적으로 사랑했다. 피카소의 동료들은 그의 최측근이 되기를 갈망했다. 자기만을 추켜 세워줄 수 있는 친구들을 원했던 피카소는 끊임없이 친구들의 헌신적인 태도와 이해능력, 그리고 인내심을 까다롭게 시험하곤 했던 것이다.

카소는 자기 여자들 주변에 서성거리는 남자들, 자기에게 다가오지 않는 여인들, 제자가 되지 않으려는 사람들, 추종자의 역할을 하려 들지 않는 동료들에게 불같은 분노와 질투심을 느꼈습니다. 그러나 이 질투심은 폭력적이라기보다는 순수한 정감의 차원으로 드러났지요.

　　피카소는 한 시기에 한 사람만을 집중적으로 사랑했습니다. 마치 연인을 만나듯 동료들을 사귀었던 것이지요. 주변 사람들은 때

때로 일시적으로만 자신들에게 쏟아진 피카소의 애정과 관심이 사라지는 것을 괴로워하며 아주 깊은 상처를 받았다고 합니다. 그럼에도 피카소는 늘 사람들 한가운데서 황제처럼 유유자적하는 행보를 계속했습니다. 그는 거짓 눈물이나 비방과 중상모략 그리고 주변의 사소한 불행 따위는 안중에 두지 않았지요. 언제나 자신의 자리인 일인자의 왕좌에서 군림했던 겁니다.

유년시절부터 찬사의 대상으로 자라난 피카소에게 자신이 어느 날 관심의 대상에서 멀어진다는 것은 생각만 해도 아찔한 일이었을 겁니다. 그는 인정 욕망, 그러니까 타인에게서 인정받고 싶은 욕망이 일찍이 충족되었고, 자신을 정체시키지 않고 더욱더 인정받고 싶은 큰 욕망을 발전시켜 나갔다고 볼 수 있습니다. 그 까닭에 입체파, 청색시대, 장밋빛 시대, 신고전주의, 초현실주의, 게르니카 시대, 고전 작품 재해석과 도자기 예술 등 실험으로 점철된 예술세계가 펼쳐질 수 있던 것이지요. 마치 나지막한 산을 정복하고 나면, 더 높은 히말라야를 향해 목표를 세우는 것처럼요. 그런데 기묘하게도 피카소의 이런 새로운 실험과 시도를 통한 작품 경향의 변화는 늘 새로운 여성과의 연애 시기와 완벽하게 맞물려 있다는 겁니다. 새로운 여자는 곧 새로운 주의-ism의 탄생이라고나 할까요?

사실상 일중독과 연애 중독이 맞물리기란 쉽지 않지요. 보통 사람들은 일 때문에 연애를 못 한다든지, 연애 때문에 일을 그르친다든지 하는 게 다반사이지 않습니까? 인상파 화가 에드가르 드가가 사랑은 사랑이고, 예술은 예술이라고 하면서 두 마음을 다 가질 수는

「꿈」, 캔버스에 유채, 130×98cm, 1932, 개인 소장
피카소는 마리 테레즈의 둥글고 충만한 형태와 관능적인 우아함을 수많은
조각과 회화, 판화를 통해 찬양했다.

없다고 단호하게 말했던 것에 비하면, 연애가 곧 예술의 동력이 되었던 피카소는 대단히 특별한 경우라고 할 수 있습니다. 피카소가 "나는 여자를 찾지 않습니다. 오직 발견할 뿐이죠"라고 말한 것처럼 그 주변에는 그의 명성에 현혹된 여인들이 언제나 넘실거리고 있었습니다. 그는 그러한 여인들과의 일시적인 사랑을 자제하거나 거부하지 않았어요. 그만큼 피카소는 만나는 여자마다 열정적으로 사랑했던 거예요. 만나는 거의 모든 여자를 모델로 작업했고, 여자가 바뀔 때마다 그의 작품 경향도 바뀌었습니다. 그래서 피카소의 여성 편력은 곧바로 새로운 미술사를 열게 한 촉매제와도 같았던 것입니다.

피카소는 거의 10년 주기로 여자를 바꿔쳤습니다. 수많은 여자를 만났지만 일곱 명의 여자가 기억될 만한 여자들이며, 이 중 두 명의 여자, 올가 코클로바, 자클린 로크와 결혼했어요. 그리고 세 명의 여자, 올가 코클로바, 마리 테레즈, 프랑수아즈 질로에게서 아이를 낳았습니다. 올가에게선 아들 하나, 마리 테레즈에게선 딸 하나, 프랑수아즈에게선 일남일녀를 낳았지요. 큰 나무 아래서는 다른 나무가 자랄 수 없듯이 피카소의 자식농사는 형편없었어요. 그는 자식이 어린 아이일 때는 귀여워했지만, 머리가 커지면 곧 싫증을 냈고 그들을 멀리했습니다. 더군다나 피카소의 연인들은 대부분 불행하게 일생을 마감했습니다. 그는 한 여인과 결혼이나 동거를 하면서도 계속 다른 여성과 정열적인 사랑을 나누었지요. 그의 고질적인 여성 편력은 상대 여성들을 고통과 절망에 빠뜨립니다. 그를 자발적으로 떠난 유일한 여자가 질로인데, 그녀가 이별을 고할 때 피카소가 울고불고 자살한다고

난리를 쳤지요. 자기는 누군가를 버려도 다른 사람은 자기를 절대로 먼저 버리면 안 된다고 생각했던 거예요. 이처럼 피카소는 언제나 자기본위, 철저하게 자기중심적인 인간이었습니다. 그는 여인들이 자신의 욕정, 고독, 공허를 채워주는 존재로 의미가 있을 뿐, 그녀들이 더이상 즐거움을 주지 못하고 고뇌를 보이거나, 시들한 모습을 보이거나, 인간적인 위안을 요구하면 그녀를 멀리하고는 더 이상 애정을 주지 않았습니다. 이것이 피카소의 사랑법이었습니다. 그러니 피카소가 한 여자라도 진정으로 사랑한 적이 있는지 의문이 드네요.

피카소의 연인들은 그와의 결별 후 거의 모두 고통과 절망에 빠지며 질로만 제외하고 한결같이 비극적인 최후를 맞이합니다. 오로지 프랑수아즈 질로만 빼고 말이죠. 어려운 시절을 같이했던 페르낭드 올리비에는 온갖 비천한 직업을 전전하다가 피카소와 보냈던 시절에 대한 글을 써서 신문 연재와 책으로 담았습니다. 그것을 미끼로 피카소에게 돈을 요구했고 연금을 받아냈지만, 고독사를 피할 순 없었지요. 결혼까지 생각했을 만큼 청순가련형의 부르주아 여인 에바는 짧은 동거 끝에 폐결핵으로 죽었습니다. 러시아 디아길레프 발레단의 수석 무용수였던 첫 부인 올가는 이혼 후 정신이상에 걸렸고, 초현실주의의 지적인 동반자이자 사진작가로 게르니카 시대를 열었던 강렬한 여자 도라 마르는 피카소가 질로에게 빠져 그녀를 버렸을 때, 신경쇠약에 걸렸습니다. 피카소 사망 4년 후, 마리 테레즈는 피카소를 그리워하다가 저승에서도 그를 보살펴야 한다며 자살했고요. 마지막 여인 자클린도 피카소가 죽었던 방에서 권총 자살을 하고 말았지요. 그

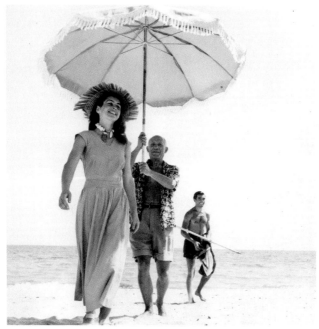

1948년 로버트 카파가 찍은 프랑스 골프주앙 해변의 프랑수와즈 질로와 피카소
40년의 나이 차이도 극복하며 피카소의 넘치는 사랑을 충분히 즐기는 질로의 모습이
이 한 장의 사진에 잘 나타나 있다. 질로는 사진 속 당찬 면모를 증명이라도 하듯 피
카소의 예술혼을 자극한 일곱 명의 여자 중 유일하게 피카소를 버린다. 질로는 피카
소와의 사이에서 두 아이를 낳았지만, 피기소의 외도를 용서하지 않고 헤어진다.

1957년 4월 칸, 피카소와 자클린 로크
자클린은 말년의 피카소를 20여 년 동안 헌신적으로 보살폈지만, 피카소 사망 이후
유산도 챙기지 않고 피카소가 죽었던 방에서 권총 자살을 하고 만다.

뿐이 아니에요. 올가와 피카소 사이에서 난 아들 파올로는 아버지의
기사 노릇을 하다가 알코올중독으로 죽었습니다. 파올로의 아들 파블
리토는 할아버지 피카소의 장례식에 참석하러 왔다가, 자클린이 완강
하게 거절하자 독약을 먹고 자살했습니다. 파올로의 딸은 할아버지를
비난하는 책을 출간하기도 했고요. 후손들은 하나같이 그에 대한 감
정이 좋지 못했답니다. 도라 마르가 생전에 "당신은 화가로서 비범할
지 모르지만, 도덕적으로 말하자면 쓰레기야!"라고 말했던 것처럼, 피
카소의 명성에는 어마어마한 악덕과 부정적인 요소들이 포함되어 있
습니다.

아마 '사랑이란, 사랑받는 자기 자신을 보고 싶어서 하는 짓'이

라는 말이 맞는다면, 피카소 역시 유년시절 받았던 사랑을 끊임없이 되풀이해야만 존재 이유를 느끼는 그런 남자가 아니었나 싶어요. 더불어 어쩌면 그는 여자를 사랑한 게 아니라, 사랑을 사랑한 것이지요. 정신분석학자 대리언 리더에 의하면, 대부분 여자들의 사랑이 바로 '사랑에 대한 사랑'이라고 합니다. 그래서 여자들은 곧잘 신과의 사랑에 빠지는 경향이 남자보다 높다는 것이죠. 피카소 역시 사랑이라는 환상 혹은 이데아를 추구했고 그 사랑의 판타지를 여인들에게 뒤집어 씌웠다가, 결국 그 베일이 벗겨지면 금세 싫증을 냈던 것입니다. 그녀들은 환상이 아니라 인간이었으니까요. 이처럼 피카소의 예술과 여성에 대한 욕망의 에너지는 어마어마한 생명력이었다가 순식간에 엄청난 파괴력으로 바뀝니다. 에로스(성)가 늘 타나토스(죽음)와 동전의 양면처럼 맞물려 있듯이 말이지요. 그러니 피카소의 여성 편력과 예술 중독은 어떤 근원적 욕망의 빛과 그림자 같은 것이겠지요. 그리고 그 근원이란 영원히 사랑받고자 하는 욕망, 사랑을 유지하고자 하는 욕망 같은 것이 아니었을까요? 새로움을 추구하는 것이 최고의 미덕인 조형예술의 세계에서 작품에 대한 영감 때문에 여자에게 쉽게 싫증을 낼 수밖에 없었던 것은 가혹하지만, 어쩌면 타당성 있는 일이었는지도 모릅니다.

..
욕망의 공장
앤디 워홀

요즘은 자기 욕망에 충실한 사람이 주목받는 시대입니다. 지금 우리는 예뻐지고 싶어서 성형수술 했다고 과감하게 밝히는 연예인들에게 박수를 보내는 시대에 살고 있으니까요. 그러면 지금 당신의 욕망은 무엇입니까? 매스미디어가 발달한 현대사회에서 '유명해지고 싶다'는 욕망만큼 솔직한 것이 있을까요?

앤디 워홀Andy Warhol, 1928~87은 아마 명성에 관해 가장 강렬한 욕망을 지녔던 예술가 중 하나일 것입니다. 그렇다고 처음부터 그가 명성에 대한 욕망을 가졌던 것은 아닙니다. 워홀은 처음에는 돈을 많이 벌고 싶었고, 돈을 좀 벌게 되자 유명해지고 싶었습니다. 그리고 그는 단계마다 자신이 해야만 할 최선의 목표를 세우고 그 일에 전력을 다했습니다. 이처럼 워홀이 최고의 예술가가 될 수 있었던 까닭은 그가 매 순간 자기 욕망에 충실했기 때문입니다. 그는 자기가 무엇을 원

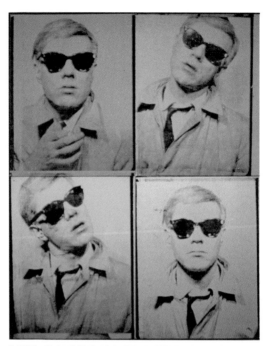

「자화상」, 캔버스에 합성고분자 페인트를 칠한 후 실크스크린 잉크, 4패
널, 각각 50.8×40.6cm, 1963~64, 개인 소장
워홀은 유명해지고 싶다는 욕망으로 살았다. 그는 "누구든 15분 안
에 유명해질 수 있다!"라고 말했고, 실제로도 명성을 쌓고 돈을 벌며
그러한 삶을 실천했다.

하는지를 정확하게 알고 있었어요. 그런 면에서 보면 우리들은 자신이
진정 무엇을 원하는지도 모르고 살지는 않나요? 자기가 무엇을 잘하
는지 한 번도 검증해보지 못하고 세월을 허비하고 있지는 않은지요?

워홀은 왜 유명해지고 싶어 했을까요? 한마디로 말하긴 어렵
지만, 그것은 아마도 늘 소외되고 배제된 이방인으로 살았던 유년의

기억과 관련이 있을 것입니다. 디아스포라diaspora의 삶을 살았던 워홀은 누구보다 주목받고 싶었어요. 주목받고 싶다는 것은 타인에게 인정받고 싶다는 것이고, 인정받는다는 것은 사랑받는다는 것이지요. 그것은 워홀이 체코에서 이민 온 광부의 아들로 태어나, 피츠버그의 빈민가에서 가난하고 병약한 유년시절을 보냈기 때문입니다. 그는 초등학교 3학년 때쯤 류머티즘 발병 후에 오는 운동장애의 일종인 무도병으로 침대 생활을 해야만 했어요. 잦은 결석으로 집에서 어머니와 보내는 시간이 많아졌고 성격이 점점 소심해졌습니다.

어머니는 밝고 따뜻한 분으로 워홀에게 사랑을 듬뿍 주었지요. 그녀는 가난한 살림에도 아들에게 스케치북과 연필을 사 주고, 일찍이 카메라와 프로젝터도 갖게 해주었습니다. 워홀은 공작물 만들기, 인형 놀이, 라디오 듣기, 영화 보기, 사진 찍기, 영화배우 사진 수집, 잡지 오리기, 좋아하는 배우에게 편지 쓰기(사진이나 자서전 보내 달라고 부탁하는 내용) 등을 하며 시간을 보냈지요. 어렸을 때의 이러한 체험은 예술이 행복을 주는 매개체라는 느낌을 각인시킵니다. 그의 예술이 심각하지 않고, 젠체하지도 않는 것은 이런 유년기의 경험 때문이라고 볼 수 있지 않을까요?

열네 살에 결핵복막염으로 아버지를 여읜 워홀은 카네기멜론 대학에서 디자인을 전공한 후, 오로지 성공하겠다는 일념으로 단돈 200달러만 들고 친구와 뉴욕행을 실천하게 됩니다. 그는 『보그』『글래머』『하퍼스 바자』 등 유수의 잡지사에 포트폴리오를 들고 찾아다니다가 발탁되었고, 잡지 광고의 성공적인 삽화가로 미술 활동을 시작하게

되었어요. 워홀은 디자이너로 명성을 얻게 되었고, 상업적으로 크게 성공을 거두었습니다. 그런데도 무엇인지 공허하고 만족스럽지 못했어요. 워홀은 한낱 상업 디자이너로 만족할 수 없다고 느끼고, 바로 순수 예술가가 되고 싶다는 열망을 갖게 됩니다. 그에게 순수미술에 대한 열망을 자극한 것은 그 예술성 때문이라기보다는, 그 당시 순수미술계의 젊은 스타들이 누리는 자유와 명성 때문이었다고 볼 수 있답니다. 다시 말해 당대 미국 팝아트의 선구자로 불리던 재스퍼 존스와 로버트 라우센버그와 같은 작가들이 누리는 자유와 명성에 경도되었던 것이지요. 워홀은 스스로 깊이 만족할 수 있는, 그러면서도 타인들이 우러러보는 존재가 되고 싶었던 거예요. 그래서 돈을 번 워홀은 그들의 작품을 샀고, 그들의 작품을 벤치마킹 하게 됩니다.

당시 워홀이 인생의 화려한 변신을 위해 택한 첫 번째 전략은 무엇이었을까요? 바로 이름을 바꾼 것입니다. 체코식 이름인 '워홀라'의 끝 글자를 떼어내 노동계급이었던 이민자 출신 배경과 결별하게 된 것이죠. 대개 출세하기 위해 이름을 바꾸는 사람들, 그들이 성공할 가능성은 그렇지 않은 사람보다 좀 높게 마련이죠. 왜냐고요? 이름을 바꿀 정도의 적극성이 있다면, 하지 못할 일이 없으니까요!

여하튼 워홀은 미술계를 깜짝 놀라게 해줄 그림을 그립니다. 당대 유행했던 추상표현주의 회화의 지나치게 심각한 그림, 그리고 그들의 감정 과잉을 단박에 날려버릴 아주 가볍고 유쾌한 작품을 구상해낸 것이죠. 1960년대부터 슈퍼맨, 배트맨, 딕 트레이시 같은 만화 주인공을 아크릴릭 물감으로 그리기 시작하더니, 1960년대 중반에는

수프 깡통이나 코카콜라 병, 지폐 도안, 유명인 초상화, 『내셔널 인콰이어러』에 실린 재해 장면을 본떠 그렸던 것입니다. 이어서 1960년대 후반에는 60여 편의 영화를 제작합니다. 그저 아무런 스토리 없이 자신의 동성 애인이 줄곧 잠자는 모습을 촬영한 「수면」이라는 특이한 작품도 그때 나온 영화입니다. 이 작품으로 독립영화제에서 수상하기도 하지요.

그렇다면 워홀은 부와 명성에 대한 욕망을 실현하기 위해 구체적으로 무엇을 했을까요? 비즈니스 아트, 바로 예술을 비즈니스와 연결했습니다. 그러니까 그는 "돈을 버는 것이 예술이고, 일하는 것도 예술이고, 잘되는 사업은 최고의 예술이다"라고 말하며 그것을 그대로 실천했습니다. 그 실천이란 다름 아닌 작업실에 처박혀 소위 전통적인 그림 그리기에만 머물러 있지 않았다는 것, 그리고 예술과 인간관계를 동시에 할 수 있는 방법에 대해 고민했던 것입니다. 예술과 사교를 동시에 할 수 있는 방법이란 무엇이겠습니까? 사람 만나는 것을 예술로 하면 되는 거죠! 그래서 그는 자기 작업실인 '팩토리'에 각계각층의 사람들을 초대해 파티를 벌이고 늘 각종 퍼포먼스와 해프닝 속에서 살았던 것입니다. 그가 의도하지 않아도 각계각층의 사람들을 모아놓으면, 그야말로 희비극이 엇갈리는 인간극장이 되는 건 시간문제이니까요. 워홀은 어딜 가든 사진 찍고 인터뷰를 했는데, 그는 자신에게 일어난 모든 일을 기록만 해도 훌륭한 작품이 된다는 사실을 잘 알고 있었고, 그것을 작업으로 내놓았던 최초의 예술가입니다.

뿐만 아니라 워홀은 당시 주요한 전시 오프닝 행사에 밤 가시

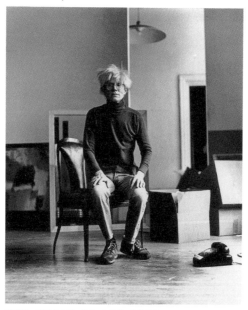

워홀은 스튜디오를 자기 작업과 연관지어 '공장(factory)'으로 불렀다. 곧 자신이 공장장이 되는 것이다. 그는 언제나 카메라를 들이대는 등 작업할 준비가 되어 있었으며 실제로도 그랬다.

같은 펑키 헤어스타일과 해골 장식 같은 독특한 워홀 룩으로 치장하고 친구 몇몇을 대동해 자신을 스펙터클의 대상으로 연출했습니다. 일단 볼거리를 제공해서 눈에 띄고 봐야 하는 것이었지요. 이처럼 워홀은 팝아트 작가답게 대중들이 모이는 장소에서 많은 영감을 얻었습니다. 그는 화가와 갤러리스트 들은 물론 각계각층의 사람들을 만나고 관계를 맺는 것이 작업실에서의 작업보다 훨씬 더 중요하다는 사실을 깨달았고, 그것을 그대로 실천했습니다. 게다가 자기 명성에 도움이

되는 확실한 매개체인 모든 매스컴을 이용했습니다. 1970년대 초반에는 『인터뷰』라는 잡지를 창간했고, 1982년에는 케이블 방송 프로그램인 「앤디 워홀의 TV」의 메인 MC였으며, 1986년 갑작스럽게 죽기 바로 전까지 MTV의 「앤디 워홀의 15분」이라는 프로그램을 만들기도 했습니다. 이렇게 워홀은 사람을 사로잡는 특유의 매력으로 탁월한 인맥 관리를 했던 소셜 네트워크의 대가였던 것입니다.

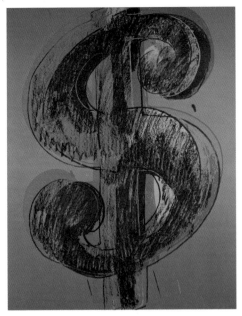

「달러 표시」, 캔버스에 아크릴릭·실크스크린, 229×178cm, 1981, 개인 소장
실크스크린으로 처음 만들었던 작품은 바로 이 돈 시리즈였다. 워홀은 10여 명의 의견을 구했다. 마침내 어느 친구가 정곡을 찌르는 질문을 했다. "가장 사랑하는 게 뭐야?" 그래서 워홀은 '돈'을 그리기 시작했다.

아무리 그렇다고 해도 인맥 관리를 통한 비즈니스 때문에 실제 스튜디오에서 작업할 시간은 턱없이 부족했습니다. 워홀은 이런 불충분한 시간을 자기만의 방식으로 극복하는데요. 작업을 빨리할 수 있도록 그만의 제작방식을 고안해냅니다. 바로 가장 고급스러운 인쇄이자 가장 저급한 판화인 '실크스크린'이죠. 그것도 워홀답게 흔해 빠진 일상용품을 색깔과 크기를 바꾸어 무한정 찍어내는 것입니다. 캠벨 수프 캔이나 코카콜라와 같은 일상용품과 유명인들의 얼굴 같은 대중문화 도상을 찍어내기 시작했던 것이지요. 메릴린 먼로, 엘비스 프레슬리 같은 대중 스타부터 마오쩌둥, 지미 카터 등의 정치인과 운동선수, 그리고 알렉산더 대왕과 베토벤 같은 역사적 인물, 더불어 생존하는 영국 여왕에 이르기까지 유명한 사람들의 초상을 실크스크린으로 제작합니다. 더군다나 그것조차 자기가 만들지 않았고, 제작 과정에서 생기는 실수나 우연한 효과에도 전혀 개의치 않았지요. 한동안은 작품 서명을 어머니가 하도록 했어요. 이처럼 본인이 만들거나 사인하지 않아도 된다는 것을 더욱 적극적으로 실천했던 워홀은 뒤샹 이후 최고의 개념미술가였습니다.

워홀은 숭고한 예술 정신을 내세우지 않고, 돈과 명성에 대한 욕망을 전면에 내세웠던 보기 드물게 속물적인 예술가였습니다. 그는 인간이라면 누구라도 무시할 수 없는 돈과 명성에 대한 욕망을 과감히 목표로 내세움으로써, 오히려 순수와 숭고를 내세워 돈을 멸시하고 젠체하는 진지한 예술가들을 경멸해주었습니다. 고상하고 지적이던 당시 미술계 속에서 속되고 얄팍한 것을 추구했던 것이지요. 그는

자기 작품에는 깊이가 없고, 자신은 깊이가 없는 사람이라고 공공연하게 말하고 다녔던 것입니다. 자기 작품에서 깊이를 찾지 말고 표면만 보라고 주장하기까지 했으니까요. 그래서인지 워홀은 당대 예술가들에게는 존경보다는 비난과 질투의 대상이었습니다. 엉뚱하고 무모한 도전으로 새로운 것을 향한 끊임없는 열정과 시도를 보여주었으니까요. 더불어 그는 예술가가 연예인처럼 유명해질 수 있다는 사실을 보여주었습니다. 진짜 유명 연예인과 절친이 될 정도로요. 동료들은 돈과 명성, 게다가 창조성이라는 선물을 한꺼번에 받은 워홀에게 질투심을 느꼈던 게 당연하겠죠? 이로써 워홀은 반 고흐와 세잔 같은 낭만주의적 예술가상을 전면적으로 수정한 주인공이 되었습니다.

이처럼 돈과 명성이라는 목표를 가졌던 워홀은 담낭 수술 후 페니실린 알레르기로 인한 합병증으로 갑작스럽게 세상을 떠나기 전까지, 자기 욕망에 매우 충실한 인생을 살았습니다. 그는 돈을 벌기 위해 유명해져야 했고, 유명해져야 했기에 돈을 벌었습니다. 어쩌면 이렇게 간단하고 강력할 수 있을까요? 워홀은 참 똑똑합니다. 그는 예술과 비즈니스를 결합하면, 돈도 벌고 명성도 얻을 수 있다는 걸 매우 정확히 알았던 거예요. 우리가 워홀만큼 성공하지 못하는 것은 어쩌면 성공의 시발점, 그러니까 자기 욕망이 무엇인지 정확히 모르기 때문이 아닐까요? 그런 의미에서 지금 바로 각자 자신의 욕망을 점검해 보는 것은 어떨까요? 그것이 무모하고 황당한 일이라도 말이지요!

헛것을 짚기에 인생은 계속된다

한스 홀바인

마지막으로 인간의 욕망에 대해 지혜로운 지침을 주는 그림 이야기를 하려 합니다. 보면 볼수록 매혹적인 작품으로 다가오는 독일 르네상스의 대가 한스 홀바인Hans Holbein, 1497~1543의 「대사들」입니다. 이 화가야말로 썩 괜찮은 철학자가 아닌가 하는 생각을 해요. 왜냐하면 이 작품 속에는 삶에 대한 가장 강력한 비유들이 함의되어 있기 때문이지요.

　　한스 홀바인은 북구 전통의 유산과 재능을 고루 계승한 뛰어난 초상화가입니다. 그는 독일에서 태어나 스위스와 영국 등 전 유럽을 상대로 활동한 코스모폴리탄적인 인물이기도 했지요. 영국 런던 내셔널 갤러리와 초상화 박물관에 가면 그의 작품을 볼 수 있는 것도 홀바인이 영국 왕 헨리 8세의 궁정화가였기 때문입니다. 홀바인은 1515년성 스위스 바젤에서 화가 생활을 시작했습니다. 당시 바젤은 인

문주의가 널리 퍼져 있어, 홀바인은 자연스럽게 이들에게 영향을 받았던 것이지요. 특히 그곳에서 활동하던 인문주의자 에라스무스의 지원이 컸습니다. 그러나 종교개혁으로 인해 교회의 장식이 금지되면서 화가들이 일자리를 잃어버리자 홀바인도 1526년 영국으로 향했습니다. 이때 에라스무스는 그를 『유토피아』의 저자인 토머스 모어 경에게 추천해 주었고, 그의 후원을 받게 됩니다. 이후 홀바인은 바젤에 잠시 머물렀으나 독일어권 국가들의 종교미술 주문이 급격하게 감소하자 1532년 다시 런던으로 이주합니다. 그리고 1535년 헨리 8세의 궁정화가가 되어 영국 왕족과 귀족 들의 초상화를 많이 그리게 되었죠. 유럽 이곳저곳을 떠돌던 홀바인은 인생을 통찰하는 힘을 기르게 됩니다. 그래서 그가 인물의 심리를 꿰뚫는 탁월한 사실주의적 묘사로 역사상 가장 위대한 초상화가로 평가받는 것이겠지요.

우선 작품의 시대적 배경을 살펴볼까요. 당시 종교개혁의 소용돌이 속에 있던 유럽은 가톨릭교회의 권위가 신교에 의해 도전을 받고 있었고, 과학의 발전과 새로운 발견들로 인해 기존 지성이 흔들리고 있었습니다. 이 작품은 그러한 혼란스런 유럽의 역사 가운데서 외교적 임무를 띠고 영국에 건너간 프랑스 대사 장 드 댕트빌의 주문으로 제작되었습니다. 그림 속 두 남자는 바로 이 그림의 주문자인 장 드 댕트빌과 그의 친구였던 가톨릭 주교 조르주 드 셀브입니다.

먼저 장 댕트빌은 프랑스의 정치인이자 외교관으로 프랑수아 1세 때 대사 자격으로, 이혼을 하고 새로운 여인과 결혼하는 문제로 교황과 대립하고 있던 헨리 8세를 만나기 위해 런던에 와 있었습니다.

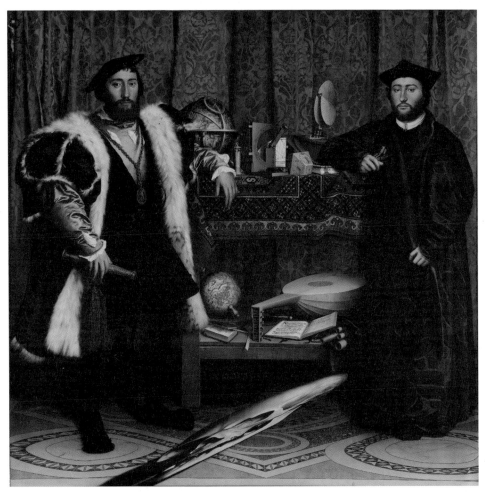

「대사들」, 나무에 유채, 207×209.5cm, 1533, 런던 내셔널 갤러리

왼편은 장 드 댕트빌(Jean de Dinteville)로 프랑스의 정치인이자 외교관이다. 당시 프랑스의 왕인 프랑수아 1세의 명을 받고 영국에 파견되어 중요한 외교 임무를 수행 중이었다. 오른쪽은 댕트빌의 친구인 조르주 드 셀브(Georges de Selves)이다. 그는 프랑스 라보르라는 도시의 주교로, 종교개혁의 원인이 가톨릭 내부의 부패에 있음을 지적했던 가톨릭의 개혁주의자이다.

가로세로 2미터가 넘는 「대사들」을 자세히 살펴보면, 각각의 기물들에 다양한 상징이 담겨 있다. 손에 쥔 단검과 팔꿈치를 받치고 있는 책에는 두 사람의 나이를 표시해 두었다.

조르주 드 셀브는 프랑스 라보르라는 도시의 주교로, 종교개혁의 원인이 가톨릭 내부의 부패에 있음을 지적했던 개혁주의자입니다. 그는 훗날 프랑스 대사가 되어 스페인이 지배하던 베네치아에 파견되었던 인물이기도 합니다.

두 사람은 언뜻 보기에 40대는 되어 보이지만, 사실은 댕트빌이 스물아홉 살이고 셀브는 스물다섯 살이었습니다. 단검과 팔꿈치를 받치고 있는 책에 각자의 나이를 표시해 놓은 것을 보면 알 수 있지요. 평균수명이 지금의 반밖에 안 되는 시기였으니 이 남자들은 오늘의 40대 정도인 셈이겠죠. 그들은 당시 프랑스에서 권력과 교양을 두루 갖춘 대표적인 지성인들이었습니다. 그들이 영국에 파견된 것을 보면 당시 외교 언어였던 라틴어를 자유자재로 구사했던 지식인들이었음은 분명합니다. 두 인물 사이에 인문주의와 르네상스를 상징하는 각종 도구들이 배치된 것을 보면, 그들은 음악, 천문학, 수학은 물론이고 미술에도 관심이 많은, 요즘으로 표현하자면 신지식인이었던 셈이지요.

사실 대사로서 두 사람의 중요한 임무는 영국과 로마 가톨릭 교회의 갈등 해소였습니다. 당시 영국의 국왕 헨리 8세는 아들을 두지 못했다는 이유로 왕비 캐서린과 이혼하고 앤 불린이라는 여인과

결혼하기 위해 교황에게 결혼 무효 소송을 신청했습니다. 로마의 교황 클레멘테 7세는 이 이혼을 기각하였으나, 헨리 8세는 1533년 1월 25일 앤 불린과 비밀리에 결혼하였고, 그해 부활절에 이 사실을 공포하였지요. 그리고 영국은 결국 1536년 로마의 감독권을 폐지하는 법령을 선포함으로써 가톨릭교회로부터 독립하게 됩니다. 이것이 영국 성공회의 탄생 배경이지요. 그렇다면 이 대사들의 임무는 수포로 돌아갔다는 얘기겠네요.

이제부터 「대사들」이 왜 욕망의 탁월한 비유로 해독되는지 하나하나 자세하게 도상들을 살펴볼까요? 실물 크기로 제작된 이 작품은 커튼을 배경으로 두 남자가 탁자를 사이를 두고 서 있습니다. 보통 초상화에서는 인물이 화면의 중심을 차지하는데, 이 작품에서는 탁자를 화면 중심에 배치해 다른 작품들과 차별을 두었지요. 그것은 홀바인이 인물보다는 탁자에 펼쳐진 사물들의 의미에 더 비중을 두었음을 의미합니다.

2단으로 구성되어 있는 탁자의 상단부에는 천구의, 휴대용 해시계, 사분의quadrant, 토르카툼torquatum 등 항해술과 천문학에 관련된 도구가 놓여 있습니다. 천구의는 코페르니쿠스의 지동설을 떠오르게 하며, 다면 해시계의 시각은 콜럼버스가 아메리카 대륙을 발견한 1492년에 맞추어져 있어요. 이 도구들은 댕트빌이 활약하던 시대가 콜럼버스가 신대륙을 발견한 이후 천문학과 항해술이 발달했던 시대임을 알려줍니다.

덕자의 하난부에는 지구의, 수학 책, 삼각자와 컴퍼스 그리고

기타의 전신인 류트, 피리, 찬송가집이 있습니다. 수학 책은 1527년 상인들을 교육하기 위해 출간된 교습서이며, 삼각자와 컴퍼스는 지도 제작에 필수적인 물건들이지요. 그런데 조화의 상징인 류트의 줄이 끊어져 있다는 것은 구교와 신교의 불화를 암시합니다. 류트 옆의 찬송가는 신·구교 간의 조화로운 화해를 기원하는 화가의 염원을 담았다고

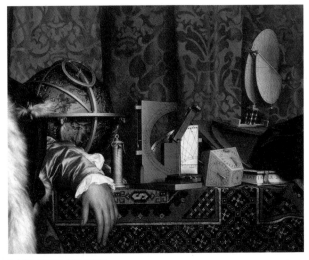

「대사들」의 탁자 상단 기물들
왼쪽부터 천구의, 휴대용 해시계, 사분의, 다면 해시계, 토르카툼 등으로 천문학과 과학을 상징한다.

다면 해시계는 과학의 발전에 의한 발견의 시대가 왔음을 의미하는 물건으로, 시간이 콜럼버스가 신대륙을 발견한 1492년에 맞추어져 있다.

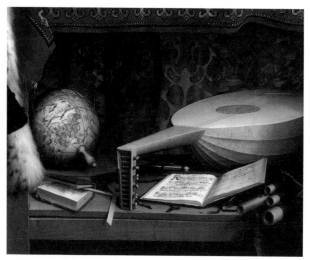

「대사들」의 탁자 하단 기물들

왼쪽부터 지구본, 수학 책과 삼각자, 찬송가집, 류트와 피리 등 탁자의 하단부에는 지상의 지식세계를 의미하는 오브제가 열거되어 있다.

피리와 류트, 두 악기는 인간 쾌락의 상징, 동시에 조화를 상징한다. 그런데 류트 줄 하나가 끊어져 있다. 이 부조화야말로 인간 쾌락의 부질없음, 종교적 갈등에 의해 야기된 치열한 전쟁 혹은 죽음을 암시한다.

루터파의 합창곡인 「성령이여 오소서」의 첫 구절이 그려져 있다. 왼쪽 페이지에는 십계를 의미하는 성가 「인간이여 행복하기를 바란다면」이다. 각각 신교와 구교를 대표하는 찬송가들로, 두 교파 간에 야기된 갈등이 해소되고, 서로 조화를 이루기를 바라는 셀브의 종교적 염원을 표시한 것이다.

수학 책은 1527년 상인들을 교육시키기 위해 출간된 교습서이며, 삼각자와 컴퍼스는 지도 제작에 필수적인 물건들이다. 이 오브제는 대사들이 받은 근대 교육과 지식 수준을 암시한다.

셀톤석으로 탁자의 상하의 구성은 가톨릭과 신교도와의 살능, 신대륙 발견과 과학의 힘으로 무너지는 불확실한 지식세계를 암시한다.

볼 수 있습니다.

어쨌거나 인간 이성의 산물인 과학적 도구들과 악기는 대사들이 받은 근대 교육과 지식 수준을 암시하는 동시에 이미 당대가 근대로 접어들었음을 예고하는 것들이지요. 이처럼 탁자 위에는 인간의 지식과 쾌락에 연관된 중요한 물건들이 늘어서 있습니다. 그뿐만 아니라 댕트빌의 화려한 의상도 주목할 만합니다. 멋진 베레모와 모피로 장식된 외투, 목에 걸린 '생 미셸'이라는 훈장과 단검 등 의상과 장신구는 인간이 누릴 수 있는 최대한의 세속적 영예와 성공을 나타내고 있습니다.

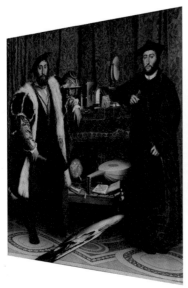

그림 오른쪽 가장자리에서 본 「대사들」의 해골 왜상

그런데 지금까지 기물과 장치들을 보느라고 놓쳤던 어떤 형상이 갑자기 우리의 시선을 사로잡습니다. 똑바로 바라보면, 두 인물의 발치와 모자이크 대리석에 마치 공중에 떠 있는 것 같은 길쭉하고 뭉툭한 물체가 있습니다. 언뜻 보면 그다지 눈에 띄지 않는 이상한 형체인데, 그림을 다 감상했다고 생각하고 오른쪽으로 몸을 돌려 나가는 순간, 무언가 확연히 두드러진 형상이 나타나는 것입니다. 바로 '해골'입니다.

　　홀바인은 이 형상을 통해 당대 확대경, 현미경 같은 광학기구의 발명이라는 과학적 성과를 반영하고 있습니다. 그런데 그는 아나모포시스anamorphosis, 즉, '왜상歪像'이라는 기법을 사용하여 그림 속에 비밀을 숨겨놓았습니다. 사실 해골은 16~17세기경 주로 네덜란드 정물화에 등장해 모래시계와 함께 이른바 '바니타스vanitas'(라틴어로 허무, 허영, 무상, 영어로는 vanity)라는 우의적 의미를 전해주는 중요한 모티프이지요. 이 그림에서 해골을 목격하게 되는 것처럼, 죽음이란 전혀 예기치 못한 순간에 저렇게 변형된 모습으로만 볼 수 있는 불가사의한 것이라는 뜻입니다. 그러니까 인간이 이루어놓은 어마어마한 발전과 화려한 성취는 죽음 앞에서 무력하다는 것입니다. 그야말로 '낫싱nothing'이라는 거지요.

　　이처럼 홀바인식으로 왜곡된 해골 형상을 통해 인생의 덧없음을 표현한 그림은 거의 없습니다. 물론 이 작품에서도 역시 해골은 '메멘토 모리Memento Mori', 즉 '죽음을 기억하라'라는 뜻입니다. 그런데 메멘도 모리의 신성한 듯은 그저 죽음을 두려워하라는 의미일까요? 어

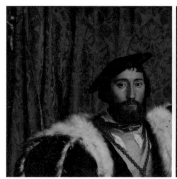

「대사들」의 왼쪽 모서리 부분
그들은 왜 커튼 앞에 서 있는가? 커튼 뒤에 있는 것? 삶 뒤에 있는 것? 환상 뒤에 있는 것? 십자가와
해골은 반복이다. 결국 인간 역사의 운명이 신의 섭리라는 의미를 전하고 싶었던 것일까?

차피 죽을 테니까 인간적인 모든 욕망을 포기해야 한다는 뜻일까요?
17세기 네덜란드 정물화의 기본 주제가 '메멘토 모리'이긴 하지만, 더
깊은 뜻은 '카르페 디엠Carpe Diem', 즉 '이 순간을 즐겨라'입니다. 이처
럼 이 작품 역시 죽음을 기억하는 동시에 신의 선물인 이 세상의 온
갖 만물을 기꺼이 즐기라는 의미가 내포되어 있습니다. 뿐만 아니라
이 작품 속 커튼의 왼쪽 끝자락에 십자가에 못 박힌 예수상이 은밀히
드러나고 있는 것, 보이시지요? 그리고 보면 이 작품은 세속적 욕망으
로 치닫고 있는 우리에게 잠깐이라도 삶을 정지하고 자신을 돌아보라
고 종용하는 것 같습니다. 영혼이나 영성, 즉 초월에 대한 감수성을
잃지 말라는 것이겠지요.

　　자크 라캉은 이 그림의 해골을 좀 다르게 해석합니다. 그는 이
물체를 정면에서 보면 뭉툭한 것이 발기된 남근Phallus처럼 보이는데,

측면에서 보면 해골로 보인다고 말합니다. 그러면서 정신분석학적 용어로 발기된 남근을 '오브제 아objet a'(타대상), 쉽게 말해 '환상대상'이라고 부르지요. 환상대상이란 말 그대로 나에게 환상을 부여하는 어떤 대상인 것입니다. 사실, 대사들 뒤에 있는 모든 기물이 바로 우리 인간의 욕망을 충족시켜줄 것 같은 환상대상입니다. 마치 생물학적 남근이 여성의 몸을 꽉 채워주는 것처럼 말입니다. 그런데 여기서 남근은 생물학적 성기를 말하는 것이 아니라, 에로스, 즉 삶의 본능 같은 것으로 나를 충족시켜줄 것 같은 환상적인 대상이라는 뜻입니다. 그러면서 라캉은 우리를 충족시켜줄 것 같은 '남근-에로스-환상대상'은 그 실체를 들추어보면, 언제나 우리를 너무도 실망하게 하는 '해골-타나토스-실재(상징적인 의미의 죽음)'일 뿐이라고 말하고 있습니다. 이는 인간의 현세적 삶이 아무리 영화롭고 성공적이라 할지라도 그 뒤에는 늘 죽음이 도사리고 있으며, 그래서 인생이 덧없고 허무하다는 뜻입니다.

그럼에도 불구하고 라캉은 다시 홀바인의 해골이 다른 작품들에서 드러나는 노골적인 해골과 다르다는 점에 주목합니다. 해골이 남근처럼 보인다는 사실이 중요하다는 것이지요. 라캉은 삶도 역시 그래야만 지속할 수 있다고 말합니다. 삶의 끝은 결국 죽음이지만, 그런 시각으로만 바라보아서는 삶이 그저 허무하고 비참하니, 죽음에 베일을 씌워 삶처럼 보이게 만들어야 한다고 주장하는 것입니다. 그러니까 삶을 살기 위해서는 욕망을 가져야 하는데, 욕망을 갖기 위해서는 어떤 대상이 되었든 환상의 베일을 씌워놓아야 한다는 것이죠. 이것이

바로 죽음을 은폐하고 삶을 지속하기 위한 일종의 수사rhetoric입니다. 그래야만 삶이 지속될 수 있으니까요.

욕망이란 라틴어로 '별sidus로부터'라는 뜻입니다. 별이란 손에 넣을 수 있는 것이 아니지요. 그래서 인간의 욕망이란 본질적으로 채울 수 없다는 겁니다. 인간은 끝없이 욕망하는 존재가 아니라, 욕망해야만 하는 존재입니다. 그러니 욕망의 충족은 완성이 아니라, 또 다른 욕망의 시작일 뿐이지요. 욕망의 대상만이 바뀔 뿐, 욕망한다는 사실은 변하지 않는다는 것을 기억해야 합니다. 그래야만 인간은 죽지 않고 삶을 유지할 수 있으니까요.

사실 욕망 그 자체는 좋거나 나쁜 것이 아닙니다. 욕망에는 실체가 없으며, 그것은 베일(그러고 보니 이 작품 속 커튼이 무엇인지 이해되시지요? 거대한 베일!)과 같은 것입니다. 어쩌면 환상(베일)은 험한 세상의 다리를 가뿐하게 건널 수 있게 하는 힘, 신이 인간에게 부여한 능력일지도 모릅니다. 나는 스스로를 살리는 욕망을 갖기 위해 이렇게 주문합니다.

"신이시여! 나에게 환상을 보게 하소서!"

다시 사랑 이야기로 돌아가 욕망을 얘기해볼까요? 「베로니카—사랑의 전설」(1998)이라는 영화는 16세기 아름다운 도시 베네치아를 배경으로 한 사랑과 욕망에 관한 영화입니다. 순수하고 아름다운 여인 베로니카는 운명의 연인 마르코를 만나 첫눈에 사랑에 빠지지만, 신분의 차이라는 단단한 사회의 벽은 그들의 사랑을 갈라놓지요. 베네치아 최고의 귀족이었던 마르코는 가난한 평민이었던 베로니카와의 사랑 대신 돈과 권력에 따라 다른 여인과 정략결혼을 해야만 했습니다. 고급 창녀 출신의 어머니 파올라는 사랑을 잃고 슬픔에 빠져 있던 딸을 자기와 같은 길을 가는 여자로 교육시키지요. 결국 사교계에 진출하는 첫날, 딸의 등을 떠밀며 말합니다. "남자를 사랑하지 말고, 사랑을 사랑하거라!" 그런 생각은 남자를 유혹하는 데 가장 매력적인 전략인 동시에 자기 자신을 보호하는 강력한 사랑법이 된다는 것이지요.

카사노바는 또 어떻습니까? 카사노바가 수백 명의 여자들을 매번 유혹할 수 있었던 이유는 그가 여자를 욕망하지 않고, 욕망을 욕망했기 때문입니다. 여자를 욕망했더라면 그는 금세 지쳐 떨어졌을 것입니다. 그리고 스스로가 죄책감과 상처에서 자유롭지 못했을 것입니다. 그가 그렇게 지속적으로 사랑을 할 수 있었던 이유는 사랑(유혹)하고픈 대상의 욕망의 대상이 되는 것을 목적으로 생각하고 행동했기 때문입니다. 그렇기에 카사노바는 끊임없이 상대를 갈아타며 사랑의 행보를 지속할 수 있었던 것입니다. 사랑을 욕망하고, 욕망 그 자체를 사랑했던 것이지요.

사랑은 메타포로 시작된다. 달리 말하자면, 한
여자가 언어를 통해 우리의 시적 기억에 아로새
겨지는 순간, 사랑은 시작되는 것이다.

_밀란 쿤데라, 『참을 수 없는 존재의 가벼움』

사랑

진짜 사랑은
창조하는 것

여자의 사랑에는 '모성애'가 전제되어 있고, 남자의 사랑에는 '보호본능'이 전제되었다고 합니다. 결국 뿌리는 똑같은 사랑이지만, 뉘앙스가 약간 다르지요. 아무리 운명적인 사랑이라도 사랑은 끝이 있게 마련입니다. 운명적인 만남일수록 파국은 드라마틱하지요. 그런데 극적인 파국이 무엇이겠어요? 연인의 부정, 즉 배반입니다. 먼저 죽는 것도 배반이지만, 다른 연인이 생기는 것만큼 심한 배신은 없지요. 그렇지만 연인의 부정을 알게 될 때, 남녀가 대처하는 태도는 좀 다릅니다. 여기서 말하는 태도는 직접적인 실천을 포함하기도 하지만, 상상이나 환상을 포함하는 것이기도 합니다.

연인의 배반에 맞닥뜨렸을 때, 남자는 자기 여자를 죽입니다. 그러니까 남자는 대개 자신의 여성 파트너를 살해 혹은 살해하는 상상을 한다는 겁니다. 전도연과 최민식이 주연을 맡았던 영화 「해피엔드」(1999)를 기억하시나요? 서민기(최민식 분)는 부인 최보라(전도연 분)의 불륜을 목격하고, 함께 불륜을 저지른 김일범(주진모 분)을 죽이지 않고 자기 부인을 죽입니다. 한편의 치밀한 시나리오처럼 완전범죄를 저지르죠.

그런데 연인의 불륜에 대한 여자의 태도는 어떨까요? 여자는 자기 자신을 죽입니다. 여기서 자기를 죽인다는 것은 자살을 의미한다기보다 '자기를 부재화'한다는 표현이 적절한데요. 여자는 극한의 분노와 복수심에도 불구하고 자신의 연인이나 정부 가운데 누군가가 사

라지는 것보다 자신의 실종을 소망할 가능성이 크다는 겁니다.

　　카미유 클로델도 로댕의 부정에 자신을 보여주지 않는 방법을
택합니다. 어디론가 훌쩍 여행을 떠나 돌아오지 않는 방법으로 로댕
을 벌주곤 했던 것이지요. 당시 로댕은 클로델에게 부디 돌아와 달라
고 애원하는 편지를 절절하게 써 보냅니다. 편지는 세기의 거장 로댕
이 쓴 것이라고는 상상할 수 없을 정도로 애달프고 처절하며 심지어
세 살 먹은 아이처럼 칭얼대기까지 합니다.

　　미국 현대미술의 독보적 여성 화가였던 조지아 오키프 역시 자
기보다 24세 연상의 남편이자 사진계의 거목인 앨프리드 스티글리츠
가 주변 여자들과 바람을 피울 때마다, 애틀랜타의 조지아 호수나 뉴
멕시코의 타오스 같은 곳으로 숨어 버립니다. 여자들은 "너는 나를 투
명인간 취급했지! 내가 너의 인생에서 영영 사라져주지" "나 없는 세
상에서 살아봐라" "나의 부재가 너를 파멸시킬 것이다" 등등의 온갖
저주를 퍼부으며 자신을 보여주지 않는 것이지요. 이처럼 여자는 남자
의 사랑이 사라지면 자신이 먼저 사라질 궁리를 하는 경우가 많습니
다. 한국의 수많은 집 나간 여자들을 생각해보세요. 남편의 무관심이
든 외도든 생활고든, 여자의 복수가 스스로를 부재화하는 것으로 표
출된 적이 얼마나 많던가요?

　　다른 한편으로 사랑에 실패했을 때, 여자들은 지금과는 전혀
다른 인물이 될 생각을 합니다. 이때 여자들은 수많은 변신을 시도합
니다. 우선 외모를 변화시키는 방법을 제일 먼저 택합니다. 시각에 가
장 취약한 남성들의 마음을 사로잡는 방법이 외모를 변화시키는 것이

라고 생각했기 때문일까요? 왜 요즘 소위 재미있지만 씁쓸한 농담이 있지 않나요? 남자들은 못생긴 여자보다는 예쁜 여자를, 예쁜 여자보다는 젊은 여자를, 젊은 여자보다는 새 여자를 선택한다는 말 있잖아요. 외모를 변화시킨 가장 획기적인 화가는 프리다 칼로였어요. 그녀는 남편의 심각한 외도 후에 자신의 머리를 남자처럼 자르고 드레스가 아닌 남성복을 입습니다. 그것은 자신이 더 이상 여성으로서 피해자가 되지 않겠다는 결심이며, 이성애자에서 양성애자로 거듭(?)나겠다는 증표입니다.

일반적인 의미에서, 사랑의 목표는 '사랑받는 것'입니다. 우리는 사랑의 본질이 '주는 것'이라고 알고 있지만 사실은 그게 아니지요. 인간의 모든 문제의 근원은 사랑받지 못한 데서 옵니다. 그저 그거 하나로 모든 것이 설명될 정도지요. 심지어 유년시절 받지 못한 사랑은 트라우마가 되어 늙어 죽을 때까지 인간을 괴롭힙니다. 그러니까 사랑을 '주기만' 하는 것이 그 본질이라면, 아마 이 세상에 사랑과 관련된 부정적인 일들은 전혀 일어나지 않았을 것입니다. 예컨대, 자학, 자살, 배신, 험담, 시기, 질투와 같은 행위들이 왜 일어나나요? 그것은 모두 자신이 상대에게 준 사랑에 대한 보답과 보상이 주어지지 않을 때 일어납니다. 그러니 사랑은 '받는' 것이 본질 아닐까요?

인간의 가장 큰 욕망은 사랑받는 겁니다. 철학자 헤겔의 인정 욕망 또한 '사랑받고 싶다'의 다른 표현이라는 생각이 드네요. 그렇다면, 주기만 하는 사랑도 세상에 존재했을까요? 어머니의 사랑? 정말 그럴까요? 주는 사랑이 사랑의 본질이 아니라는 것은 신의 사랑에서

도 엿볼 수 있습니다. 기독교의 신 '야훼'가 얼마나 강력한 질투의 소유자였는지 잘 알고 계시지요? 다른 신은 섬기지도 말고, 자기 위에 그 무엇도 두어서는 안 된다고 말합니다. 결국 신도 자기만을 사랑해 달라는 거지요.

여기, 사랑에 죽고 사랑에 살았던 예술가들이 있습니다. 아니 그보다는 사랑 때문에 훌륭한 창작의 세계를 펼칠 수 있었던 작가들이라고 해야 옳습니다. 그들은 연인이나 부부관계에서 최대치의 영감과 상상력을 끌어냈던 예술가의 전형입니다. 이들의 사랑을 보면 새삼 '사랑은 엄청난 능력'이라는 생각이 듭니다. 아무나 사랑을 할 수 있는 것은 아닌 것 같거든요. 어쨌거나 상처받을 것이 두려워, 혹은 상처를 주기 싫어서 사랑하지 못하는 수많은 연애포기자들에게 이들의 사랑을 알려주고 싶습니다. 늘 그렇듯이 사랑에는 언제나 '충동의 모험'이 필요한 겁니다. 좀 성급할 필요가 있다는 거죠. 마차를 타고 귀족 여인을 만나러 가는 길에 아직 한 번도 보지 못한 그녀들을 이미 사랑하게 된 발자크처럼 말이죠.

시든 여자를 사랑한 남자

피에르 보나르

참 보기 드물게도, 남성 화가가 한 여성을 거두고 보살핀 케이스가 있습니다. 바로 피에르 보나르Pierre Bonnard, 1867~1947! 여성의 사랑이 모성, 남성의 사랑이 보호본능이라고 말씀드렸지요. 보나르의 보호본능을 자극한 여자는 어떤 여자였을까요? 남성의 보호본능을 자극하려면 어떤 여자여야 할까요? 여성은 연약함 때문에 사랑받게 되는 것 같습니다. 어린아이가 그런 것처럼 말이에요. 남성의 보호본능은 여자의 연약함이 드러날 때 최대치에 이릅니다. 약점을 드러내는 것은 결핍을 보여주는 것이고, 바로 그 취약함으로 인해 매혹적인 존재로 부각되는 것이지요.

프랑스 태생으로 친밀하고 부드러운 실내 정경을 그린 앵티미슴Intimisme(실내 정경이나 일상생활에서 주제를 구해 사적인 정감을 강조하는 화풍) 화가로 유명한 보나르는 내가 참 늦게 발견한 화가입니다. 예

"처음에는 그의 눈밖에 보이지 않는다. 이야기를 듣는 어린아이의 눈……. 보나르는 이야기를 나누며 사물들을 음미한다. 그는 항상 소심해 보이지만 그것은 어디까지나 태도일 뿐이다. 그의 말에는 순진한 망설임이 있지만 중요한 것은 어조가 아니라 사상이다."_L. 베르트

전에는 그저 평범한 화가려니 생각했지만, 지금은 거의 광팬이 되었습니다.

누군가를 알게 되면 사랑하게 되지요. 어느 날 우연히 접한 말년의 보나르 모습을 보고 그만 그에게 반해버렸습니다. 놀랄 만큼 솔직하고 충격적일 만큼 자신의 세월을 받아들인, 영욕을 모두 접어버린 늙은 남자의 모습이었습니다. 지금도 이 사진을 떠올리기만 해도 코끝이 찡해오네요. 동시대 화가였던 피카소는 보나르를 얼치기 화가라고 불렀지만, 내겐 피카소보다 더 흥미로운 화가가 되었습니다. 그

림을 권력이라고 생각했던 피카소는 보나르를 두고 예술이 얼마나 심오한지 전혀 모르는 진부하기 짝이 없는 화가라고 생각했던 것입니다. 인상파 시대 이후에도 인상파적 화법으로 그렸던 화가이니, 그가 미술사에서 시대착오적인 인물로 낙인찍힌 건 당연한 일이겠지요. 인상주의 시대의 인상주의와는 조금 다른 행보를 걸었던 화가이지만, 당대에는 나비파Nabi('예언자'라는 뜻, 19세기 말 폴 고갱의 영향을 받은 젊은 반인상주의 화가 그룹)의 일원으로 소위 잘나갔던 화가입니다.

보나르는 당대에 그림도 잘 팔리고 유명세도 누렸지만, 미술사적으로는 늦은 명성을 얻었습니다. 현재 보나르의 명예가 많이 회복되었지만, 현대미술의 충격적인 이미지에 익숙한 사람들에게 여전히 그의 작품세계는 경계해야 할 나약하고 속물적인 아름다움의 상징으로 보일지도 모릅니다. 그런데도 보나르의 작품은 극치의 몽환적 사랑과 유혹의 세계로 관자를 끌어들이는 기묘한 힘이 있습니다. 더군다나 보나르는 꽃을 싫어했던 내가 꽃을 좋아하게 된 계기를 마련해주었습니다. 하루는 보나르의 가정부가 정원의 꽃을 꺾어두었는데 그는 곧바로 그림을 그리지 않고 기다렸다고 합니다. 그는 "꽃이 시들기를 기다린 거예요. 그래야 꽃의 존재감이 생기거든요"라고 말했습니다. 이처럼 보나르는 시든 꽃의 아름다움에 대해, 그것이 미적이지는 않더라도 얼마나 미학적인지 밝혔던 겁니다. 그것은 자기가 평생 함께 살았던 여자에 대한 기막힌 비유이기도 했지요.

보나르에게 시든 꽃이었던 여자! 먼저 그 여자를 사랑하게 된 보나르라는 남자가 누구인지 살펴봐야겠네요. 보나르는 파리 근교의

퐁트네오로즈에서 육군성 고위직 아버지를 둔 유복한 중산층 가정에서 태어났습니다. 대학에서 법학을 전공했지만, 그림에 대한 열정으로 당시 사설 미술학원인 쥘리앙 아카데미에서 수학했어요. 이곳에서 모리스 드니를 만나 나비파를 결성하고 평면적 장식 화풍을 선보였으며, 무대장치, 포스터, 삽화, 판화 등을 발표하였습니다.

1900년대 들어 그는 뷔야르와 함께 앵티미슴 화가로 불렸습니다. 1909년 이후로는 색채 화가로서 면모를 보이며 센 강 유역이나 남프랑스의 풍광, 지중해적 빛의 조화와 서정에 충만한 생활 정경을 그렸습니다. 이런 보나르의 작품은 오랜 기간 연인관계를 유지해왔던 한 여자와의 은둔에 가까운 삶을 통해서 나온 것입니다. 바로 마르트라는 여자입니다. 보나르는 1893년 파리의 오스만 거리를 지나다가 우연히 거리에서 마르트를 만났어요. 당시 보나르는 스물여섯 살, 마르트는 스물네 살이었습니다. 말하자면 오가다 만난 사이죠. 이때 마르트는 장례용 조화를 만드는 가게에서 일하고 있었고, 그 이전에는 침모나 심부름꾼이었다고 합니다. 그러니까 신분이 아주 미천한 계급의 여자였지요.

그렇지만 보나르는 모델로서 마르트가 무척 마음에 들었습니다. 늘 가까이 두고 그녀를 그렸는데, 그 양이 무려 384점에 이릅니다. 보나르는 "여성의 매력을 통해 예술가들은 많은 것을 발견할 수 있다"라고 말했을 정도로 마르트에게 푹 빠져 있었지요. 보나르의 작품 속 그녀는 거의 언제나 나체로 목욕 중입니다. 특이한 것은 보나르가 마르트의 벗은 몸을 수없이 그렸으면서도, 나이 든 마르트의 모습을 그

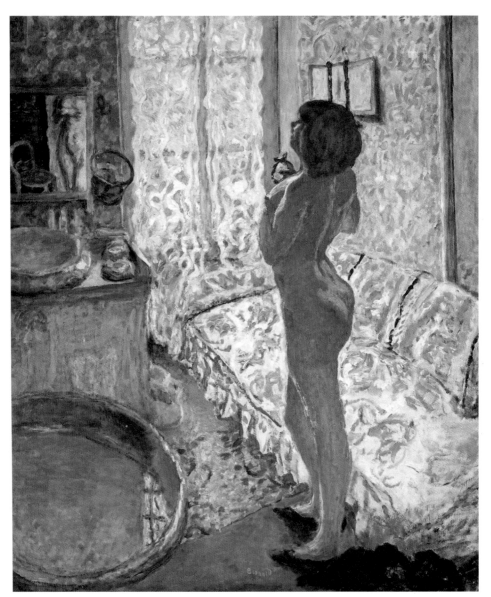

「역광 속의 나부」, 캔버스에 유채, 125×109cm, 1908, 개인 소장

린 적이 단 한 번도 없었다는 사실입니다. 그러니까 보나르는 반세기에 걸쳐 그녀를 언제나 젊은 육체로만 그렸습니다. 거의 전작에 걸쳐 마르트는 언제나 날씬한 무지갯빛의 여자로 등장합니다. 실내 풍경을 그릴 때도, 야외 풍경을 그릴 때도 말이지요. 그녀는 마치 투명인간 혹은 유령처럼 그림 속에 출몰하지요. 그녀는 보나르의 무의식에 딱 들러붙어 있다는 느낌이 들기도 하고, 공기처럼 투명하고 바람처럼 손에 잡히지 않는 묘연한 존재처럼 느껴지기도 합니다.

　도대체 보나르는 마르트를 왜 이런 모습으로 그렸을까요? 그것은 마르트가 건강한 여자가 아니었기 때문입니다. 심리적·육체적 병을 앓고 있는 여자였지요. 마르트는 폐질환뿐만 아니라 피해망상, 강박증, 신경쇠약 따위의 정신적 질환을 앓았습니다. 그녀의 증세는 그 원인이 확실치 않았는데, 자폐증 또는 뇌기능의 이상이라고도 합니다. 보나르는 그녀를 선택한 죄로 괴로움을 함께 나누어야 했습니다. 특히, 마르트의 강박증은 병적으로 목욕에 집착하는 결벽으로 나타났어요. 그렇지만 그는 모든 것을 그녀 중심으로 각별히 배려했습니다. 그림을 팔아 돈이 생기면 그녀를 위해 돈 쓰는 것을 아끼지 않았고요.

　당시 마르트의 증세에 도움이 되는 최선의 치료 요법은 맑은 공기와 안정, 청결함이었어요. 보나르가 그 시대에 상류층이나 소유할 수 있었던, 수돗물이 콸콸 나오는 욕실 딸린 별장을 프랑스 남부에 산 것도 오로지 그녀를 위해서였습니다. 더군다나 겁 많고 소심하며 의심이 많았던 마르트는 대인기피증이 점점 심해져 극단적으로 사람들을 꺼렸어요. 가까운 나들이에도 자기 모습을 가리기 위해 양산을

사용하는 것은 물론, 보나르가 외출해서 친구들을 만나는 것조차 의심했습니다. 친구들이 보나르의 비밀을 훔쳐간다고 생각했던 것이지요. 보나르는 강아지 산책을 핑계로 카페에서 비밀리에 친구를 만나곤 했습니다. 그러니 친구들과 가족들에겐 그녀의 존재가 얼마나 골칫거리였겠어요.

그림 속 마르트는 나이가 들어가는데도 소녀 같은 얼굴과 자태를 가지고 있습니다. 보나르가 찍은 젊은 시절의 사진을 보면, 그녀는 작고 연약한 몸을 가지고 있습니다. 턱이 짧고 둥근 얼굴형을 가진 '막강 동안'이라고나 할까요. 오죽했으면 어떤 평론가는 "그녀는 한 마리 새 같았다. 놀란듯한 표정, 물에 몸을 담그기를 좋아하는 취향, 날개가 달린 것처럼 사뿐사뿐한 거동"이라고 표현했을까요? 그런데 마르트는 귀에 거슬리는 목소리를 갖고 있었다고 하네요. 작고 여린 몸매와는 상반되는 쇳소리가 나는 거친 목소리를 가졌던 거예요. 아마 폐질환이 있어서 낭랑한 목소리가 아니었나 봅니다. 여하튼 이런 모습은 한 마리 작고 불쌍한 새처럼 남성들의 보호본능을 자극하기에 충분한 것이었지요.

사실 보나르와 마르트는 거의 만나자마자 동거에 들어가지만, 그는 그녀를 공식적인 부인으로 삼지는 않았습니다. 두 사람이 결혼식을 올린 것은 그들이 만난 지 32년 만인 1925년의 일입니다. 사실 보나르는 마르트와 결혼하기 전 그의 모델이자 연인이며 약혼까지 했던 아름다운 여인 르네 몽샤티에게 고통스러운 작별을 고했습니다. 그 결과 금발의 약혼녀는 자살을 했고, 얼마 후 보나르는 거의 충동적으

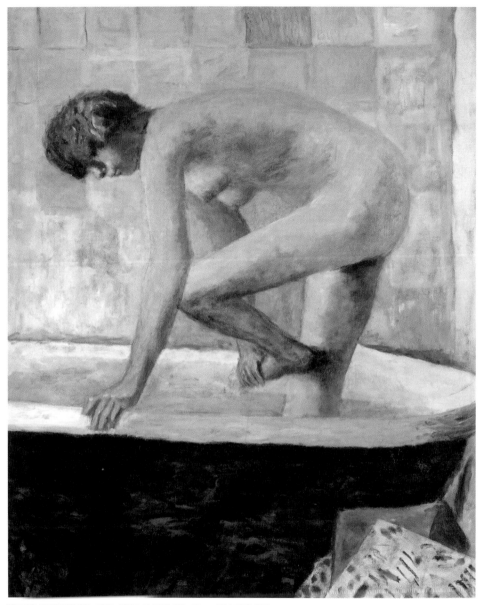

「욕조에서 발을 닦고 있는 나부」, 캔버스에 유채, 106×96cm, 1924, 개인 소장
"마르트는 섬세하고도 감각적인 손길로 몇 시간이고 계속해서 비누 거품을 바르고, 몸을 문지르고, 마사지를 해야 직성이 풀렸다.
…… 그녀가 원한 유일한 사치는 수돗물이 콸콸 나오는 욕실이었다."

로 마르트와 혼인 신고를 했던 겁니다. 그리고 마르트와의 혼인 신고 전에 이미 자신의 모든 재산을 일체 마르트에게 남긴다는 유서를 썼습니다. 하지만 마르트가 먼저 세상을 떠나게 되죠.

보나르가 본격적으로 욕실 장면에 주력하기 시작한 것은 마르트의 병세가 악화하면서부터입니다. (사실 보나르가 욕조 물속에 길게 누운 마르트의 모습을 처음으로 그린 것은, 그들이 긴 동거 생활 끝에 혼인 신고를 한 해로, 당시 마르트는 쉰여섯 살이었다고 합니다) 그 후 그녀가 일흔두 살의 나이로 죽을 때까지, 언제나 스물네 살의 젊은 육체로만 그렸던

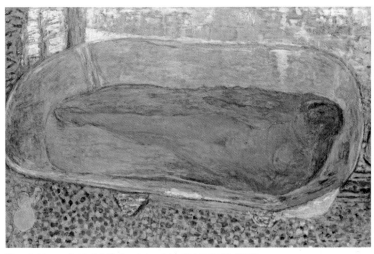

「욕조 속의 누드」, 캔버스에 유채, 93×147cm, 1936, 파리 프티 팔레 박물관
마르트는 보나르가 이 그림을 제작 중이던 해, 일흔두 살의 나이로 숨을 거둔다. 보나르가 욕조 속에 길게 누운 마르트의 모습을 처음으로 그린 것은 그들이 긴 동거 생활 끝에 혼인 신고를 한 해이다. 그녀를 잃은 후 보나르는 풍경과 자신의 모습을 집중적으로 그린다.

거지요. 보나르는 1920년경 어느 순간부터 마르트가 절대 늙지 않으리라는 환상을 갖게 됩니다. 20대에 자신이 훔쳐보았던 젊고 날씬하고 싱싱한 여자를 보는 시선으로 그녀를 다시 훔쳐보기 시작했던 것입니다. 결국 보나르 덕분에 마르트는 자신의 아름다움에 도취된, 영원히 늙지 않는 여자로 미술사에 남게 됩니다.

　　보나르는 왜 이런 여자에게서 벗어나지 못했던 것일까요? 한마디로 그녀가 미스터리한 여자였기 때문일까요? 마르트의 진짜 정체는 보나르와 마르트가 둘 다 죽은 후에서야 재산 처리 문제로 알려지게 되었다니 이 정도면 참으로 경이로운 내숭 아닌가요? 마르트는 보나르를 처음 만났을 때 자신의 나이가 열여섯이라고 거짓말을 했어요. 보나르가 32년 동안 마르트 드 멜리니라고 알고 있던 그녀의 법적 이름이 '마리아 부르쟁'임을 안 것도 혼인 신고 당시였습니다. 귀족에게나 붙여지는 '드de'라는 호칭은 당대 파리의 화류계 여성들이나 신분 상승을 꿈꾸는 여자들이 흔히 썼다고 하네요. 이처럼 마르트라는 여인은 모든 사람에게 자신의 과거를 철저히 감추고 살았습니다. 그녀는 항상 자신에 대한 진실을 감추는 습관이 있었고, 평생 자신이 꾸민 상상의 세계 속에 깊이 침잠해 살았습니다. 보나르 그림 속 마르트가 외부세계와는 단절된 채, 자신의 놀이에만 깊이 빠져 있는 어린아이처럼 묘사되었던 것도 바로 그 때문이지요. 그녀에겐 오로지 그녀 자신만의 세계가 중요했고, 그것이 절대적인 세계였던 것입니다. 이런 미스터리한 분위기는 19세기 프랑스의 중산층을 증오하고 비사교적이며 조용한 사생활을 즐긴 보나르 같은 사람에겐 오히려 매력적인 요소로 작

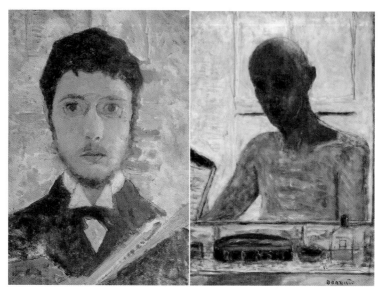

「자화상」, 캔버스에 유채, 15.8×21.5cm, 1889, 개인 소장(왼쪽)
「욕실용 면도경 자화상」, 캔버스에 유채, 1935, 파리 조르주 퐁피두센터(오른쪽)

용한 것이 아닐까 싶어요.

　　　이런 신경증자를 사랑한 보나르는 도대체 어떤 남자였을까요? 대체 무엇이 그에게 이런 작품을 창조할 수 있게 했던 걸까요? "마르트를 향한 헌신의 힘으로 또는 예술가의 재능으로 그는 그에게 일어난 사실을 훨씬 깊고 보편적인 진실로 끌어올린다. 반쯤 존재하는 여자를 진정으로 사랑받는 존재의 이미지로 변형시킨 것이다. 모순과 갈등 속에서 태어난 예술의 전형적인 예이다"라는 언급은 우리의 궁금증을 풀어줄 수 있을까요?

중요한 사실은 마르트와 함께 산 기간 동안 보나르는 가장 왕성한 생산력을 보였다는 사실입니다. 신경증에 걸린 여자가 오히려 막강한 영감을 주었던 겁니다.

『잃어버린 시간을 찾아서』 중 제10권 『사라진 알베르틴』(마르셀 푸르스트 지음, 국일미디어, 1998)의 한 구절 또한 그들 사랑에 대한 하나의 해명이 될 수 있을까요? "그녀는 다른 어떤 이유에서가 아니라 나와 다른 자, 즉 타자이기 때문에 숙명적으로 비밀스러운 것이며, 이 타자성 때문에 결국 나로 환원될 수 없고, 늘 낯선 자로 남는 것이다." 그러니까 푸르스트가 알베르틴의 이타성異他性을 파괴하고, 그녀를 소유하는 데 성공한 적이 없으며, 오히려 그녀의 이타성, 즉 그녀의 낯섦이 계속 상처를 주는 한에서만 그녀를 사랑할 수 있었다는 것이지요. 이타성, 신비, 낯섦, 생경함, 베일, 환상! 이것이야말로 예술가의 상상력을 촉발하는 강력한 무기이지요. 그런 점에서 영화 「흐르는 강물처럼」(1992)에서 목사인 아버지의 말이 떠오릅니다.

"완벽한 이해 없이도, 완전한 사랑이 가능하다!"

히스테리자와 나르시시스트 사이

프리다 칼로

디에고 리베라에 대한 프리다 칼로Frida Kahlo, 1907~54의 사랑은 세기적으로 회자되는, 감히 사랑의 최고봉이라 할 수 있을 것입니다. 칼로처럼 사랑하고 싶지만, 그러기엔 두려움이 앞서는 게 사실이죠. 가끔 프리다 칼로의 사랑을 벤치마킹 하고 싶을 때, 나는 영화 「프리다」(2002)의 오리지널 사운드트랙을 듣습니다. 라틴풍의 그 음악은 흥겹고 처절하며 가슴을 후벼 파는, 파토스적인 곡절이 굽이굽이 넘쳐납니다. 사랑하는 데 필요한 충동의 에너지를 순간적으로 주입해준다고나 할까요? 사실 지금 그 두 사람의 사랑에 대해서 이야기하려는 것은 아닙니다. 둘의 사랑보다 더 나를 유혹하는 것은 그저 프리다 칼로라는 한 여자입니다. 그 여자는 어떤 여자이길래 그런 사랑을 할 수 있었을까요?

프리다 칼로의 예술은 그녀의 삶과 정확히 포개집니다. 칼로

의 삶은 한마디로 사랑 그 자체였지요. 그녀의 사랑 근간에는 자신에 대한 포기가 깔려 있습니다. 그런데 거기에서조차 자기 사랑의 궁극적 형태인 나르시시즘의 냄새가 나니 놀랍기만 합니다. 어찌 저리도 처절하게 한 남자를 사랑할 수 있을까요? 그녀의 사랑을 시기하던 나는 그녀의 사랑에는 이율배반적인 성격이 숨어 있다는 사실을 알게 되었습니다. 바로 히스테리컬한 사랑과 나르시시즘적인 사랑이 그것이지요.

프리다 칼로는 육체적인 불운으로 얼룩진 유년시절을 보내게 됩니다. 그녀는 헝가리계 독일 출신 유대인 아버지와 스페인계 백인과 토착민 인디오의 혼혈인 어머니 사이의 네 딸 중 셋째 딸로 태어납니다. 몽상가였던 아버지는 나약하고 비현실적이었던 반면, 어머니는 엄격하고 독선적이었습니다. 아버지의 기질을 물려받은 칼로는 아버지에게 특별한 사랑을 받았지만 어머니에게는 따스한 정을 받지 못했습니다. 그런 칼로에게 삶의 고통은 너무 이른 나이에 찾아왔습니다. 여섯 살에 소아마비에 걸려 왼쪽 다리가 불구가 된 것도 모자라, 열여덟 살에 끔찍한 버스 사고까지 당하고 만 것이지요. 그렇잖아도 소아마비로 열등의식이 있던 그녀에게 닥친 끔찍한 사고는 인생을 송두리째 바꾸어 놓았습니다. 평생 수십 차례의 수술을 계속해야 했을 정도로 사고 후유증은 컸습니다. 그렇지만 이 사고는 의대 진학을 준비하던 그녀를 화가가 될 수 있게 만들었습니다.

신체의 모든 부분이 제대로 기능하지 않을 정도로 처참한 상태에도 칼로의 생명력은 놀라운 것이었죠. 투병 생활의 지루함을 달래주려고 어머니가 사다 준 그림 도구는 그녀에게 큰 즐거움을 가져

다주었습니다. 바로 천장에 큰 거울을 붙여 자화상을 그렸던 일! 당시 남자 친구였던 알레한드로 부모의 반대와 유학으로 쓰라린 결별을 하게 되는 것도 이맘때쯤이지요. 그러다 그녀는 어린 시절부터 사모하던 남자 디에고 리베라와 사랑에 빠지고, 결혼하게 됩니다.

리베라는 칼로보다 스물한 살 연상의 남자로, 멕시코의 피카소로 알려진 유명 화가이자 정치가였어요. 그녀는 이미 신문에 오르락내리락하던 유명인의 세 번째 부인이 된 것입니다. 그만큼 칼로는 화가로서 자기 자신에 대해 별로 큰 비중을 두지 않았어요. 그들은 리베라의 전처들과 아이들이 참석한 가운데 결혼식을 올리게 됩니다. 칼로는 리베라의 전처 루페 마린과도 친하게 지냈지요.

루페 마린은 칼로가 천재 화가인 리베라를 아이처럼 자연스럽게 다루는 데 충격을 받았다고 합니다. 칼로가 자기 엄마 또래인 리베라에게 묘한 매력을 느낀 것은 참 별난 순간이었지요. 바로 리베라가 어느 파티에서 술을 마시며 논쟁하다 격분하여 총을 발사해 오디오를 박살 낸 사건입니다. 그 사건은 칼로에게 간질병자였던 아버지를 떠올리게 합니다. 유년시절 간질 발작이 일어난 아버지를 다치지 않게 챙겨주고, 얼굴을 닦아주고, 카메라 가방을 지키면서 아버지가 깨어나기를 기다리던 자신의 체험을 상기했던 것이지요. 이 사건을 통해 칼로는 리베라를 아버지와 동일시하면서 묘한 쾌감을 느낍니다. 역시 여자는 모든 남자를 긍정적이든 부정적이든 아버지에 투사해서 보게 되나 봅니다.

칼로와 리베라는 열정적으로 사랑했고 결혼했지만, 칼로에게

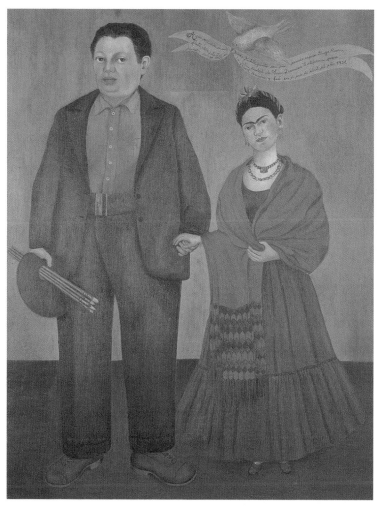

「디에고 리베라와 프리다 칼로」, 캔버스에 유채, 100.01×78.74cm, 1931, 샌프란시스코 현대미술관
코끼리와 비둘기의 결합이라고 불린 결혼 사건. 그림은 1931년 샌프란시스코 여행 시 그려졌다.

리베라는 영원히 소유할 수 없는 신성한 괴물 같은 존재였습니다. 스페인계 인디언과 포르투갈계 유대인의 혈통을 가진 디에고는 멕시코, 마르크스주의, 인민, 많은 여자, 초목 그리고 지구의 평화 같은 것을 예술로 승화시키는 것이 목표였던 정말 배포가 큰 상남자였습니다. 그는 자신의 신념을 위해서라면 무엇이라도 희생할 각오가 되어 있는 혁명가적 자질을 갖추고 있었죠. 특히 여성들에게 인기가 아주 좋았는데요. 재기 넘치는 입담으로 주변에 여성들이 넘쳐났고, 그 역시 다가오는 여성들을 마다치 않았어요. 리베라는 성의 자유가 자기 예술의 자양분이고, 혁명을 위해서도 꼭 필요한 거라고 생각했어요. 그러니 칼로의 맘고생이 얼마나 심했겠어요. 칼로처럼 강렬한 카리스마와 매력을 가진 여자라고 해도 리베라만큼은 결코 소유할 수 있는 남자가 아니었던 거지요.

그러니 이 부부의 삶이 녹록할 리 있겠어요? 한마디로 폭풍우 같았겠지요. 두 사람 모두 직선적이고 추진력이 있고 격렬한 감수성을 가졌고, 유머, 지성, 사회의식, 인디오적 성향, 삶에 대한 자유분방한 태도 등 많은 공통점을 가지고 있었습니다. 그중에서도 두 사람을 가장 강렬하게 묶어준 것은 서로의 예술세계에 대한 무한한 존경심이었어요. 리베라는 칼로의 예술적 성공을 매우 영예롭게 생각했으며, 언제나 기쁨이 넘치는 표정으로 사람들에게 칼로를 최고의 예술가라고 극찬하곤 했답니다. 그런데 칼로는 리베라에게 씻을 수 없는 상처를 입게 됩니다. 칼로가 유산으로 상심해 있을 때, 리베라가 칼로의 여동생 크리스티나와 불륜을 저지른 것이지요. 크리스티나는 프리

다에게 분신과도 같은 존재였습니다. 그들은 서로 가장 좋아하는 동시에 가장 증오했고, 모든 것을 나눈 자매였지요. 사고를 당했을 때 그녀를 돌본 사람도, 미국에서 고독한 시간을 보낼 때 끊임없이 편지를 보낸 사람도 바로 동생이었어요. 크리스티나는 프리다와는 다르게 모성애가 강하고 쾌활하며 관대해서 기분 전환하기에 아주 편안한 상대였던 거예요. 그녀 역시 아무런 악의 없이 유혹해오는 리베라를 거부하기 어려웠을 것입니다. 그가 얼마나 대단한 찬사를 퍼부으며 다가왔겠어요!

결국 그들은 이혼했지만, 1년 만에 재결합합니다. 재결합의 조건은 재정적인 면에서 독립할 것, 물리적으로 다른 공간에서 살 것, 성적인 관계를 하지 않을 것 등입니다. 두 사람의 타협안은 합리적이

1940년 12월 8일, 두 번째 결혼식을 올리는 프리다 칼로와 디에고 리베라. 재결합의 조건은 재정적인 면에서 독립할 것, 물리적으로 다른 공간에서 살 것, 성적인 관계를 하지 않을 것 등이나. 누 사람의 타협안은 합리적이고 타당한 방식으로 이루어졌다.

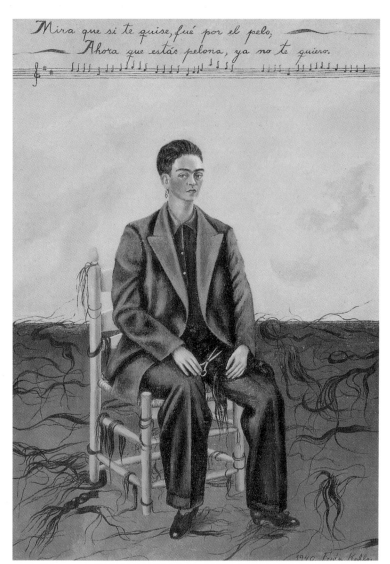

「짧은 머리의 자화상」, 캔버스에 유채, 27.9×40cm, 1940, 뉴욕 현대미술관

분신과도 같았던 여동생 크리스티나와 남편 디에고가 바람이 났을 때 프리다는 절망했다. 그리고 그
이듬해 이혼했다. 그녀는 이 사건 이후 양성애자로 돌아섰다. 그림 위쪽 악보의 내용은 "이것 봐, 너의
머리카락 때문에 널 사랑했는데, 이제는 너의 머리카락이 없구나! 더 이상 널 사랑할 수 없지!"라는
내용으로 디에고의 심경을 대변하고 있다. 그만큼 그녀의 머리 모양과 멕시코 전통 의상에 대한 디에
고의 집착이 지대했음을 보여준다.

고 타당한 방식으로 이루어졌지요. 이혼과 재결합, 그 이후 칼로의 그림은 모두 상처받은 자신에 관한 것뿐입니다. 그중에서 가장 기억에 남는 그림이 바로 「짧은 머리의 자화상」입니다. 남편에게 복수하려고 머리를 자른 것이죠. 흔히 실연 후 여성들이 하는 가장 사소한 복수라고 생각할 수도 있어요. 보통 남자들은 긴 머리를 좋아하는데 남자처럼 숏커트를 하면 정말 식겁하겠죠! 그런데 칼로의 복수는 좀 남다릅니다.

우선 리베라는 멕시코의 전통 옷차림에 틀어 올린 머리 모양을 한 칼로의 모습을 아주 좋아했어요. 아름다움을 사랑하는 리베라라는 남자에게 시각적으로 드러나는 겉모습은 영혼만큼 중요한 것입니다. 그래서 머리를 짧게 자르고, 양복을 입은 모습은 사소한 복수가 아닌, 치명적인 복수에 속합니다. 게다가 이것은 여성이기 때문에 받은 고통에 대한 일종의 반작용 같은 것인데요. 그러니까 여성성을 거세함으로써 더 이상 여성이기 때문에 받는 고통을 거부하겠다는 의지의 표명이라고도 볼 수 있다는 겁니다.

그런데 이게 웬걸! 칼로는 이때부터 적극적으로 양성애자로 돌아섭니다. 학창시절 동성애 경험을 한 적이 있던 칼로의 성적 취향이 다시금 새롭게 갈무리되는 계기가 마련된 것이지요. 사실 그녀의 동성애적 성향은 리베라의 보헤미안적 자유사상의 세계에 발을 들여놓은 후에 다시 나타났던 것입니다. 그 세계에서 여성들 사이의 사랑은 보편적이었고, 부끄러운 일이 아니었습니다. 칼로에게는 많은 여자 친구와 레즈비언 파트너가 있었는데, 상대가 여자든 남자든 일단 사랑하게

되면 육체적 관계를 통해 완전히 결합하기를 원했다고 합니다. 리베라도 마찬가지였어요. 그는 오히려 칼로의 동성애적 애정행각을 장려하기까지 했다고 전해지니까요. 어쩌면 젊은 그녀를 만족시킬 수 없는 늙은 남자의 배려였던 것 같기도 하고, 그녀에게서 자유로워지고 싶은 욕망 때문이었던 것 같기도 합니다.

　중요한 사실은 칼로가 리베라의 연인들과 사귀었다는 겁니다. 이것이 히스테리자들의 전형적인 사랑법입니다. 히스테리자들은 타자 중심적인 성향을 가지고 있어서 지극히 타자에 잘 동화됩니다. 혹시 타인과 감정이입이 지독하게 잘 된다면 한번쯤은 자신이 히스테리자가 아닌지 의심해보셔도 좋습니다. 그리고 칼로 역시 자기 자신이 사랑하는 남성과 자신을 동일시한 나머지 그 남성이 욕망하는 여성을 욕망하게 되었던 거예요. 히스테리자들이 자신의 성적 정체성을 고민하고 양성적인 성향을 보이는 것도 모두 타자의 욕망을 자신의 것으로 받아들이기 때문입니다. 재결합 후 자유와 독립성을 얻게 된 부부의 유대감은 이전보다 강하고 넓어졌습니다. 칼로 역시 소유할 수 없는 남자의 아내나 애인이 되는 것보다는, 최고의 동료가 되는 것이 그 남자와 잘 지낼 수 있는 유일한 방법이라는 사실도 깨달았습니다. 특히 칼로의 모성애는 점차 강해졌습니다. 늘 리베라의 아이를 갖고 싶었으나 유산과 사산 등의 아픔을 겪었죠. 칼로는 리베라를 더 이상 남자가 아닌 아들로 간주하게 됩니다. 그러면 상처받을 일이 없기 때문이지요. 그래야 계속 줄 수 있는 사랑, 즉 사랑의 주체가 될 수 있으니까요.

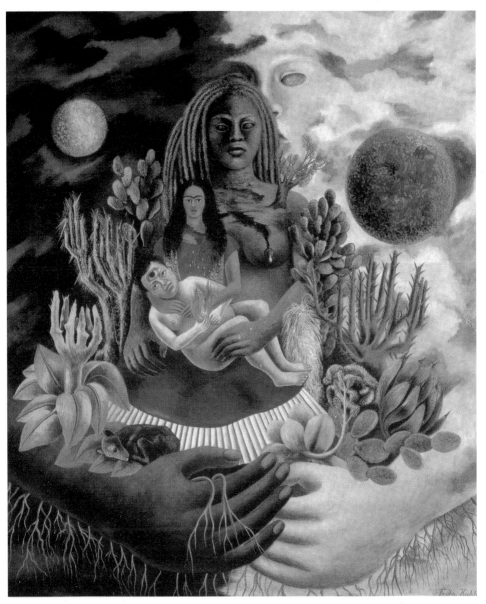

「우주와 지구, 그리고 멕시코에서 나와 디에고, 솔로틀이 벌이는 사랑의 포옹」, 캔버스에 유채, 70×60.5cm, 1949, 개인 소장

칼로는 '피에타'를 그림으로써 더 이상 연인 혹은 남자로서의 디에고에 대해 불평불만을 하지 않았다. 그녀는 디에고를 자신이 낳은 아이라고 생각했고 곧 그를 자신이 창조했다고 믿어버린다. 이때 이 둘의 모든 지리멸렬한 사랑은 끝이 나고, 칼로는 자신의 사랑을 성모의 사랑으로 격상하게 된다.

만년의 작품 「우주와 지구, 그리고 멕시코에서 나와 디에고, 솔로틀이 벌이는 사랑의 포옹」은 그러한 칼로의 마음을 여지없이 보여줍니다. 프리다 칼로식 '피에타'인 셈인데요. 칼로가 세계를 통찰하는 신(지혜)의 눈을 가지고 있는 리베라를 마치 마리아가 서른셋의 예수를 안고 있는 것처럼 그려냅니다. 이것은 결국 무슨 뜻일까요? "디에고! 너는 예수와 같은 신적인 존재야! 그렇지만 예수가 여성인 마리아에게서 태어났듯이, 너도 결국 여자에게서 태어난 존재일 뿐이야! 나 프리다 칼로가 바로 너를 창조했다. 너는 그것을 거부할 수 없을 것이야!" 이처럼 칼로는 자신이 리베라를 태어나게 한 최초의 씨앗이며 세포임을, 그래서 그가 자신이 낳은 아이임을 강조했습니다.

나는 이런 지독한 사랑이야말로, 결국 자기 사랑의 극대치에서 오는 것이라는 생각을 하게 되었습니다. 그러니까 결국 타자에 대한 끔찍할 정도의 집착적인 사랑도 결국 지독한 나르시시즘, 즉 자기애에 바탕한 사랑이라는 사실을 깨달은 것입니다. 더군다나 사랑의 본질이 아무리 받는 것이라고 하더라도, 더 많이 사랑하는 자가 약자라고 해도, 결국 사랑하는 자가 사랑의 주체이며 창조자라는 생각이 드는 겁니다. 자기 사랑의 창조자, 사랑의 주체, 이런 예술이 또 어디에 있을까요? 실천하는 사랑에 비한다면, 그림을 그리는 행위는 아주 미미하고 시시하게 느껴질 정도입니다. 사랑할 대상을 창조한 자신을 대견스럽게 여기는 여자, 동시에 사랑을 창조한 여자, 프리다 칼로. 당신이 이겼습니다!

예술을 위해 선택한 사랑

조지아 오키프

조지아 오키프Georgia O'Keeffe, 1887~1986는 미국 현대미술계에서 보기 드물게 성공한 여성 작가입니다. 그런데 그녀는 예술가로 성공하기 위해 초고속 엘리베이터를 탔습니다. 성공한 늙은 남자라는 엘리베이터 말이죠. 그 남자는 바로 미국 사진계의 거장으로 유명 화상畵商이었던 앨프리드 스티글리츠입니다. 아일랜드계 미국인인 오키프가 스티글리츠를 만난 것은 그가 운영하던 뉴욕의 291갤러리에서였습니다. 오키프는 스물여덟 살, 스티글리츠는 쉰두 살로 두 사람의 나이 차는 무려 스물네 살이나 났어요.

당시 텍사스에 있는 중학교 미술 교사였던 오키프는 미국 아방가르드 미술의 대부였던 스티글리츠를 잘 알고 있었습니다. 그러니까 유럽 미술가들의 작품을 미국에 처음으로 소개했던 화상이자, 아방가르드 미술을 소개하는 잡지 발행인이자, 탁월한 사진작가로도 알

려진 스티글리츠의 명성을 익히 잘 알고 있었던 것이지요.

어느 날 오키프는 자신의 작품이 스티글리츠가 운영하는 뉴욕의 291갤러리에서 전시되고 있다는 소식을 듣고 먼 길을 달려갑니다. 자기 허락도 없이 작품을 전시한 것에 대해 따지러 간 것이지요. 당장 그림을 떼라고요! 미술사학도인 친구를 통해 291갤러리에 작품을 보낼 때는 언제고, 갑자기 따지러 갔다는 것도 좀 아귀가 맞지 않는 얘기이지만 말이에요. 도대체 오키프가 어떤 꿍꿍이가 있었는지는 모르겠지만, 비가 추적추적 내리는 일요일, 낯선 여자의 방문은 스티글리츠에겐 하나의 섬광 같은 만남으로 기억됩니다.

당시 오키프는 낙담과 절망의 시간을 보내고 있었어요. 몸도 아팠고, 돈도 없었고, 무엇보다 시골 구석에서 썩고 있다는 생각에 자신의 처지가 비참하게 여겨졌던 겁니다. 그녀에게는 현실적인 문제들이 산재해 있었어요. 아틀리에, 아파트, 건강한 몸, 작업할 시간 등을 얻기 위해서는 무엇보다 돈이 필요했습니다. 단지 부와 명성을 위해서가 아니라 자유와 안전을 위한 돈 말입니다. 그녀는 스티글리츠의 연인이 되면 어떤 보상을 받으리라는 것을 너무나 잘 알고 있었던 것 같아요. 오키프는 스티글리츠에 의해 발견되기 이전부터 그가 발간하는 잡지를 구독했고, 친구에게 보내는 편지에서 그를 여러 차례 언급했습니다. 이를 보면 그의 후원을 은근히 기대했던 것 같습니다. 그렇지만 그것은 어디까지나 스폰서로서의 관심이었을 뿐 이성적인 관심은 아니었던 것으로 보입니다.

반면 스티글리츠는 늙어가는 거장이었습니다. 자기의 예술에

유대인이었던 스티글리츠는 미국 아방가르드 미술의 선구자다. 그는 사진가이자 화상이자 잡지 발행인이었다. 오키프는 그를 "재미있고 어린애 같고, 부드러우면서도 음울한 인종"이라고 표현했다.

있어서나 비즈니스에 있어서나 새로운 자극이 필요했던 때였지요. 화상으로서 그는 늘 자신에게 잘 보이고 싶어하는 사람들 틈에 있었던 터라, 자신에게 오만하게 대드는 무명 화가 오키프를 조금은 참신하게 느꼈던 모양입니다. 그런 스티글리츠는 이듬해 1917년 오키프의 개인전을 열어주는 것을 마지막으로 291갤러리를 접게 됩니다. 오키프

는 이 개인전 이후 스티글리츠의 사진 모델이 됩니다. 그것도 누드모델이 되었지요. 일종의 보답이자 거래의 차원이었을 겁니다. 사진작가와 누드모델로서 이들의 관계는 자연스럽게 연인관계로 발전합니다. 어느 누가 먼저랄 것도 없이 말이죠. 당시 유부남이었던 스티글리츠는 두 사람의 만남을 포장하기 위해서 오키프를 우상화합니다. 스티글리츠는 지인들에게 "오키프는 내가 생각했던 것보다 훨씬 더 특별하다네. 사실 그처럼 특별한 여자가 있다는 게 믿어지지 않아. 사고방식과 감정이 아주 분명한 여자야. 그리고 자연스럽고 거침없다네. 위험하고 섬뜩할 정도로 아름답지. 모든 맥박이 펄떡펄떡 뛰는 여자야"라고 고백합니다.

　　하지만 이 둘의 관계에서 오키프는 그저 누드모델에 불과했습니다. 사람들은 그녀를 유부남 스티글리츠의 성애의 대상 혹은 정부 정도로밖에 여기지 않았죠. 그녀가 화가로 받아들여지기까지는 시간이 좀 흘러야 했습니다. 어쨌거나 스티글리츠는 오키프를 통해 한동안 식었던 작업의 열정을 불사릅니다. 오키프는 그의 사그라지는 창조력에 불을 붙인 뮤즈였던 것이지요. 그녀의 초상사진을 찍은 스티글리츠는 이후 카메라가 무거워 들 수 없을 때까지 40여 년 동안 약 500여 점에 이르는 오키프의 사진을 편집증적으로 찍어댑니다. 오키프는 성교 직전의 수줍고 유혹적인 모습 혹은 성교 직후의 탈진한 모습으로 스티글리츠의 사진 속에 등장하지요. 두 사람 사이의 성적 일탈이 추측되는 작품들로 채워진 사진 전시회에서 스티글리츠는 그녀가 온전히 자기 여자임을 온 세상에 보여줍니다. 그때부터 죽을 때까지 오키

프는 늙은 거장의 정부이자 누드모델이라는 오명을 안은 채 살아가게 되지요. 동시에 그녀는 섹슈얼리티의 대상으로 부각된 대중적 이미지에 대해 아주 예민한 반응을 보이며, 이와 상반되는 은둔자적인 면모와 금욕적인 이미지로 자신을 철저하게 변화시켜 나갑니다. 거의 수녀와 같은 검은 옷에 화장기 없는 얼굴 등 꾸미지 않은 듯한 모습을 통해 자신이 엄청나게 절제된 사람임을 의식적으로 연출했던 것이지요.

두 사람은 만난 지 8년 만인 1924년에 결혼식을 올립니다. 뉴저지의 치안판사 사무실에서 거행된 결혼식에는 반지 교환도, 사랑이니 순종이니 하는 선서도, 피로연도 없었고, 오키프는 남편의 성도 받아들이지 않았습니다. 스티글리츠는 그녀를 291갤러리의 '정신'이며, 혼돈과 실패와 무력감에서 회복시켜준 그 자신의 '부활'이자 '재생'이고 죽지 않는 '영혼'이라고 표현하는 등 찬사를 퍼부었지요. 그러면서도 그는 자신이 오키프를 구원해 준 메시아적인 인물로 비치길 원했습니다.

화가로서 오키프는 스티글리츠와의 연애에서 환기된 성적인 판타지를 그림으로 표현하기 시작했습니다. 두 사람이 만나기 전까지 그들은 일정한 성적 파트너 없이 지내왔던 터라 성적 욕망이 일으키는 전율에 흠뻑 빠졌던 거지요. 오키프는 꽃을 크게 확대해서 그리기 시작했는데, 부풀어 오르며 맥박이 고동치는 듯 역동적이고 화사하고 풍요로운 색채를 드러냈습니다. 이전까지는 여성 화가가 가장 은밀하여 쾌락에 들뜬 성적인 감정을 표현하는 것이 어려웠는데, 그녀는 자신의 성적 쾌락을 전유하고 특권화하면서 가려져 있던 신비로움을 과

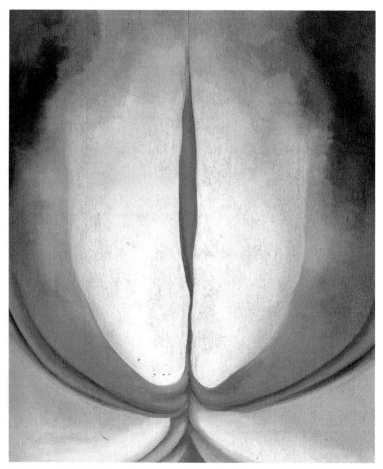

「블루 라인」, 캔버스에 유채, 51.1×43.5cm, 1919, 조지아 오키프 미술관
조지아 오키프의 꽃은 단순히 꽃이 아닌, 꽃이 자신에게 무엇을 의미하는지를 그린 것이다. 그녀는
사랑하는 사람과의 성적 엑스터시를 꽃으로 표현하고자 했다.

감하게 드러냈던 것입니다. 이는 현대미술에서 가히 혁명적이며 전례 없는 일이었지요. 오키프의 꽃은 그저 단순한 꽃이 아니라, 꽃이 그녀에게 의미하는 바였습니다. 바로 생명, 쾌락, 관능의 메타포!

그런데 스티글리츠는 그토록 이상화해왔던 멋진 여자 오키프를 두고 바람을 피우기 시작했습니다. 남자들이 다른 여자에게 관심을 쏟는 것은 현재의 파트너에 대한 불만이라기보다는 그저 새로운 여자에 대한 호기심 때문이라고 말했지요. 그런 것처럼 스티글리츠는 오키프를 사랑하지 않아서가 아니라, 습관적으로 새로운 연애 상대를 찾아 헤매었어요. 그것도 오키프가 잘 아는 주변의 여자들이었지요. 스티글리츠는 오키프의 옛 애인이었던 유명 사진가 폴 스트랜드의 아내와도 묘한 사이였는가 하면, 딸뻘 되는 도로시 노먼과는 아주 각별한 사이가 되었습니다. 스티글리츠는 호감이 가는 여자가 있으면 모델이 되어달라며 접근했지요. 특히, 스물일곱 살의 도로시 노먼은 예순일곱 살 스티글리츠의 정부가 됩니다. 부유한 남편을 둔 노먼은 틀에 얽매이는 걸 싫어했고, 예술에 대한 동경이 강했지요. 그녀는 스티글리츠에게 강력하게 매료되었고, 스티글리츠는 그런 노먼에게 마음을 빼앗겼던 것입니다. 스티글리츠는 침대에 있거나 누드의 노먼을 100점 이상이나 찍었고, 노먼은 스티글리츠의 새 화랑 '아메리칸 플레이스'의 운영자금을 지원했습니다. 이들의 관계는 오키프에게 깊은 상처를 남겼고, 그 후 그녀는 스티글리츠에 대한 모든 신의를 잃어버렸습니다.

그뿐만 아니라 스티글리츠는 오키프에게 무언가 끊임없이 요구하는 등 막무가내로 동반자 역할을 강요했고, 오키프는 여느 부인들

처럼 자신의 욕망을 기꺼이 포기해보기도 했습니다. 그렇다고 스티글리츠의 외도가 멈춘 것은 아니었습니다. 어떤 여자든지 사진을 찍는 순간마다 사랑한다고 공언하는 스티글리츠의 배신에 오키프는 매번 새롭게 상처받았습니다. 예민한 오키프는 질투의 화신이었으니까요. 두 사람은 자주 다투었고, 오키프는 점점 더 정신적·육체적으로 병들어 갔습니다.

오키프는 스티글리츠에게서 벗어나 혼자만의 시간을 보내기를 간절히 원할 때마다 애틀랜타의 조지아 호수나 뉴멕시코의 타오스로 피신하곤 했습니다. 스티글리츠에 대한 배신감에 극에 달했을 때, 그녀의 신경쇠약과 우울증도 최고조로 악화됩니다. 그때 그녀는 그림을 그리고 싶은 의지를 포기한 채 뉴멕시코의 오지로 도피합니다. 스티글리츠의 배신에 자신을 부재화시키는 방법을 택한 것이지요. 오키프는 남편을 죽일 수 없어서 남편의 아내로서 자신을 죽인 셈입니다. 어쨌거나 그녀는 절대고독의 세계로 침잠하는 것으로 자신을 죽이는 동시에 구원했습니다. 혼자 있을 때만이 온전히 자유로울 수 있다는 사실을 깨닫게 되었던 것이지요. 그러니까 남자 없이 행복한 삶, 홀로 있음의 충만함, 대자연의 위대함을 알게 된 것입니다.

이처럼 뉴멕시코는 오키프가 한 인간으로서, 예술가로서 자신의 개인적 의미를 새롭게 추구한 곳입니다. 거기에서 그녀는 그렇게 잔인하고 혹독한 관계를 견디며 오롯이 그림에 몰입할 수 있었던 것입니다. 뉴멕시코는 오키프로 하여금 그림을 그리는 것을 그만두겠다는 생각을 바꾸어 새롭게 그림을 시작할 수 있는 힘을 주었고, 훨씬 더

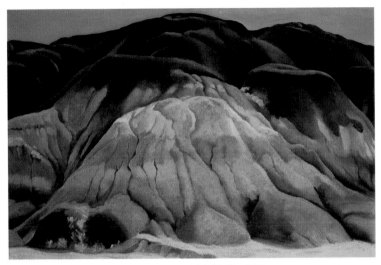

「그레이 힐스」, 캔버스에 유채, 76.2×50.8cm, 1942, 인디애나폴리스 미술관

자기다운 작품을 하게 만듭니다.

　　스티글리츠는 여러 여자를 섭렵했지만, 언제나 다시 오키프에게로 돌아오곤 했습니다. 그는 언제나 오키프와 자신을 동일시했던 것이죠. 외도 후에도 그는 지인들에게 자신이 지금까지 원했던 그 어떤 것보다 진실로 그녀를 원한다는 고백을 하곤 했습니다.

　　오키프는 칼로처럼 남편의 배신을 적나라하게 드러내고 투쟁하지는 않았지만, 평상시 자신의 방식대로 삶을 구축해 나갔습니다. 사실 오키프는 감상적인 면이 거의 없었으며, 상대방이 감정을 표출하는 것도 거의 참지 못했습니다. 그녀는 쌀쌀맞고 자기중심적인 반면 이성적이고 관대한 사람이기도 했어요. 그녀가 얼마나 별난 사람인지

알려주는 에피소드가 하나 있는데요. 친척 아이가 자신의 롤스로이스 승용차를 빌려 갔고, 박살을 내서 돌아왔습니다. 그런데 오키프는 고급 승용차가 박살된 것은 묵인해주었지만, 함께 빌려 갔던 커피포트가 망가진 것에 대해서는 청구서를 요구했다는 것이지요. 관대함과 깐깐한 성격이 동시에 드러난 사건으로, 그녀가 허튼짓을 용납하지 않는 완벽주의자임을 보여줍니다.

　두 사람은 뉴멕시코와 뉴욕에 따로 떨어져 살다가 스티글리츠의 만년에 재회합니다. 1941년 소원해진 관계를 회복하기 위해 다시 만났던 거지요. 그들은 23년간 함께해왔던 작품들을 정리하면서 한 계절을 함께 보냈습니다. 오키프는 스티글리츠가 저지른 불륜에 화도 나고 절망도 했지만, 그와 함께했던 삶에 향수를 느끼기도 했던 것입니다. 1946년 스티글리츠가 사망하자, 오키프의 절망은 생각보다 컸습니다. 그의 죽음을 받아들이는 데 오랜 세월이 걸렸어요. 남편이 죽고 3년 후 그녀는 뉴멕시코로 이주합니다. 그때 그녀는 중요한 일을 하게 되지요. 자신의 뮤즈이자 스승이자 스폰서이자 남편이었던 스티글리츠의 사진을 다시금 발굴하고 선별했습니다. 그리하여 사진가로서 그를 재조명해 미국 현대사진의 선구자로 추앙받게 만듭니다.

　'인생은 육십부터'라더니! 본격적으로 오키프의 진짜 인생이 펼쳐집니다. 우선 열정적으로 여행을 가게 됩니다. 애인이 없으면 여행이라도 해야 한다는 말이 있지 않습니까? 그녀는 사랑하는 사람을 잃고, 사랑의 자리를 대신하여 해마다 다른 나라로 여행을 떠납니다. 유럽을 비롯한 남미 안데스, 중동, 북아프리카, 인도, 동남아시아 등지

조지아 오키프는 스티글리츠가 죽은 뒤 아흔아홉 살까지 뉴멕시코에 정착하였다. 그녀는 거친 황야에서 자연과 친화하며 활력 있는 작품 활동을 해나간 것으로 유명하다.

를 어행하는 것은 물론, 더 깊은 사막으로의 캠핑, 콜로라도에서의 래프팅 등 열정적인 모험을 시작합니다. 놀랍게도 그녀는 이 모든 아웃도어 라이프를 예순이 넘은 나이에 즐기기 시작합니다.

　　말년에는 또 다른 새로운 일에 착수하게 되는데요. 일거리를 찾아 온 후안 해밀턴이라는 남자의 등장은 오키프 인생의 전혀 다른 페이지를 쓰게 합니다. 문학과 조각을 전공한, 쉰아홉 살 연하의 해밀

턴은 오키프의 생애 마지막 10년을 더없이 행복하게 해줍니다. 특히 해밀턴은 거의 시력을 잃은 오키프에게 다큐멘터리를 만들고, 자서전을 쓰도록 자극하고 도왔습니다. 무엇보다 오키프와 해밀턴은 똑같은 유머감각을 갖고 있었습니다. 두 사람은 마치 쌍둥이 남매처럼 통하는 데가 있었던 거지요. 오만방자하고 냉소적인 유머를 지녔던 해밀턴은 여느 남자들처럼 오키프를 숭배하지 않았어요. 오키프는 해밀턴을 선택한 대가로 많은 친구와 동료를 잃어야만 했지요. 그렇지만 친구들조차 해밀턴이 분명 오키프의 삶의 질을 높여준 것만큼은 인정했다고 하네요.

죽기 전까지 오키프는 해밀턴을 자기의 연인이라고 말했고, 해밀턴은 "조지아와 나는 결혼할 겁니다"라고 농담처럼 말하곤 했답니다. 오키프는 해밀턴 때문에 참 많이 기뻐했고, 해밀턴은 사랑으로 그녀를 돌봤습니다. 오키프는 이 젊은 남자에게 많은 재산을 남깁니다. 해밀턴은 그녀의 유언대로 장례식도 추모식도 치르지 않고 유해를 그녀가 그토록 사랑했던 고스트 랜치에 뿌립니다. 늙은 오키프는 남자들만이 자신을 돕는다는 생각에는 변함이 없었던 것 같아요. 젊은 시절엔 늙은 남자가, 늙어서는 젊은 남자가 그녀를 지켜주니, 더할 나위 없는 인생 아닌가요?! 예술가로서도, 한 인간으로서도 말입니다.

사랑에 대해서라면 모두들 할 말들이 아주 많지요. 그러나 아무리 할 말이 많아도 말보다 그저 행동하는 사랑이 최고의 사랑이라는 것에 공감하실 겁니다. 무조건 해봐야 하는 겁니다. 물론 누군가는 말했지요. 진정한 사랑은 짝사랑이라고요. 그것도 온전히 이해되는 말입니다. 사랑에는 얼마간 짝사랑과 외사랑의 요소가 있게 마련이고, 이런 애달픈 사랑 때문에 문학과 예술이 나오는 것이지요.

사실, 사랑하는 일은 어렵습니다. 얼마 전 읽은 『헤르만 헤세의 사랑』(베르벨 레츠 지음, 자음과모음, 2014)은 어쩌면 사랑은 불가능이라는 생각이 들게 했습니다. 헤르만 헤세는 이렇게 고백하지요. "나의 사상이나 예술관 때문에 내 인생에서, 혹은 여성들과의 관계에서 종종 어려움에 봉착한다. 나는 사랑을 부여잡을 수도, 인간을 사랑할 수도, 삶 자체를 사랑할 수도 없다"라고 말합니다. 그는 서로에게 의지하고 있는 두 사람이 평화롭게 살아가는 일은 다른 모든 윤리적이거나 지적인 활동보다 더 드물고 어렵다고 토로하곤 했어요. 그럼에도 헤세가 결혼을 세 번씩이나 했던 것은 무슨 이유에서일까요?

어쨌거나 헤세의 말을 듣고 나면, 사랑은 특별한 능력이 있는 사람에게나 가능한 것이라는 생각을 하게 됩니다. 더불어 때로 어떤 사람에게는 사람에 대한 사랑보다 사상이나 예술에 대한 사랑이 더 크고 더 합당할지도 모른다는 생각이 듭니다. 사상이나 예술에 대한 사랑은 결국 라캉이 말한 대타자를 사랑하는 일이 아닐까요? 사람

에 대한 사랑이 너무 쉽게 변질하고, 감정적이고, 변덕스럽고, 신뢰할 수 없으니까, 다시 말해 사랑은 불가능하니까 영원한 사랑에 목을 매는 것이겠지요. 그리고 그 영원한 사랑에 대한 대안으로 흔히 신에 대한 사랑, 이데아에 대한 사랑으로 옮아 가는 것입니다. 어쩌면 그래서 사람들은, 특히 여성들은 신과의 사랑에 곧잘 빠지나 봅니다. 사랑의 이데아로서 신을 사랑하게 된다면, 그것은 더 이상 버림받을 일도 상처받을 일도 없는 오로지 정신적이고 영적인 세계 안에서의 사랑이니까요.

그러니까 사랑의 본질은 어쩌면 '사랑을 사랑하는 것'입니다. 16세기 매너리즘 시대의 아뇰로 브론치노의 「미와 사랑의 알레고리」를 보십시오. 이 복잡한 구도의 작품 속에는 질투, 가식, 시간, 유희, 망각 등 사랑의 모든 속성에 관한 상징물이 들어 있습니다. 그런데 무엇보다 우리를 놀라게 하는 것은 비너스와 큐피드의 입맞춤입니다. 모자 사이에 '딥키스'라니요? 깜짝 놀랄 만한 이 키스 장면의 진정한 뜻은 무엇일까요? 그것은 바로 미와 사랑이 떼려야 뗄 수 없는 것이라는 의미입니다. 어떤 식으로든 우선 아름다움에 매료되어야 사랑하게 되는 것이지요. 그런데 그게 다가 아닙니다. 사실, 비너스는 미의 여신인 동시에 사랑의 여신입니다. 이 사랑의 여신 비너스가 사랑의 신인 큐피드(에로스)를 낳았지요. 그러니 이 그림은 '사랑이 사랑을 사랑한다'는 의미가 됩니다.

가만히 생각해 보세요. 우리의 사랑은 어떤 특정한 대상을 향한 사랑입니까? 아닙니다. 그렇다고 착각하는 것뿐입니다. 사람은 자

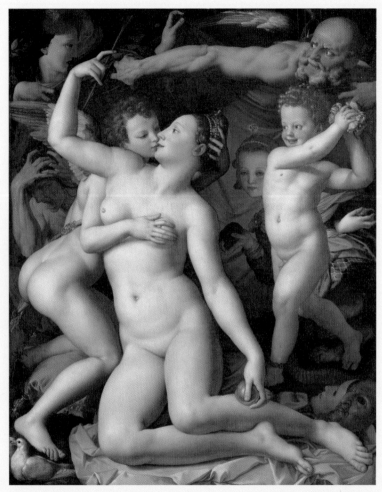

아뇰로 브론치노, 「미와 사랑의 알레고리」, 패널에 유채, 146.1×116.2cm, 1545년경, 런던 내셔널 갤러리

기 안에 어쩔 수 없는 사랑 때문에 사랑을 하기도 하지요. 어쨌거나 사랑의 속성은 사랑을 사랑하는 것입니다. 앞서 말한 것처럼, 사랑이라는 최고의 가치와 이상을 사랑하는 것입니다. 그것이 감히 사랑의 본질이라고 할 수 있습니다.

사실 우리가 사랑을 하는 것은 유일하게 사랑이야말로 진정한 모험이기 때문일 겁니다. 더불어 사랑이 드라마틱한 모험이 되기 위해서 우리는 어쩌면 사랑하는 대상을 창조해야 하는지도 모릅니다. 그러니까 사랑이란 사랑하는 대상을 창조하는 행위라는 말이지요. 진리를 사랑한다면 사랑할 만한 진리를 상정해야만 하고, 친구를 사랑하려면 사랑할 만한 친구를 만들어내라는 것이지요. 사랑을 원하십니까? 그러면 사랑할 만한 대상을 창조하십시오. 이것은 철학자 니체의 충고입니다.

여기 예술가들은 실로 스스로 사랑의 대상을 창조한 자들이고, 사랑의 주체가 되려고 노력했던 사람입니다. 위대한 사람은 사랑할 대상을 창조하는 사람이라고 하지 않습니까! 그들은 사람을 찾아다니지도, 사랑을 찾아다니지도 않았습니다. 사랑은 창조하는 것이기 때문입니다. 여기 남다른 사랑법으로 고통과 절망 속에서도 찬란한 인생을 꽃피웠던 예술가들을 보십시오.

피에르 보나르, 프리다 칼로, 조지아 오키프. 이들의 사랑은 각기 무지개처럼 다채롭습니다. 보나르는 환상을 위해 사랑하고, 칼로는 사랑을 위해 예술을 하고, 오키프는 예술을 위해 사랑을 합니다. 가만 들여다보면, 그들이 진정 사랑한 건 자기 자신이었는지도 모릅니

다. 자기에 대한 사랑, 즉 나르키소스적인 사랑을 상대방에 투사하는 것이지요. 그리고 그런 자기에 대한 지독한 사랑의 방식으로 택한 것이 바로 '고독'이 아니었나 싶습니다. 예술가들은 어떤 식으로든 고독을 자청하는 성향이 있어요. 그들은 사랑했고, 사랑받았지만, 그들의 진정한 파트너는 고독이었다는 말입니다. 고독을 사랑했던 예술가들이야말로 사랑의 진정한 창조자였던 것이지요.

우리가 사람을 미워하는 경우 그것은 단지 그
의 모습을 빌려서 자신의 속에 있는 무엇인가
를 미워하는 것이다. 자신의 속에 없는 것은 절
대로 자기를 흥분시키지 않는다.

_ 헤르만 헤세

怒

분노

어떤 배반에
대한 이유

우리는 무엇에 가장 큰 분노를 느낄까요? 연인 혹은 배우자의 부정과 배반, 유년시절 부모의 편애, 무관심, 방치, 성폭력, 자식의 홀대, 친구의 배신 등등 수도 없이 많습니다. 분노는 혐오보다 훨씬 더 적극적인 감정이지요. 가만 보면 분노에는 기본적인 공통점이 있네요. 바로 믿음과 신뢰를 배반당했다고 느낄 때 생긴다는 겁니다. 그리고 분노는 자신이 상대방을 위해 희생 혹은 헌신했음에도 불구하고, 버림받았다고 느낄 때 생겨나는 적극적인 감정이기도 합니다.

부처의 가르침에 따르면 시기, 절망, 미움, 두려움 등은 모두 우리 마음을 고통스럽게 하는 독毒이라 합니다. 이 독들을 하나로 묶어 화火 혹은 분노忿라고 불렀지요. 그래서 티베트에서는 화내는 것을 가장 큰 죄라고 가르친답니다. 이처럼 분노를 멀리하고 살았던 티베트 사람도 중국의 무력 지배에는 분노를 터트리지 않을 수 없었습니다. 분노는 최소한의 연대의식 혹은 유대감이 있는 사람만이 가질 수 있는 감정이기 때문이지요. 참으로 공감이 가는 분노라고 할 수 있습니다.

분노는 평상시 우리 마음속에 숨어 있다가 외부에서 자극을 받으면 갑작스럽게 치밀어 오릅니다. 심리학적으로 억압된 것은 어김없이 귀환하기 마련이니까요. 흥미로운 사실은 소위 화병이라는 것이 한국인 특유의 정신적인 질병이었으나, 이제는 어엿한 국제의학용어가 될 만큼 보편적인 병명이 되었다고 합니다. 쉽게 말해, 화병은 우울

과 분노를 억눌렀을 때 그 억압된 분노가 신체적 증상으로 나타나는 것을 말합니다.

고백하건대, 나 역시 한때 누군가의 어마어마한 분노의 대상이 된 적이 있었습니다. 그리고 나는 내가 분노의 대상이 되었다는 사실에 더욱 분노했지요. 상대방의 분노는 잔인한 독설로 쏟아졌고, 나는 그 분노의 내용에 참담한 분노를 느꼈습니다. 분노하는 사람이 바로 내가 가장 믿고 의지했던 사람이었다는 사실에 더욱 충격적인 분노를 느꼈지요. 그것은 지금까지도 일종의 트라우마가 되어 불쑥불쑥 나를 괴롭히는 무의식적 앙금으로 남아 있습니다. 처음엔 그 분노를 대항할 만한 힘이 내게 없었고, 다음 단계에선 침묵이라는, 당시로선 최선의 '항변'을 선택해야 했었지요.

일반적으로 분노를 한 대상은 그들 또한 누군가의 분노로 상당한 고통을 받은 경험이 많습니다. 나 역시 나를 향한 누군가의 분노를 감당하면서, 어느새 상처를 준 자의 위치에 서게 되는 경우를 종종 발견하곤 했으니까요. 폭력을 당했던 사람이 나중에 누군가에게 폭력을 행사하게 된다는 아이러니, 피해자가 가해자가 되는 역설이 벌어지고 있던 것이지요. 어려서 아버지한테 학대를 받았던 사람이 성인이 되어, 타인들 혹은 자신에게 폭력을 행사했던 아버지에게 언어적이든 물리적이든 폭력을 행사하는 것은 참 흔한 일이니까요.

분노의 대상이 되었던 당시, 나 또한 누군가에게 마구 화내고 독설을 퍼붓는 모습을 발견하곤 흠칫 놀라곤 했습니다 그 일을 통해 분노 속에 숨겨진 진실을 어렴풋하게나마 알아차리게 된 것이지요. 앞

서 말한 것처럼 나에게 분노를 쏟아 부었던 사람 역시 과거에 누군가에게 극심한 공격을 당하고 상처를 받았던 사람이라는 겁니다. 그래서 나는 생각했지요. 우리 모두가 똑같이 상처 입은 존재라는 것을 말입니다.

화가 풀리면 인생도 풀린다고 하지요? 그렇다면 어떻게 분노를 조절해야 할까요? 분노해야 할 때와 분노하지 말아야 할 때를 아는 지혜를 어떻게 구할 수 있을까요? 무조건 화를 내지 않는 게 과연 좋은 일일까요? 그런데 잠깐 먼저 팁을 드리자면, 예술가들은 누구보다 분노의 대가들이라는 점이에요. 그들은 정말 화도 잘 내고, 신경질도 잘 내고, 분노도 잘합니다. 그리고 아이러니하게도 그들이 분노해야 좋은 작업이 나옵니다. 다시 말해 그들은 자신의 분노를 작품의 영감으로 삼은 것이지요. 예술 혹은 예술가들의 분노는 어떤 것이었으며, 어떻게 그 분노를 작품 속에 표현했을까요? 이제 그 격정의 현장 속으로 가보겠습니다.

질투는 나의 힘

메데이아

신화 속에서 주로 분노를 표출하는 존재는 여신들이었습니다. 여자의 한은 오뉴월에도 서릿발을 내리게 한다더니, 아마 남신들보다 여신들이 더 잘 분노했던 것 같습니다. 바로 헤라, 아테네, 아프로디테, 메데이아가 대표적인 '분노녀'들입니다. 신화 속 여자의 분노에는 공통점이 있는데요, 대부분이 질투에 의한 분노라고 해야 할 것입니다. 내 남자를 유혹했다든지 아니면 나보다 더 아름답다든지 말이죠. 그래서 더 이상 사람들이 나를 숭배하지 않을 때 여신들은 분노했습니다.

헤라는 남편의 잦은 외도에 수없이 분노했지만, 남편 제우스한테 직접적인 분노를 터뜨리기보다는 상대 여자한테 분노를 표출하면서 징벌을 내리기 일쑤였습니다. 헤라뿐 아니라 아프로디테의 분노도 상당했지요. 그녀는 프시케를 질투하고 분노하게 되지요. 프시케의 미모와 품성에 반한 사람들이 더 이상 자신의 신전에 경배하러 오지 않

아 분노한 아프로디테는 아들 에로스에게 프시케를 죽음과 결혼시키라고 명령합니다. 그런데 에로스는 그만 프시케를 보자마자 반해버렸고, 그녀를 죽음에서 구해냅니다. 이 시어머니와 며느리의 기묘한 경쟁관계는 시종일관 흥미진진합니다. 여하튼 프시케는 우여곡절 파란만장 지옥까지 다녀오는 고행을 마다하지 않은 채, 시어머니의 노여움을 풀고 사랑을 성취한 대가로 결국에는 신의 경지로 등극하게 되지요.

　　제우스의 딸 아테나의 분노 또한 대단했죠. 본래 아름다웠던

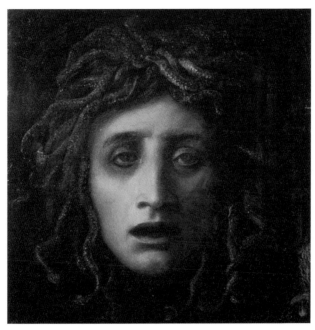

아르놀트 뵈클린, 「메두사」, 캔버스에 유채, 1878, 개인 소장

여자 메두사를 흉측한 괴물로 만들어버렸을 정도였으니까요. 자기보다 아름다운 데다 자기가 짝사랑하는 남자 포세이돈과 사랑을 하다니, 아테나가 얼마나 질투가 나겠어요? 게다가 아테나가 여자답지 못하다는 이유로 싫어했던 포세이돈은 그녀가 보란 듯이 일부러 아테나 신전에서 메두사와 사랑을 나누었으니 말이죠. 아테나의 분노는 극에 달합니다. 그래서 그녀는 메두사를 흉측한 괴물로 변신시킬 음모를 꾸미죠. 특별히 아름다웠던 메두사의 머리카락을 전부 뱀으로 만들어 그녀와 눈이 직접 마주치는 사람은 무조건 돌로 변하게 만들었고, 그것도 모자라 페르세우스에게 사주하여 그녀를 살해하게 합니다.

신화 속 분노는 이 정도에서 끝나지 않습니다. 신화 속에서 가장 크게 분노한 여인을 꼽자면 뭐니 뭐니 해도 메데이아입니다. 콜키스의 왕 아이에테스의 딸이고, 태양신 헬리오스의 손녀인 메데이아는 아주 신통한 마법사였어요. 메데이아는 아르고나우타이 원정대를 이끌었던 적장 이아손이 황금 양털을 얻도록 마법을 부려 도와준 뒤, 그와 함께 달아납니다. 한 남자와의 사랑에 눈이 멀어 자기 동생 압시르토스를 토막내 바다에 던지는 등 완벽하게 아버지와 조국을 배반한 몹쓸 여자였지요. 그런데 메데이아가 온 정성과 희생을 바쳤던 이아손은 코린토스의 공주 글라우케와 결혼하기 위해 그녀를 버리게 됩니다.

지독한 복수심에 사로잡힌 메데이아는 크게 격분합니다. 결혼 전, 남편 이아손이 메데이아에게 내세운 이혼 제안은 타당성이 없는 얘기는 아니더라도 매우 비겁한 것이었죠. 이아손의 말인즉슨 자기가 이웃나라 왕가의 딸과 결혼해 그녀가 낳은 아이들과 메데이아의 아이

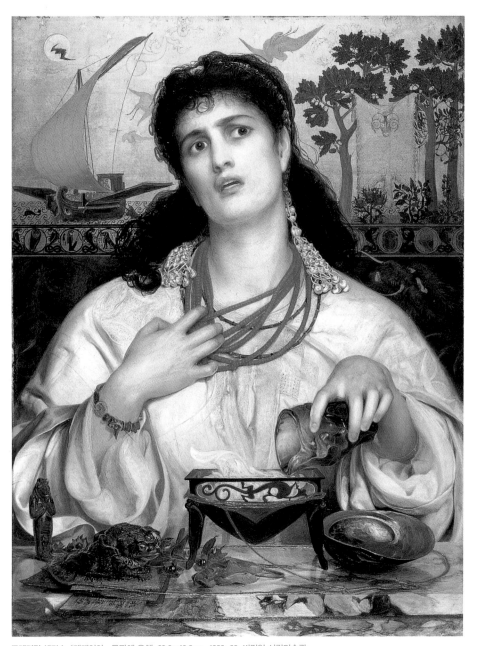

프레더릭 샌디스, 「메데이아」, 목판에 유채, 62.2×46.3cm, 1866~68, 버밍엄 시립미술관

메데이아는 남편 이아손의 청을 들어주는 척하며 신부의 예복에 마법을 부려 선물했고, 예복을 입는 순간 신부는 독이 피부에 스며 죽게 된다. 이 그림은 독을 푼 화로에 예복에 사용될 실을 잡고 있는 모습과 낯 뜨거운 교미 중인 두꺼비의 모습으로 섹스와 질투가 불가분의 관계임을 보여준다. 두꺼비 옆에는 이집트 여신 사크멧상이 놓여 있고, 눈부신 황금색 벽지를 이집트 문양과 일본 판화의 도상으로 장식했다. 그림을 더욱더 강렬하게 만드는 것은 배경이 질투의 색채로 알려진 노란색이라는 점이다.

들을 형제가 되게 만든다는 것입니다. 그래서 이방인인 메데이아에게 태어나 차별대우를 받는 아이들을 구원해보겠다는 제안이었죠. 메데이아는 남편의 이혼 요구를 받아들이는 척 합니다. 그러면서 그녀는 신부의 결혼식 예복에 마법을 부릴 계획을 세웁니다. 바로 글라우케에게 독이 묻은 옷을 결혼 선물을 보내 그녀를 죽게 했던 것이죠. 그런데 그 정도의 복수로는 메데이아의 분노가 사그라지지 않았습니다. 왠지 그것으로만은 성에 차지 않았던 것입니다.

메데이아는 남편 이아손에게 가장 치명적인 복수가 무엇인지를 고민합니다. 어떻게 하면 이아손의 마음을 처참하도록 아프게 만들지 생각하고 또 생각했습니다. 이아손에게 가장 큰 절망을 안겨주고 싶었던 메데이아의 복수는 무엇이었을까요? 바로 두 사람 사이에서 난 아들들을 죽이는 것이었습니다. 어떻게 생각이 여기까지 미칠 수 있었을까요?

메데이아의 친자식 살해는 몇몇 예술가들에 의해 그려집니다. 사실 그 끔찍한 장면을 화가인들 수월하게 그릴 마음이 생기지는 않았을 것입니다. 그래서 자식 살해라는 극단적인 장면보다는 메데이아가 글라우케의 신부복에 독을 타는 장면을 그리는 경우가 있었지요. 라파엘전파 화가 존 윌리엄 워터하우스는 메데이아가 이아손 앞에서 독약을 제조하는 모습을 담은 「이아손과 메데이아」를 그렸고, 같은 라파엘전파 화가 프레더릭 샌디스 역시 메데이아가 분노에 휩싸여 신부복을 만들 실에 독약을 푸는 장면을 그리지요. 화가는 메데이아가 이방인이라는 사실에 따라, 그녀를 검은 머리의 이국적인 동방 여인으로

그리고 있습니다. 게다가 눈부신 황금색 벽지를 이집트 문양과 일본 판화에서 빌려온 도상으로 장식하고 있어요.

그림 속에서 메데이아는 광기에 찬 얼굴로 가슴을 쥐어뜯고 있습니다. 화면의 배경은 질투를 상징하는 노란색과 금색을 배경으로 하고 있습니다. 연금술사처럼 마법을 부리던 메데이아는 실에 독을 묻히고 있는 것이죠. 기묘하게 두꺼비 한 쌍이 보이는데, 교미 중입니다. 아마 섹스와 질투의 불가분성에 대한 상징으로 보입니다.

분노하는 메데이아를 그린 그림 중 압권은 아이들 살해 장면을 그린 것입니다. 바로 외젠 들라크루아의 「자식들을 죽이려는 메데이아」입니다. 이것이 특별히 낭만주의 시대 화가에 의해 그려졌다는 사실은 미술사적으로 의미가 있지요. 왜냐하면 낭만주의 시대의 사랑관은 사랑을 위한 사랑, 자신을 파괴하는 격렬한 사랑이기 때문입니다. 오직 사랑에 목숨을 걸기 때문에, 자식보다 사랑하는 대상에게 광적으로 집착할 수밖에 없다는 생각이 지배적이었거든요. 낭만주의의 극단적 감정을 드러내기 위해, 들라크루아는 메데이아가 어린 두 아들을 죽이기 위해 칼을 빼 들고 있는 장면을 묘사합니다. 그녀의 시선은 바깥을 향해 있는데, 남편이 오기 전에 빨리 거사를 해치우고자 하는 암울하고 황급한 의도가 엿보입니다. 빛이 어렴풋이 들어오는 동굴의 이미지, 메데이아의 그늘진 눈 등은 낭만주의의 파토스를 드러내기에 안성맞춤으로 보입니다.

참으로 아름답고 영민했던 메데이아는 왜 남편에게 복수하는 방법으로 자식을 죽이는 것이 최선이라고 생각했던 것일까요? 그것은

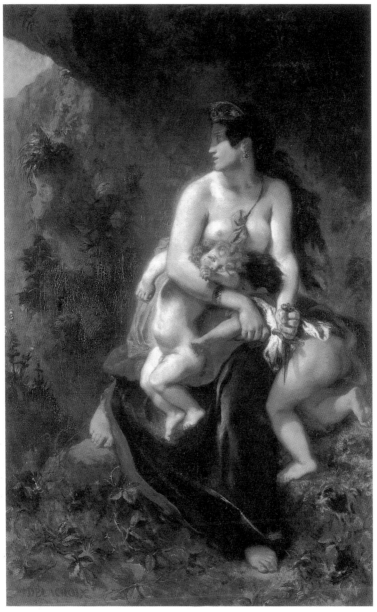

외젠 들라크루아, 「자식들을 죽이려는 메데이아」, 캔버스에 유채, 260×165cm, 1838, 파리 루브르 박물관

그리스 신화 속에서 가장 크게 분노한 여성을 꼽자면 바로 메데이아다. 그녀는 그리스 비극을 통틀어 가장 잔인한 악녀로 손꼽힌다. 가족까지 배반하면서 사랑하는 남자 이아손에게 헌신했지만 그녀는 헌신짝처럼 버려진다. 그녀의 복수는 친족 살해, 그것도 자기가 가장 사랑하는 아들들을 죽이는 것으로 끝난다.

단순히 남편에게 고통을 주기 위한 방법이 아니었을지도 모릅니다. 두 번씩이나 사랑보다는 권력을 위해, 가식적인 사랑을 했던 남편 이아손이라는 인물의 위선을 들춰내기 위한 것일지도요. 이아손이라는 인물은 고대 그리스의 가부장적 이데올로기가 만들어낸 보편적인 남성상일 수도 있다는 것이지요. 그래서 메데이아는 가부장적 이데올로기 사회에서 가장 중요시되는 남자아이를 죽여 그리스 사회에 도전한 것으로 해석됩니다.

메데이아가 정작 분노해야 할 대상은 이아손이 아닌 것 같습니다. 바로 자기 자신이지요. 자신의 재능인 마법으로 먼저 가족과 나라를 버린 것은 그녀 자신이었으니까요.

만일 당신이 지금 무엇인가에 분노하고 있다면, 거울 앞에서 한번 자신을 들여다보세요. 그 분노의 씨앗을 내가 먼저 가지고 있지는 않은지 말입니다.

우정과 라이벌의 기로

폴 세잔과 에밀 졸라

폴 세잔Paul Cézanne, 1839~1906은 소심하고 사교적이지 못한 화가였습니다. 그래서 한번 맺은 관계를 깊고 소중하게 여겼던 세잔이 인생에서 가장 분노했던 순간은 바로 절친 에밀 졸라Émile Zola, 1840~1902와의 우정에 금이 갔을 때였습니다. 30년 이상 우정을 지속했던 두 사람에게 과연 무슨 일이 있었던 것일까요? 왜 세잔은 졸라에게 크게 분노했던 것일까요?

『목로주점』으로 유명한 소설가이자 비평가인 졸라는 세잔의 가장 절친한 친구였습니다. 세잔과 졸라는 모두 이탈리아계로 1852년 프랑스 남부 엑상프로방스의 부르봉 중학교에서 우정을 맺게 됩니다. 세잔은 부유한 모자 상인의 가정에서 과잉보호를 받았던 반면, 졸라는 홀어머니 밑에서 자란 매우 조숙했던 아이였지요. 아버지의 위압과 보호 아래에서 자라지 못한 사람들이 거의 그렇듯이, 졸라는 권위에

에밀 졸라와 폴 세잔
프랑스 문화계의 두 거장 에밀 졸라와 세잔은 어릴 적부터 우정을 쌓았다.

는 전혀 신경을 쓰지 않는, 세잔보다 훨씬 자유로운 영혼의 소유자였습니다. 아버지가 일찍 돌아가신 졸라는 학교에서 따돌림을 당하기 일쑤였는데, 때로 세잔이 형처럼 졸라를 보호해주기도 했습니다. 두 사람은 함께 수업을 빼지기도 하면서, 사춘기의 불안을 공유했고 자주 서신을 교환하며 지독한 인문학적 토론을 벌이는 등 함께 예술가의 꿈을 키워나갔습니다. 그러던 1858년, 졸라는 어머니와 함께 파리로 떠납니다. 이즈음 졸라는 세잔에게 미술에 매진하라는 격려의 편지를 보냈어요. 2년 뒤 졸라는 세잔이 곧 파리로 온다는 소식을 듣고 기뻐하며 그에게 파리 생활에 대해 조언해줍니다.

1860년대 이미 작가이자 미술평론가로서 단단한 입지를 구축했던 졸라는 법학과 미술을 동시에 공부하던 세잔에게 철저히 화가의 삶을 살도록 종용했습니다. 왜냐하면 이민자이자 아버지의 부재로 인해 좌절을 겪으면서 타자로 사는 삶을 살았던 졸라에게, 죽어도 아버지를 저버리지 못하는 소심한 세잔은 한심하기 그지없었던 겁니다. 사실 세잔에게 아버지는 존경과 두려움의 대상이었습니다. 그래서 아버지가 원하는 법학 공부를 중단하지도 않은 채 미술학교에 등록한 것이지요. 이렇게 세잔은 늘 늦되고 능력 없는 아들로서 평생 아버지의 그늘에서 벗어나지 못했습니다. 그러니 절친한 친구였던 졸라가 안타까운 마음으로 잔인한 충고를 해댔던 것이죠. 졸라는 시종일관 세잔의 진정한 보호자이자 조언자 역할을 하게 됩니다. 졸라는 세잔의 재능은 인정했지만, 그의 게으름과 우유부단함, 조급함, 변덕스러움을 가차 없이 힐난하고 비판했습니다. 그러나 세잔은 친구의 충고를 자연스럽게 받아들이지는 못했습니다.

　　졸라는 세잔을 존중하긴 했지만, 세잔의 그림을 높이 평가하지는 않았습니다. 1870년 평론가 테오도르 뒤레가 세잔을 소개해 달라고 부탁했을 때도, 졸라는 제멋대로 세잔이 자기만의 방법을 찾을 때까지 기다려달라고 하면서 거절했어요. 한편 졸라는 당대 이단아였던 에두아르 마네를 지지하는 글을 서슴없이 신문에 쓰면서도 친구인 세잔에 대한 평을 쓰는 것은 좀 꺼려했습니다. 세잔에 대한 졸라의 평은 적은 편이고, 그나마 "위대한 화가가 될 개성을 지녔지만, 아직 기법을 탐구하느라 몸부림친다"라고 하면서, 오랫동안 세잔의 작품에 대

에밀 졸라의 『작품』.
졸라는 이 소설에서 세잔을 모델로 삼아 그를 자살로 생을 마감하는 실패한 화가, 클로드 랑티에라는 인물로 그려낸다. 이 주인공은 세잔을 강력하게 환기시킨다. 세잔은 졸라와 절교할 정도로 심한 상처를 받았으며, 이 책은 두 사람의 관계에 마침표를 찍은 치명적인 계기가 된다.

해서 판단을 유보한 채 모호한 태도를 취했습니다. 마네의 작품에 대해서는 어마어마한 칭송을 한 것과는 꽤 다른 태도이지요. 어쩌면 졸라는 세잔의 작품은 물론, 인상파를 이해하지 못했다고 볼 수 있습니다. 그러나 졸라의 이 모호한 태도에는 세잔에 대한 우월감과 함께 불신의 감정이 뒤섞여 있었던 것이 아닌가 하는 생각이 듭니다. 어쨌거나 졸라가 성공 가도에 올라서고 호화롭게 결혼하는 1870년경부터 이들은 멀어지게 됩니다. 세잔은 순식간에 거머쥔 재산으로 안락한 생활을 누리며 출세하게 되는 졸라에게 역겨움을 느꼈던 것입니다.

결국 두 사람은 1886년 졸라의 소설 『작품L'Œuvre』의 출간을 계기로 30년 우정의 종지부를 찍게 됩니다. 졸라는 이 소설에서 세잔을 모델로 삼아 그를 자살로 생을 마감하는 실패한 화가, 그러니까 천재성이 있음에도 끝내 펼치지 못하고, 자기 화실의 실패한 걸작 앞에서 목을 매달아 자살하는 주인공 '클로드 랑티에'로 그려냅니다. 누가 봐도 『작품』의 주인공은 단박에 세잔을 상기시킵니다. 이 책을 읽은 세잔은 졸라와 절교를 결심할 정도로 크게 마음의 상처를 받았습니다. 가장 친한 친구의 몰이해와 그에게서 인정받지 못했다는 사실이 세잔의 분노를 극대화했던 겁니다.

『작품』이 출간된 후, 세잔은 그의 전기를 쓰기 위해 엑상프로방스에 내려와 있던 화가이자 미술평론가인 에밀 베르나르에게 졸라에 대해 말합니다. "그 작자는 머리도 보잘것없고 친구로서도 고약하지. 자기밖에 모르니까. 그러니까 『작품』과 같은 소설을 쓰겠지. 그는 나를 모델로 했다고 주장하지만 끔찍하게 왜곡시켰다네. 모두 자기의 성공을 위해 꾸민 거짓일 뿐이지." 계속해서 세잔은 "졸라는 자기의 명성이 높아갈수록 인정머리가 없어져서 나를 만나는 걸 무슨 선심이나 쓰듯 거드름을 피웠지. 오히려 내가 그를 만나는 게 불쾌했는데도 말일세. 그래서 몇 년 동안 그와 애써 만나지 않았지. 그러던 어느 날 나는 『작품』을 받아보았어. 그것은 내게 충격이었지. 나는 우리 관계에 대한 그의 속셈을 간파했던 거야"라고 말했습니다.

이 사건 이후 그들은 더 이상 만나지 않았습니다. 『작품』이 간행된 지 10년 만에 두 사람을 잘 알고 지내던 친구가 그 둘을 만나게

하려고 시도했으나, 두 사람 모두 만남을 회피했어요. 이미 졸라는 훈장을 받고 아카데미 프랑세즈 회원의 후보로 선출되는 등 대가의 반열에 오르고 있었습니다. 세잔 또한 유럽의 다른 국가에까지 명성이 자자할 만큼 세계적인 수준의 예술가가 되어 있었고요. 졸라에게 명성과 영광이 즉각적인 것이었다면, 세잔에게는 매우 더딘 것이었습니다. 1895년, 세잔은 최초의 대규모 개인전이 열렸음에도 불구하고 자신의 전시회를 보러 가지 않았을 뿐만 아니라 화상도 만나지 않았습니다. 자기 어머니 장례식에도 가지 않았던 세잔이니, 그다지 새로울 것도 없는 일입니다. 전시도 판매도 무관심했지만 세잔의 명성은 높아져만 갔고, 그는 그런 명성이 별로 달갑지 않은 듯 세속의 미술계와도 거리를 두면서 지냈습니다. 자기 고향에서 주일성수主日聖守를 거룩하게 지키는 인색하고 쪼잔한 노인네로 말입니다.

진정 졸라는 자신의 책에서처럼 죽을 때까지 세잔을 실패한 천재 화가로만 생각했던 것일까요? 어쩌면 자신과는 너무 다른, 예술에 대한 지독한 몰입과 지나친 순수 그리고 현대미술의 혁명을 가져올 만한 그의 천재적 탐구 정신을 부러워하면서도 동시에 일말의 콤플렉스를 가진 것은 아니었을까요? 졸라는 1902년 벽난로 연기에 질식해 파리의 자기 방에서 숨지게 됩니다. 옛 하인에게 이 소식을 전달받은 세잔은 불같이 화를 냅니다. 그리고 죽은 지 4년 후인 1906년에야 치러진 졸라의 흉상 제막식에 참석한 세잔은 제막식 내내 흐느낍니다. 결국 자신도 그해를 넘기지 못하고 죽습니다.

세잔의 분노가 이해가 가시나요? 사람들은 본능적으로 가장

「세잔이 그린 에밀 졸라」, 캔버스에 유채, 26×21cm, 1864, 엑상프로방스 그라네 미술관(왼쪽)
「자화상」, 캔버스에 유채, 44×37cm, 1858~61, 개인 소장(오른쪽)

가까운 사람에게 인정과 위안을 받고 싶어합니다. 마찬가지로 인간에게 줄 수 있는 가장 따뜻한 선물은 칭찬과 위안, 격려일 것입니다. 그런데 절친한 친구가 자신의 예술 작품에 대해 인정하지 않는다면, 인정하지 않는 정도가 아니라 오히려 경멸하면서 실패한 예술가로 혹평한다면, 그와 우정을 지속할 마음이 생길까요? 세잔의 경우, 어려서부터 형제와 같았던 졸라의 혹평, 그것도 파리 예술계에서 소위 잘나가던 전문가인 졸라의 몰이해는 그의 인생에서 가장 큰 혼돈이요, 좌절이었을 겁니다.

　　현대 프랑스의 실존주의 철학자이자 현상학자인 모리스 메를

로퐁티는 세잔에 관한 졸라의 평가, 「세잔의 회의」(1945)라는 철학 에세이에서 다음과 같이 말합니다. "유년시절부터 세잔의 친구였던 에밀 졸라는 그의 천재성을 발견했으며 동시에 그를 가리켜 '좌절한 천재'라고 말한 최초의 인물이었다. 작품의 의미보다는 세잔의 성격에 더욱 관심을 가지고 그의 생애를 관찰한 졸라 같은 사람으로서는 그의 그림을 병적인 표현으로 본 것이 당연할지도 모르겠다."

당대 피사로, 고갱, 모네를 비롯한 화가들이 세잔의 작품을 높

「정물」, 캔버스에 유채, 65.6×81.5cm, 1890~94, 개인 소장

이 평가하고 그의 작품을 사들인 것을 졸라가 알았더라면, 그리고 훗날 현대미술 태동의 기반을 마련한 선구자가 세잔이었다는 것을 미리 알았더라면 어땠을까요? 세잔의 작품에 대한 자신의 비평을 호의적으로 돌릴 수 있었을까요?

어쨌거나 그 둘은 절친한 친구였기에, 서로를 타자화해 객관적으로 보는 눈을 잃어버렸습니다. 졸라의 잘못은 세잔의 작품 그 자체가 아닌 세잔의 성격으로 그의 예술 작품을 병적인 것으로 판단한 것입니다. 그렇지만 그것도 졸라의 판단일 뿐, 당대의 지배적인 평판은 아니었습니다. 좀 달리 생각해보면, 졸라의 혹독한 충고와 반목 그리고 결별이 세잔에게 철저히 자신의 예술에 귀의하고 몰입하는 힘을 부여했던 것은 아니었을까요? 그러니까 때론 호평과 찬사보다 악평과 비판이 예술가에게 좀 더 깊은 성찰의 기회를 제공한다는 말이지요. 사실, 이런 악평을 견뎌낼 예술가는 흔치 않습니다. 그러니 인생에서 벌어지는 좋은 일은 곧 좋은 일만이 아니요, 나쁜 일도 꼭 나쁜 일만은 아닐 것입니다. 이러한 삶의 아이러니가 어디 예술가에게만 해당되는 일이겠습니까?

연인인가 앙숙인가

카미유 클로델과 오귀스트 로댕

사랑의 실패 원인과 결과에는 모두 분노와 증오가 따릅니다. 그러나 사랑 혹은 관계의 결렬과 파행의 결과가 반드시 분노만을 가져오지는 않습니다. 그냥 증오하는 것만으로 끝나기 십상이죠. 때로는 아쉬움과 미련이 남는 경우도 생기게 마련입니다. 증오도 사랑의 일종이라는 말은, 증오하는 것도 사랑만큼 에너지가 필요하다는 뜻이겠지요. 그러나 분노는 증오보다 훨씬 더 파토스적인 충동의 힘을 가지고 있습니다. 분노를 지속하는 데에는 더욱 강력한 부정적인 에너지가 필요하기 때문입니다. 가만 보면, 분노의 표출 정도도 성격 나름인 것 같습니다.

사랑이 결렬되었을 때, 클로델Camille Claudel, 1864~ 1943만큼 분개한 예술가는 없었습니다. 프리다 칼로는 남편의 불륜으로 이혼했지만, 그렇다고 남편을 증오하지도 분노하지도 않았습니다. 아니 잠시 그랬을지언정, 그런 감정을 오래 지속하지는 않았다는 말입니다. 그러나

카미유 클로델, 오귀스트 로댕, 로즈 뵈레
세 인연의 엇갈린 운명

클로델의 분노는 로댕이 죽은 후에도 피해망상으로 여전히 존재합니다. 클로델의 분노는 도대체 어디에서 왔을까요? 단순히 로댕이 로즈 뵈레를 버리고 자기와 결혼해주지 않았기 때문일까요? 아니면 로댕이 자신의 아이디어를 훔쳐가고, 자기의 천재성을 두려워한 나머지 자신을 음해했다고 생각했기 때문일까요?

1883년, 프랑스 파리의 사설학원 아카데미 콜라로시에서 조각 수업을 받던 열아홉의 클로델은 자신의 운명을 바꿀 한 남자를 소개받습니다. 스승이었던 알프레드 부셰가 이탈리아로 떠나면서 조각가로서 황금기를 보내고 있던 로댕Auguste Rodin, 1840~1917을 소개해준 것이죠. 로댕은 클로델의 발랄한 착상과 독창적 재능, 성공하고야 말겠다는 강한 의지에 감동받아 순식간에 그녀에게 매혹됩니다. 스물네 살의 나이 차이는 전혀 문제 될 것이 없었지요.

1886년 노트르담 데 샹의 작업실에서 「사쿤탈라」를 만드는 카미유 클로델

로댕은 파격적으로 클로델을 조수로 기용해 「지옥의 문」의 섬세한 부분을 맡기게 된다. 이미 둘 사이에는 미묘한 감정이 싹텄고, 로댕과 클로델은 서로 열렬히 사랑의 편지를 써댄다.

로댕은 파격적으로 클로델을 조수로 기용, 「지옥의 문」의 섬세한 부분을 맡게 됩니다. 클로델은 자신과 로댕의 열정적인 사랑을 「사쿤탈라」라는 작품을 통해 드러냈고, 이 작품으로 살롱전에서 수상하면서 정식으로 조각가로 주목받기 시작합니다. 로댕도 「키스」「영원한 우상」과 같은 작품은 물론 클로델을 모델로 한 작품 수십 점을 제작하며 사랑의 절정기를 맞이합니다.

그러나 영원할 것 같은 그들의 사랑도 파국으로 치닫게 됩니다. 로댕에게는 30년 동안 동거했던 로즈 뵈레가 있었던 것이지요! 로댕은 스물네 살이던 1864년, 재봉사였던 스무 살의 로즈 뵈레를 만나 동거를 했고, 2년 후에는 아들을 낳았습니다. 로즈 뵈레는 로댕의 동거녀이자 모델 노릇을 해주는 등 젊은 시절 지독한 생활고를 함께 겪었던 존재입니다. 그러니까, 로즈는 로댕의 첫사랑이자 젊은 시절부터 함께 동고동락해온 조강지처와 다름없었습니다. 클로델이 지적·예술적으로 통하는 동지이자 뮤즈였다면, 로즈는 늘 엄마처럼 뒤에서 기다려주는, 돌아가야 할 고향 같은 존재였습니다. 결혼은 안 했지만 여전히 로댕의 안식처였던 로즈는 가끔씩 클로델의 작업실에 쳐들어와 심한 욕설과 분노를 퍼붓곤 했어요. 그 장면을 목격한 로댕은 두 여자 사이에서 갈팡질팡하다가 결국 로즈를 데리고 떠나버리지요. 클로델의 충격과 분노는 이만저만이 아니었습니다.

로댕은 클로델을 사랑했지만, 로즈 뵈레에 대한 사랑 또한 아주 집착적인 동시에 평화로운 것이었기에 절대로 포기할 수 없었던 것이지요. 당시 클로델의 드로잉을 보면, 로댕을 로즈에게 꼼짝 못하는

카미유 클로델, 「사쿤탈라」, 대리석, 91×80.6×41.8cm, 1905, 파리 로댕 미술관

오귀스트 로댕, 「영원한 우상」, 대리석, 73.2×59.2 ×41.1, 1890~93, 파리 로댕 미술관

클로델은 훗날 '베르툼누스와 포모나'로 불리는 「사쿤탈라」로 클로델은 살롱에서 최고상을 받고 조각
가로서 입지를 다진다. 「사쿤탈라」는 눈멀고, 말 못하는 아내 사쿤탈라가 니르바나에서 남편을 만나는
장면을 조각한 것이다. 로댕의 「키스」 「영원한 우상」과의 유사성이 많은 작품으로, 로댕이 클로델을 표
절한 것이 아니냐는 소문이 있었다. 로댕의 표절과 스캔들은 이미 사회적 성공을 거머쥔 로댕에게 엄
청난 부담을 주었고, 결국 그는 클로델의 작품을 출품하지 못하게 압력을 가한다. 결국 둘은 파국을
맞이한다. 이후 클로델은 "로댕이 나의 재능을 두려워해 나를 죽이려 한다"라며 강박증에 사로잡혀 평
생을 정신병원에서 보내게 된다.

늙은이, 우유부단한 남자, 자신을 버린 파렴치한으로 묘사하고 있습니다. 두 사람을 마치 개가 교미하는 것처럼 묘사한 그림, 즉 개처럼 붙어 있는 동물 같은 형상으로 그린 드로잉인데요. 심각한 가운데서도 반짝이는 클로델의 재치를 엿볼 수 있는 참으로 유머러스한 작품입니다.

로댕은 비록 로즈를 버릴 수 없어 클로델과 헤어졌지만, 그녀를 몹시도 그리워했습니다. 클로델만이 끊임없이 영감을 주었기 때문이지요. 로댕은 온갖 방법을 동원해 클로델을 붙잡으려 했지만, 그녀는 주변 사람들에게 자신이 로댕과 접촉을 원치 않는다는 편지를 써 보내는 등 로댕에게서 벗어나기 위해 안간힘을 썼습니다. 당시 로댕에게서 벗어나는 유일한 길은 조각뿐이라고 생각한 클로델은 오로지 작품 제작에만 몰두했습니다. 가장 고통스러운 시기였지만 가장 뛰어난 작품이 만들어졌고, 평론가들도 찬사를 아끼지 않았습니다. 그런데 한 평론가가 그녀의 특정 작품을 두고 로댕의 흔적이 엿보인다고 혹평했습니다. 클로델은 분노했고 그 평론가에게 로댕이 데생에 대해서 무지한 사람이라고 비난하면서, 자기 작품의 독창성을 밝히고, 정정기사를 게재해 달라고 부탁했지요. 그럼에도 불구하고 클로델의 조각에는 늘 로댕의 영향을 받았다는 꼬리표가 따라다녔습니다. 로댕은 이미 사회적으로 대성공한 대가였으니, 그의 그늘이 너무도 컸던 탓이겠지요.

게다가 사실 로댕은 클로델의 작품 제작을 방해하기도 했습니다. 클로델은 「중년」을 통해 한 여자에게 끌려가는 나약한 남자와 애원하는 여자를 그렸어요. 누가 봐도 그 작품은 로댕과 로즈 그리고 클

카미유 클로델, 「동거」, 크림색 종이에 펜과 갈색 잉크, 21×26.2cm, 1892, 파리 로댕 미술관
클로델의 재치를 엿볼 수 있는 작품으로, 로댕과 로즈를 개가 교미하는 것처럼 묘사한 드로잉이다.

카미유 클로델, 「중년」, 청동, 72×163×114cm, 1893~1903, 파리 오르세 미술관

클로델은 이 작품을 통해 한 여자에게 끌려가는 나약한 남자와 애원하는 여자를 그렸다. 바로 로댕과 로즈 뵈레, 클로델의 삼각관계를 묘사한 것이다. 무릎 꿇고 애원하는 여자는 클로델 자신을 투사하고 있는 것으로 보인다.

로댕의 삼각관계를 표현한 것이었지요. 로댕은 이 작품이 몰고 올 스캔들을 감지하고, 이 작품이 주물로 완성되지 못하도록 압력을 행사했던 겁니다. 그렇지만 로댕이 그런 파렴치한 일만 했던 것은 아닙니다. 로댕은 자신의 치부를 폭로하지 않는 일이라면 기꺼이 클로델을 도왔어요. 예를 들면, 로댕은 클로델 몰래 전시를 주선해주거나 고객을 소개해주기도 했습니다. 남의 이름을 빌려 작품을 사 주고 한 달에 몇백 프랑씩 생활비를 보내주기도 했답니다. 또한 클로델의 대인기피증과 결벽증적인 태도를 걱정하며 편지를 보내기도 했습니다. "그대의 신경이 예민해지는 것을 보는 것이 안타깝소. 자잘한 구설에 동요되지 마시오! 무엇보다 변덕스러운 싫증으로 친구들을 잃지 마오!" 그러나 로댕의 이런 이중적인 태도는 그녀를 더욱더 자극할 뿐이었지요.

클로델은 자신의 삶과 예술에서 로댕의 흔적을 완벽하게 몰아내기 위해 조각에 몰두했습니다. 그러나 생활은 점점 더 궁핍해져 최악의 재정난에 시달리게 됩니다. 그녀는 이 모든 불행이 모두 로댕 때문이라고 치를 떨었습니다. 클로델은 '망할 놈의 로댕' '교활한 놈'이라고 부르며, 로댕이 자신을 파멸시키기 위해 온갖 음모를 꾸민다고 생각했습니다. 그러면 그럴수록 로댕은 대표작 「지옥의 문」「생각하는 사람」「칼레의 시민」 등으로 전 세계의 주목을 받고 승승장구했습니다. 이러한 로댕의 대대적인 성공은 클로델에게 더 큰 좌절감을 안겨줄 뿐이었어요.

클로델은 문을 걸어 잠근 채 은둔생활을 시작했고, 모든 사람들을 경계하며 금치산자처럼 지내기에 이르렀습니다. 자신의 작품을

1929년 12월 몽드베르그 정신병원에서 65세의 카미유 클로델

클로델의 수용소 생활은 1913년부터 1943년까지 30년 동안 지속된다. 대부분의 시간을 친구도 사귀지 않고 홀로 지냈으며 음식도 가렸다. 게다가 그녀를 방문한 사람은 거의 없었다. 남동생 폴이 14회 정도 방문, 여동생 루이즈는 17년 만에 단 1회, 어머니는 단 한 번도 면회를 오지 않았다. 완벽한 고립 생활이었던 것이다. 클로델의 규칙서에는 "면회 금지/편지 금지"라고 씌어 있었다. 어머니의 권유에 따른 것이었다. 그녀는 1929년 여든일곱 살로 세상을 떠난 어머니의 장례식에도, 1935년 병으로 죽은 동생 루이즈의 장례식에도, 조카들의 결혼식이나 장례식에도 갈 수 없었다.

파괴하는 등 우울증과 피해망상이 심해졌지요. 겉모습은 거의 길거리 부랑아처럼 도무지 씻지 않은 산발한 모습이었고, 작업실은 거의 저장 강박증에 걸린 사람의 집처럼 쓰레기하치장 같았습니다. 문을 꼭꼭 걸어 잠그고, 밤늦게만 외출하며 중얼거리면서 다녔고, 작업실엔 동네 고양이들만 득실거렸어요. 클로델은 모든 지인들의 방문을 로댕이 사주한 것으로 생각하고, 급기야 "로댕이 나의 재능을 두려워해 나를 죽이려 한다"라고 주장했습니다. 그리고 1913년 클로델이 마흔아홉 살이 되던 해, 그녀는 가족들에 의해 정신병원에 수용되어버립니다. 딸을 너무도 사랑했던 아버지의 사망 이후의 일이었습니다. 얼마 후 클로델은 병세가 호전되어 퇴원 조치가 취해졌으나 가족들은 그녀를 받아들이지 않았습니다.

물론 그 후에도 클로델의 병은 많이 회복되었지만, 피해망상은 여전히 해결되지 않은 채 남아 있었습니다. 그러니까 그녀는 로댕이 죽은 지 17년이 지났는데도, 로댕이 누군가를 시켜 자신을 독살할 것이라는 피해망상에 시달렸던 것입니다. 로댕에 대한 분노와 원망이 죽을 때까지 지속됐던 것이죠. 그런데 여기서 좀 다르게 생각해볼 필요가 있습니다. 정말 클로델이 로댕과 연인으로서 결별했다는 것만으로 그렇게까지 평생 동안 분노했을까요? 그게 전부일까요?

가만 생각해보면, 두 사람의 결별과 반목 원인으로 예술가로서의 라이벌 의식 또한 배제할 수 없어 보입니다. 그러니까 이들의 치명적인 단절이 비단 사랑 때문만이 아니라, 클로델의 예술에 대한 의지 때문이라고 보는 것이 더 타당하다는 생각이 듭니다. 예컨대 결별

후 클로델의 분노는 로댕을 여자로서 독점하지 못한 자괴감에서 왔던 것이 아니라, 자신의 역할이 로댕의 제자나 문하생으로 한정되는 것을 더 이상 견딜 수 없었기 때문이라는 것이지요.

대부분 비평가들은 클로델의 작품을 언급하면서 그녀가 '로댕 학파'에 속해 있으며, 그녀의 작품에서 '대가의 데생'을 엿볼 수 있다고 공공연히 말합니다. 이런 일이 있을 때마다 클로델의 분노는 하늘을 찔렀습니다. 그럴 때 그녀는 기자든 비평가든 자신의 작품에 대해 변호하는 편지를 쓰곤 했습니다. 기사의 일부를 정정해달라는 부탁과 협박이 담긴 편지 말이죠. 클로델은 자신을 스승인 로댕과 끈질기게 비교하는 비평가들로 인해 끊임없이 고통을 받았던 것입니다. 클로델은 로댕의 영향력뿐 아니라 그의 관심에서도 벗어나기 위해 매일 힘겹게 싸워나가야 했습니다. 자신을 짓누르는 로댕의 그림자에서 자유로워져 온전히 자기 자신으로 인정받고 싶어했던 것이지요. 사실, 카미유 클로델의 분노는 로댕에게 사랑받지 못한 분노보다 자신이 진정한 예술가로서 자리를 차지할 수 없다는, 인정받지 못했다는 고뇌에서 나온 것이라 생각합니다.

애석하게도 이처럼 예술에 대한 의지와 반항으로 똘똘 뭉친 클로델은 정신병원 수감 생활 30여 년 동안 단 한 점의 작품도 제작하지 못합니다. 그런데 못한 게 아니라 하지 않은 것이라고 봐야 합니다. 정신병원 원장과 간호사들은 클로델이 작업할 수 있도록 점토 같은 재료를 제공해주었지만, 그녀가 한사코 작업하기를 거부했습니다. 대신 클로델은 한시라도 빨리 정신병원을 빠져나갈 수 있게 해달라는

편지를 지속적으로 가족들에게 보냅니다. 그녀가 보기에 그곳은 작업을 할 만한 환경이 아니었고, 자신은 수용소의 환자들과 달리 멀쩡한 사람이라고 생각했기 때문이지요. 한마디로 클로델은 내일이라도 당장 정신병원을 나갈 수 있다고 기대했던 것입니다. 바로 이런 굳은 의지야말로 진정 클로델다운 본성입니다. 그런 의미에서 클로델을 파멸로 이끈 사람은 다름 아닌 자기 자신이 아니었을까요?

자기 본성과 의지의 희생자, 카미유 클로델! 모두들 안타까워하는 그녀의 예술과 삶은 미완성이기에 슬프지만, 한편으로는 잔인하게도 우리의 감수성을 훌륭하게 자극합니다.

분노하는 예술로 가장 기억에 남는 작품은 역시 미켈란젤로의 「모세」입니다. 이 작품이야말로 분노를 가장 잘 표현한 작품으로 보입니다. 「모세」는 하나님에게 십계명이 새겨진 석판을 받고 산에서 내려온 모세가 유대인들이 황금 송아지를 우상 숭배하는 것을 보고, 분노가 폭발하여 자리를 박차고 일어나려고 하는 모습을 표현한 것이라고 알려졌습니다. 그러나 한편에서는 모세가 고개를 돌려 황금 송아지를 보았고, 분노가 치밀어 오른손으로 수염을 움켜잡았으나 석판이 미끄러지자 이를 잡으려고 오른손이 물러나면서 한 손가락만이 왼쪽 수염 다발을 잡게 된 것이라고도 보고 있습니다. 분노가 치밀었으나, 이를 자제하고 난 다음 순간이라는 것이지요.

　미켈란젤로는 그래야만 이 무덤의 수호자로서 마땅한 품격을 모세에게 부여할 수 있다고 생각했던 것일까요? 그는 왜 뿔이 난 모세를 제작한 것일까요? 화가 났다고 뿔을 붙여놓는 단순한 사람은 아니었을 테고 말이죠. 구약성서에는 시내산에서 십계명 석판을 들고 내려오는 모세를 묘사하고 있는데요. "모세가 백성들에게 다가서자 얼굴에서 광채가 뿜어져 나왔다"라는 말이 있습니다. 여기서 광선ray에 해당되는 히브리어가 'keren'인데, 성경을 라틴어로 번역할 때 이 단어를 horn(뿔)으로 오역했다고 합니다. 그래서 라틴어판 성서를 읽은 사람들은 모세에게 뿔이 났다고 생각하는 오류를 범했던 것이지요. 미켈란젤로 역시 그런 오류를 그대로 받아들인 것이 아닌가 싶네요. 또

미켈란젤로, 「모세」, 대리석, 높이 235cm, 1513~16년경, 로마 산 피에트로 성당

다른 설은 고대 사람들이 동물의 뿔에 초자연적인 힘이 있다고 믿었다는 이야기에 기초합니다. 신적 존재를 이마에 뿔이 있는 모습으로 형상화하기도 하였다는 것을 미켈란젤로가 참고했을 가능성도 높다는 것이지요.

분노하기 전이든 분노를 삭이고 난 후든, 모세의 분노는 무엇을 상징하는 것일까요? 특히 모세는 지성과 영성을 모두 갖춘 온유한 사람으로, 쉽게 분노하지는 않지만 한번 분노했다 하면 앞뒤 가리지 않고 폭발적인 분노를 쏟아낸 것으로 유명합니다. 특히 황금 송아지를 만들어 숭배하는 백성들에게 그가 쏟아낸 분노는 거의 쓰나미 수준이라고 할 수 있지요. 사실 구약시대 모세는 야훼 하나님의 대리자로서 곧 신의 대변자라고 할 수 있습니다. 혹 모세의 분노는 물질만능주의에 의해 인간성이 피폐화되고 영성이 고갈되어 가는 앞으로 다가올 세상에 대한 영적인 분노가 아니었을까요? 그런 의미에서 미켈란젤로가 만든 모세상은 신의 분노를 재현한 것이 아니었을까요?

이처럼 분노의 원인은 다양합니다. 사랑과 우정의 결렬에서 오기도 하고, 질투에서 오기도 하고, 신의 뜻을 거역한 데서 오기도 합니다. 그리고 때론 분노의 씨앗은 자기가 가진 의지에서 오기도 합니다. 분노가 증오로 변해 평생 등을 돌리면서 사는 경우도 매우 흔히 있는 일입니다. 오히려 그런 경우 분노가 상대를 향하지 않고, 자기 자신의 힘을 키우는 데 사용되기도 하지요. 세잔은 졸라에 대한 엄청난 분노에도 불구하고 자신의 작업에 매진했습니다. 오히려 분노를 작업에 대한 능동적 에너지로 사용했던 것이지요. 클로델의 분노

는 지치지도 않았으며 피해망상의 형태로 지속되었습니다. 그런 까닭에 안타깝게도 더욱 궁극적인 예술로 승화되지 못하고 삶을 마감해야 했습니다.

　　당신이 지금 누군가에게 심하게 분노하고 있다면 어떻게 해야 할까요? 일단 분노를 표출하는 것을 참아야 할 것 같습니다. 그것은 분노가 자신에게 내리는 징벌일 뿐, 본질적인 문제의 개선에는 도움이 되지 않기 때문이지요. 그렇다고 무작정 참기만 한다고 능사가 아닙니다. 오히려 예술가들처럼 분노의 수사학을 연구해야 할 것입니다. 17세기의 여성 화가 아르테미시아 젠틸레스키가 「유디트와 홀로페르네스」에서 자기를 곤경에 빠뜨린 한 남자의 목을 베고 있는 것처럼 말이지요. 그리고 미켈란젤로가 자신의 분노를 모세의 분노에 투사시켜 표현한 것처럼 말입니다.

다른 인간을 증오하는 대가는, 자신을 더 적게
사랑하는 것이다.

_ 엘드리지 클리버

惡

증오

적극적이고
생산적인 미움

누군가를 오래도록 미워해 본 적이 있나요? 바로 그 미움의 대상이 애인이나 가족 혹은 가족처럼 아주 가까운 사람들은 아니었나요? 사랑의 반대말이 증오가 아니라 무관심이라면, 미워한다는 사실만으로도 우리에겐 아직 어떤 가능성이 남아 있는 것일까요? 애증이라는 말을 보십시오. 애증에는 사랑과 미움을 아우르는 복잡미묘한 감정이 담겨 있습니다.

어떤 철학자는 사랑의 반대가 무관심이라고 얘기하는 사람들은 평생 누군가를 미워해 본 적이 없거나, 누군가에게 미움을 받은 적이 없는 사람이라고 말합니다. 그렇다면 사랑하기 때문에 증오한다는 것은 그저 하나의 수사에 불과한 것일까요? 잊히는 것이 더 두렵다고 말하는 사람들은 어떻게 설명할 수 있을까요? 무관심보다는 악성 댓글이라도 달아달라고 아우성치는 연예인과 블로거 들이 존재한다는 것은 또 어떻게 설명하지요? 그래서 증오와 혐오라는 말에는 무언가 해소되지 않은 감정이 묻어 있는 것 같습니다. 무언가 여전히 끈적거리는 감정의 찌꺼기 같은 것 말입니다.

어쨌거나 사랑이 전제되지 않은 증오는 없지요. 무작정 증오하는 것은 처음부터 가능하지 않습니다. 그냥 어떤 대상이 싫다고 느끼는 정도를 증오라고 부를 수는 없을 것입니다. 증오에는 무언가 근원적인 상처가 자리 잡고 있는 것이지요. 그것은 짙은 사랑의 그림자일 경우가 많습니다. 사랑하는 상대에게 버림받았거나, 누군가에게 애정

의 대상을 빼앗겼을 때 우리는 종종 엄청난 증오의 감정을 느끼게 됩니다. 뿐만 아니라 증오는 나의 무의식에서 부정적인 부분이 타인에게 투사되어 나타날 때도 생겨납니다. 내가 싫어하는 내 모습을 똑같이 닮은 자식들을 볼 때, 혹은 내가 증오하는 대상을 쏙 빼다 박은 자식들을 볼 때도 그렇습니다.

그런 면에서 증오라는 말에는 어떤 근원적인 상처의 흔적이 짙게 남아 있는 것 같습니다. 예컨대 소설가이자 시인인 장정일은 아버지에 대한 끔찍스러운 증오가 자신의 문학적 동인이라고 고백한 적이 있습니다. 그뿐이 아니지요. 일찍이 사르트르는 아버지가 아들에게 줄 수 있는 가장 큰 선물은 '일찍 죽어주는 것'이라고 했습니다. 물론 걱정할 필요도 없이 그의 아버지는 두 살 때 세상을 떠났지만요. 자식들, 특히 아들에게 아버지는 억압하고 극복해야 할 대상인 경우가 많습니다. 이것이 바로 '오이디푸스 콤플렉스'이지요. 아버지를 제거하고 어머니와 단둘이서 있고 싶은 욕망! 그것은 인류의 집단 무의식이며, 생물학적 성을 떠나 사랑의 삼각관계 대결에서 흔히 일어나는 일입니다.

사실 모든 사랑과 미움의 근원은 부모와의 관계에서 찾을 수 있습니다. 유년시절의 가정환경이 성인이 되어서도 큰 영향을 미치는 것과 같습니다. 보고 배운 대로 자랄 수밖에 없는 인간들에게 부모는 얼마나 큰 사랑과 결핍의 학교입니까? 어떤 부모를 만났느냐에 따라 인생의 운명이 정해질 수 있습니다. 부모의 그림자는 배우자를 결정하는 데 상당히 큰 영향을 미치기도 합니다. 그런 의미에서 미움이라는

감정은 가족과의 관계를 통해 가장 먼저 느끼게 됩니다. 부모의 편애, 그 편애로 인한 형제간의 시기와 질투는 인간이 처음 맛보는 증오의 다른 표현들이지요.

그뿐만이 아닙니다. 부모를 향한 자식들의 증오는 평생 트라우마로 남기도 합니다. 부모가 되는 길은 어떤 수행보다 힘든 길이지요. 여하튼 자식들에게 원망의 대상이 되지 않으려면, 부모 스스로 자식들을 자신의 내면에서 잘 떠나보내야 합니다. 적당한 시기에 젖을 떼야 독립적인 성인으로 자라게 되는 것이지요. 자식들의 경우도 마찬가지입니다. 좀 어렵겠지만 살부살모殺父殺母 과정을 제때 끝내야 합니다. 그래야만 독립적이고 성숙한 인간으로 삶을 살 수 있기 때문입니다. 그러고 보니, 증오와 혐오에는 어쩐지 피비린내가 납니다. 누군가 한 명이 사라지지 않으면 끝나지 않을 싸움처럼 느껴지기도 합니다. 그것이 가족관계, 부부관계 등 떼려야 뗄 수 없는 관계이기 때문이지요. 오죽하면 애증이라는 단어를 쓰겠어요? 사랑하는 동시에 증오하는 관계라니요. 가장 사랑하는 사람이 가장 증오하는 대상으로 변하는 건 시간문제겠지요.

그렇다면 혐오는 악惡일까요? 미움을 뜻하는 한자 오惡가 '악'이라고도 발음되는 것을 보면, 미움은 악에 가까운 것일까요? 그렇다면 악은 또 무엇일까요? 악은 선이 결여된 상태일까요? 혹자는 악은 본질이 결여된 것이라고 합니다. 그런데 가만히 들여다보면, 혐오라든지 악이라든지 이런 것들은 인간이 불안하고 약한 존재이기 때문에 어쩔 수 없이 갖게 되는 감정인 것 같습니다. 어쩌면 증오와 혐오는 나

에게 더 관심을 가져달라는, 나를 더 사랑해달라는 질투와 시기의 감정일 수도 있습니다. 그런 까닭에 미움이라는 것은 부정적이지만 동시에 활기찬 감정으로도 보이네요. 분명 누군가를 미워하는 마음은 사람을 지치고 힘들게 하지만, 또 그런 감정이 없다면 인생은 시시하고 미온하게 느껴질 것입니다.

증오의 감정에는 반드시 그 이유가 있습니다. 그것이 의식적이든 무의식적이든 그 이유를 알게 될 때, 미움의 감정도 치유의 실마리를 찾게 될지도 모릅니다. 여하튼 혐오의 감정을 극한적으로 가지고 있는 사람의 열정이 부럽기조차 할 때도 있어요. 보통 사람은 미워하는 마음을 지속하기가 힘들어 그만두고 말지만, 어떤 사람은 미움을 어떤 종류의 영감이나 원동력으로 쓰기도 합니다. 그러고 보면 미워할 수 있는 마음 또한 대단한 능력인 것 같습니다. 자신이 가진 열정만큼 사랑도 하고, 자신이 가진 사랑의 크기만큼 미워할 수도 있다는 말이겠지요.

그런 의미에서 예술가들에게 누군가를 지독히 증오하고 혐오하는 감정은 충분한 예술적 기폭제가 됩니다. 여기 아버지를 죽음에 빠뜨린 것이 어머니라는 생각에 사로잡혀 사학적인 그림을 그렸던 에곤 실레, 아버지를 미워해 그와 대적할 만한 새로운 가공 인물을 창조한 살바도르 달리, 그리고 여성 혐오를 넘어 인간 혐오에 시달렸던 에드가르 드가에 이르기까지. 농한 사랑의 그림자인 증오의 세계로 들어가 볼까요?

엄마를 미워하다 생긴 자학의 자화상

에곤 실레

화가들의 그림을 가만 들여다보면, 그들의 유년시절이 그대로 보입니다. 오래전부터 에곤 실레Egon Schilele, 1890~1918의 작품은 왜 저렇게 그로테스크한 것인지 궁금증이 생겼습니다. 비쩍 마른 미라 같은 모습은 마치 초현실주의 조각가 알베르토 자코메티 조각의 회화판이라는 생각이 들 정도였습니다. 아니 그보다 더 낯설고 기괴했지요. 자코메티를 포함한 20세기 전반의 예술가들이 실존주의 철학의 영향을 받은 것처럼, 실레의 작품 역시 어떤 예술가의 그것보다 실존적이라고 할 수 있습니다.

　　실존주의자란 신을 잃어버린 자들입니다. 신의 구원이나 희망 따위 믿지 않고, 시쳇말로 '맨땅에 헤딩하기'로 세상과 맞장뜨는 자들이니까요. 그런 의미에서 에곤 실레의 작품은 실존의 냄새가 물씬 풍깁니다. 그런데 그의 작품의 근원에 어머니에 대한 증오가 묻어 있다

면, 작품에 담긴 그로테스크와 섬뜩함이 어느 정도 설명될 수 있을까요? 신이 자기 대신 보냈다는 어머니에 대한 사랑이 결핍되어 있다면 어떤 일이 벌어질까요? 그것도 아들에게 말입니다.

실레는 1890년 오스트리아 남쪽 빈에서 좀 떨어진 다뉴브(도나우) 강가의 작은 동네 툴른에서 태어납니다. 독일 북쪽 지방 출신인 아버지 아돌프 실레는 역장이었고, 어머니는 보헤미아의 크루마우 출신이었지요. 대대로 철도공무원 가문으로 시민에게 봉사하는 소명에 꽤 높은 자긍심을 가졌다고 하네요. 월급도 충분해 경제적으로도 안락

1892년의 실레 가족
실레의 부모와 그들의 아이들인 에곤, 멜라니, 그리고 엘비라의 모습이다. 철도공무원이었던 아버지는 매독으로 쉰네 살에 죽음을 맞이한다. 아버지의 죽음 이후 실레는 어머니와의 사이가 더욱 나빠졌는데, 자신의 모친이 아버지의 죽음을 그다지 슬퍼하지 않는다는 이유에서였다. 실레는 아버지의 죽음을 겪고서 아버지를 이상화시키고, 자신의 어머니에 대해서는 적대감을 갖게 된다.

한 중산층 생활을 할 수 있었다고 합니다. 부부는 여섯 남매를 낳았지만, 1886년에 출생한 멜라니와 1890년의 에곤 그리고 1894년의 게르티 등 셋만 생존했어요.

실레는 화가가 되는 것을 반대한 엄격한 부친과 다소 냉담한 모친 사이에서 조숙한 소년으로 성장합니다. 그런 실레의 인생에 가장 충격적인 사건은 그의 나이 열네 살에 아버지가 사망한 것이었어요. 아버지의 병명은 매독으로 알려졌습니다. 실레는 아주 심한 충격을 받습니다. 매독은 진행 속도가 느리지만 합병증이 심각해 처참한 몰골로 서서히 죽어가는 병이지요. 게다가 실레의 아버지는 죽기 전에 자신이 소유하고 있던 주식과 채권을 모두 불살랐다고 합니다. 아마 매독의 병세가 심각해지면 정신이 혼미해져, 기이한 행동을 보였던 것 같습니다. 정신 상태가 점점 피폐해진 아버지는 결국 직장을 잃게 되었고, 사춘기 소년 실레가 본 그의 모습은 평생 끔찍한 모습으로 각인되었습니다.

실레는 그런 아버지의 죽음이 어머니에게도 책임이 있다고 느꼈던 것 같아요. 사실 당대 가부장적 사회에서는 외도가 만연했고, 더불어 매독이라는 성병도 아주 흔한 병이었습니다. 중산층 이상의 여성들은 주체적인 자기 생각을 거세당한 채, 집 안에 유폐된 수감자처럼 지내야 했던 시절이었지요. 그러니 우울증과 히스테리 같은 신경증 환자들이 얼마나 많았을지 상상이 갑니다. 당시 빈에서 병원을 개업한 프로이트의 주요 환자들 또한 그런 여자들이었거든요. 실레의 어머니도 자기 생각을 억압당한 슬픈 여자였을 가능성이 큽니다. 실레는 그

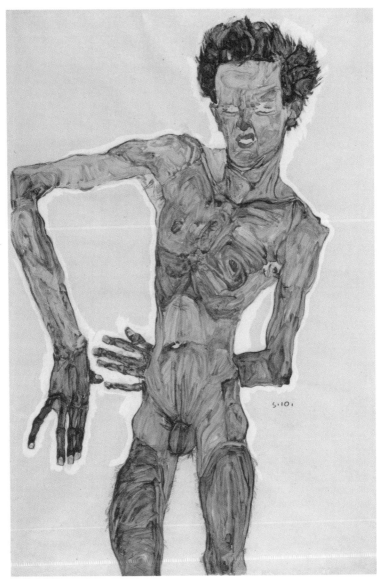

「남성 누드, 자화상」, 종이에 연필과 수성템페라, 55.7×36.8cm, 1910, 빈 알베르티나 미술관

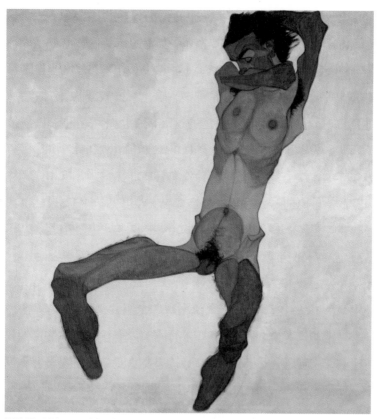

「앉아 있는 남성 누드」, 캔버스에 유채 및 불투명물감, 150×152.5cm, 1910, 빈 레오폴드 미술관
20세기 초까지도 성욕은 죄악시되었다. 학자들 또한 매독과 자위행위가 광기의 원인이라고 설파하였다.
이런 누드 자화상은 분명 매독으로 죽어가는 아버지의 육체와 그를 바라보던 시선이 혼용되어 있다.

런 모친이 아버지의 죽음을 그다지 슬퍼하지 않는다고 생각했고, 아버지의 죽음 이후 어머니에게 난폭하고 공격적인 태도를 보였던 겁니다. 당시 어머니가 친정 식구에게 보낸 편지를 보면, 사춘기 소년 실레의 예민하고 거친 행동들을 우려하는 내용이 담겨 있었다고 하네요.

아버지의 죽음 이후, 모자 사이는 악화되어 갔습니다. 그즈음 실레는 아버지를 이상화합니다. 우선 실레 자신이 아버지의 사회적 지위와 능력에 대한 자부심을 가지고 있었기 때문일 테지요. 그런데 그 것만으로 어머니에 대한 증오가 더욱 극심해졌다기에는 무언가 충분하지가 않습니다. 어쩌면 어머니에 대한 증오를 가중시키는 방법으로 별로 좋아하지도 않는 아버지를 선택해 이상화한 것은 아닐까요? 그 다지 좋아하지 않는 사람끼리도, 어떤 사람을 공격하고 견제하기 위해 서로 결탁하는 것처럼 말이지요.

사실 아버지 역시 아마추어 화가였다는 사실은 아버지와 자신을 동일시하기에 적합한 실마리였을 것입니다. 그런데 그 아버지는 아주 어렸을 적부터 그림에 재주가 있던 실레가 화가가 되는 것을 싫어했습니다. 아버지는 학교 공부를 소홀히 한 처벌로 실레의 드로잉 작품들을 죄다 태워버리기까지 했던 사람이었으니까요. 그런 아버지를 다시 이상화했다는 것은 살아 있는 사람으로서, 어쩌면 미워했던 죽은 자에 대한 죄의식 같은 감정일 수도 있습니다. 어쨌거나 실레는 그의 모친이 남편의 죽음에 대해 미망인으로서 충분한 슬픔과 애도를 표명하지 않은 것에 대해 개인적인 아쉬움과 분노를 포함해 사회적인 수치심을 느꼈던 게 아닌가 싶습니다. 실레가 남긴 기록만 보아도 어머

「화가의 잠든 어머니」, 종이에 연필, 수채 그리고 흰 체질안료,
45×31.6cm, 1911, 빈 알베르티나 미술관

니와의 사이에 흐르는 이상기류를 느낄 수가 있거든요.

"어머니는 아주 이상한 여인이었습니다. … 그분은 나를 이해
하지 못했으며 별로 사랑하지도 않았습니다. 저를 이해하거나 사랑했
다면 좀 더 제게 헌신할 수 있었을 것입니다."

어머니에게 사랑도 헌신도 받지 못한 유년시절은 실레 평생의
지울 수 없는 트라우마가 되었던 겁니다. 어머니에 대한 증오는 두말
할 것도 없이 그녀에게 아주 뜨거운 사랑을 받고 싶다는 원망의 뜻임

이 틀림없어요. 통상 어머니에 대한 적대감은 여성 혐오로 변질하는 경우가 자주 있습니다. 그런데 실레의 경우는 어머니에 대한 적대감이 여성 혐오로 바뀌지는 않았어요. 그가 몇몇 여성과 연애를 한 것을 보면 말이지요.

　　그는 유년시절에 엄마를 포기하는 대신, 누이동생 게르티와 아주 각별한 사이로 지냅니다. 게르티는 언제나 여동생 이상이었습니다. 어머니의 사랑을 받지 못한 자는 분명 어머니를 대체할 만한 다른 인물과 밀착되는 경험을 하게 됩니다. 마르셀 뒤샹 또한 차갑고 냉담한 어머니에게 깊이 상처받았다고 토로하는데, 그 역시 실레처럼 근친상간을 의심할 만큼 여동생과 아주 특별한 관계로 지냈던 것으로 알려졌지요. 어쨌거나 실레에게 최초의 모델은 누이동생 게르티였습니다. 나중에는 누드모델을 서기까지 하지요. 그녀는 오빠를 위해 정기적으로 누드모델이 되어주었습니다.

　　기이하게 마른 체형에 묘한 에로티시즘이 느껴지는 실레 그림 속 인물들은 거의 게르티일 가능성이 높습니다. 여동생의 알몸을 그리는 오빠와 자기 몸을 그리도록 허락한 여동생, 분명 범상치 않아 보이지요. 한번은 실레가 열여섯 살이고 게르티가 열두 살이었을 때, 그는 트리에스테의 호텔에서 하룻밤을 보내려고 계획한 일이 있었습니다. 흥미로운 사실은 그곳이 부모님이 신혼을 보낸 장소였다는 겁니다. 그 사실을 알게 된 부모님의 걱정은 이만저만이 아니었습니다. 사실, 유년시절 남매끼리 부모를 흉내내며 노는 일은 드문 일이 아니지요. 실레가 주도한 이 놀이를 정신분석학적으로 해석해보면, 무의식

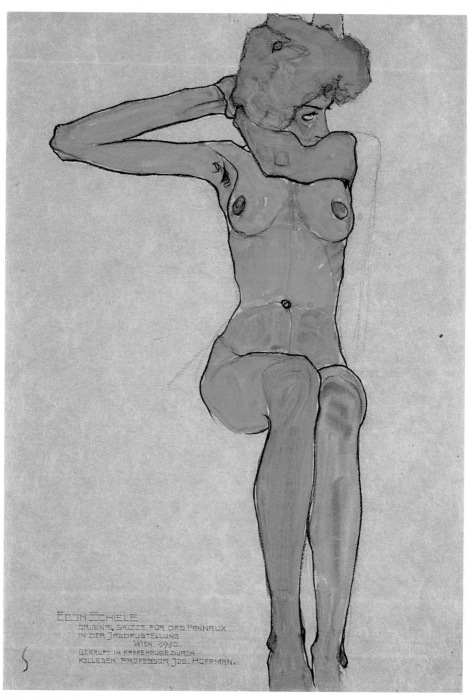

「팔짱 낀 자세(게르트루데 실레)」, 종이에 목탄·수채물감, 45×31.5cm, 1910, 빈 미술사 박물관

적으로 자신을 아버지의 위치에, 여동생을 어머니의 위치에 둔 것입니다. 그로써 실레는 여동생으로 대체된 어머니를 욕망하는 것으로 볼 수 있다는 것이죠.

실레의 작품 속에서 그려지는 여성들을 보면 여성에 대한 태도는 물론, 세상에 대한 태도를 읽을 수 있습니다. 실레가 그려내는 여자들은 전통적인 관점에서 아름답지도 이상화되지도 않았지요. 그녀들은 앙상한 뼈가 드러날 만큼 수척하며, 살결은 얼룩덜룩하고 거칩니다. 어린아이뿐만 아니라, 성인 여자들도 불완전하고 취약하며 병들어 보이기까지 합니다. 그들은 분명 어둡고 음산한 에로티시즘을 풍기지요. 바로 이런 측면에서 실레의 모성 결핍과 자기혐오가 드러난다고 할 수 있습니다. 그러니까 실레의 분노와 우울 그리고 불안과 두려움도 그 근원을 거슬러 올라가면, 유년시절 어머니에게 조건 없는 사랑을 받지 못한 데서 기인한 것이지요.

어머니에 대한 증오의 대표적인 이유는 한마디로 어머니의 무관심, 부족한 사랑, 즉 애정 결핍입니다. 유년시절 사려 깊고 애정이 넘치는 어머니의 극진한 사랑 속에서 성장한다면, 정서적으로 안정된 사람으로 자라게 되는 것이 보편적인 이지지요. 반면 유년시질 어머니에게서 무시나 냉대를 받은 사람, 부모의 무관심 속에서 성장한 사람들은 원인 모를 불안감을 느끼게 마련입니다. 어머니의 사랑, 신적인 존재와도 같았던 어머니의 애정이 결핍되면 낮은 자존감과 자기혐오에 빠지는 것은 당연하지요. 어쩐 일인지 실레의 작품을 보면 자기혐오의 감정을 부정할 수가 없습니다. 애정 결핍에서 비롯된 실레의 그

림은 자기 학대, 즉 스스로 벌을 가하는 사디즘인 동시에 스스로 벌을 받는 마조히즘이라는 양가성이 고스란히 드러나고 있으니까요.

한편으론 실레의 어머니에 대한 증오는 모자 사이의 소통불능에서 왔을 가능성도 큽니다. 예민하고 나약한 실레가 어머니의 세심한 사랑을 원했던 것이라고 볼 수 있어요. 돌이켜보면 모친은 아들이 두 살 때부터 그린 드로잉을 소중히 간직했고, 훗날 후견인이 된 큰아버지를 설득해 미술학교에 진학할 수 있게 만든 사람이었거든요. 그럼에도 불구하고 실레는 어머니가 자신을 이해하지 못한다고 불평했다고 하니, 어머니로부터 더 큰 사랑, 더 열정적인 헌신을 기대했던 것은 아닐까요?

어디 그것이 실레 하나만의 욕망이겠습니까? 세상 모든 아들들은 오로지 자기만을 위해서 살아줄 한 사람의 여자를 원하지요. 바로 성모 마리아가 어머니에 대한 남성들의 환상이 만들어낸 영원한 처녀 엄마가 아닐까요? 아버지 없이 자신을 낳아, 남편이 있어도 평생 나만 사랑해줄 성모 마리아 말입니다. 그런데 하나의 단서가 있네요. 사랑은 하되, 절대 요구는 하지 않는 엄마! 실레 역시 그런 엄마를 원했던 것이 아닐까요?!

반항과 거부가 만들어낸 가상현실

살바도르 달리

살바도르 달리Salvador Dali, 1904~89는 미술계의 악동 같은 존재입니다. 그는 길 건너기를 무서워하고, 지하철을 탄다는 생각만으로도 비명을 지르며 대화를 나누는 데 전혀 재능이 없고, 한창 열띠게 진행되는 토론에서 말허리를 자르고는 얼토당토않은 소리를 늘어놓거나 터무니없는 웃음을 터뜨리는 등 미치광이 같은 행동으로 악명이 높았던 화가이지요. 달리는 왜 이리 해괴망측한 행동과 작품으로 세상 사람들을 깜짝 놀라게 했던 걸까요? 왜 그는 일탈 행위를 일삼았던 걸까요?

달리의 기행과 그에 따른 작품은 분명 누군가를 의식한 행위였습니다. 그것은 달리에게 숨 막히는 존재, 떨쳐버리고 싶으나 떼어버릴 수 없는 존재, 바로 아버지에 대한 반항심과 거부감의 표현이었습니다.

'달리'라는 이름으로 알려진 '살바도르 펠리페 하신토'는 1904년

1948년 고향인 카탈루냐 카다케스에서 갈라, 달리의 아버지, 달리
달리는 아버지와 평생 반목했다. 권위 있는 법률가이자 문화
를 사랑하는 아버지는 니체와 칸트, 볼테르 같은 철학자들의
사유에 관심이 많았다. 무엇보다 달리는 자신의 아버지를 위
엄 있고 권위를 중요시하는 동시에 간섭하고 명령하는 아버지
로 간주하였다.

5월 11일에 태어났습니다. 그의 형인 살바도르 갈로 안셀모가 죽은 지
정확히 9개월이 지났을 때였지요. 21개월 그러니까 만 두 살이 채 안
된 형이 죽고 난 뒤, 1년도 안 되어 태어난 대체아였던 것입니다. 더군
다나 그는 죽은 형의 이름까지 물려받았지요.

달리는 예쁘게 생긴 외모 덕분에 어머니와 할머니를 비롯하여,
막내 누이와 많은 하녀들에게 사랑을 듬뿍 받으면서 자랐습니다. 응석

받이가 되어버린 아기 살바도르는 집안의 폭군이었습니다. 화를 잘 내고 변덕스러운 성격의 아이로 자라게 된 것이죠. 게다가 스물다섯 이후에는 아버지와 끝없이 대립하며 지내게 됩니다. 아버지는 달리에게 일평생 그를 괴롭힌 숨 막히는 존재로 각인됩니다.

달리의 아버지는 어떤 사람이었을까요? 달리가 생각하는 아버지와 타인들이 생각하는 아버지는 당연히 다를 수밖에 없겠지요. 스페인 북부 해안도시 출신의 아버지는 권위 있는 법률가로 예술과 문화를 사랑하는 호사가였습니다. 카탈루냐 지방의 유지로 자유로운 사상의 소유자였던 그는 니체와 칸트, 볼테르 같은 철학자들의 사유에 유독 관심이 많았습니다.

무엇보다 달리는 자신의 아버지를 위엄 있고 권위를 중요시하는 동시에 간섭하고 명령하는 사람으로 간주합니다. 그는 언제나 자신과 아버지의 관계를 경쟁 구도로 만들어 놓기를 좋아했습니다. 아마 그것은 초현실주의자로서 자신이 당대 유행하던 프로이트의 욕망과 무의식에 관한 이론, 그러니까 오이디푸스 삼각관계의 이론에 부응하기 위해서 의도적으로 만들어낸 것이 아닌가 하는 의심도 품게 합니다. 그렇지만 어쩌면 오이디푸스 콤플렉스라는 것은 생물학적 성을 떠나서 모든 인간관계에서 일어나는 욕망의 메커니즘이 아닐까요? 엄마라는 여자를 사이에 둔 두 남자의 대결 구도로 말입니다.

부유층 출신인 달리의 어머니는 아버지보다 열한 살 연하로 성모 마리아 같은 여자였습니다. 그녀는 아들을 극진하게 보살피며 아이가 원하는 것은 무엇이든 들어주었고, 자기 고집대로 행동하도록 내

버려 두었습니다. 그래서 달리는 엄청나게 심한 어리광쟁이로 자라납니다. 예를 들면, 여덟 살까지 하녀의 도움으로 침대에서 대소변을 해결했어요. 특히 구협염을 자주 앓았는데, 이 병은 젖먹이였던 구강기로 돌아가 어머니의 보호를 받고 싶어 하는 어린아이에게 자주 생기는 입병이라고 합니다. 달리는 이런 잦은 병치레로 학교생활을 정상적으로 할 수 없었습니다. 학교라는 기성사회로 진입해야 할 나이에 여전히 침대에서 대소변을 해결한다는 것은 아버지를 거부하는 것뿐만 아니라, 아버지로 대변되는 사회체제를 거부하는 것과 다름없었지요.

그렇게 입속의 혀처럼 자기를 위해서 살았던 어머니의 죽음은 달리에게 엄청난 충격과 절망을 안겨주었습니다. 대학 자격시험을 앞둔 마지막 해에 닥친 일이었죠. 어머니가 얼마나 어진 분이었는지, 달리는 어머니의 사랑만으로도 충분하다고 생각했습니다. 그는 어머니를 우상처럼 숭배했고, 어머니의 존재는 유일무이한 것이었어요. 그는 천사 같은 영혼을 지닌 어머니의 정신적 미덕들이 인간적인 모든 것을 넘어선다는 사실을 잘 알고 있었습니다. 그만큼 그는 자신의 영혼의 결점들을 보상해줄 수 있으리라 기대했던 존재의 상실을 그대로 받아들일 수가 없었습니다. 절대적이고 절절한 사랑을 주던 어머니의 죽음은 운명의 도전장처럼 느껴졌던 것입니다.

어느덧 그의 마음속에 복수의 마음이 싹 텄습니다. 달리는 어머니를 죽음과 운명에서 끌어내겠다고 맹세하게 되지요. 그렇지만 여전히 아버지와의 갈등은 지속됩니다. 학교에서 말썽을 일으키다 두 번이나 퇴학을 당하고, 돈을 펑펑 쓰고, 외설적인 그림을 그려 아버지를

난감하게 만들었습니다. 이런 아들을 어떤 아버지가 인정할 수 있을까요? 그러니 아버지의 입장에서 보면, 아들에게 괴롭힘을 당했다고 보는 게 더 타당할지도 모르겠네요. 아버지의 입장은 차치하고, 달리는 자기 아버지를 무뚝뚝하고 무감하며 권위적이고 독단적인 사람으로 평생 자신을 곤란하게 만들었다고 회고합니다. 달리는 "아버지는 나를 볼 때마다 나와 더불어 죽은 형의 모습을 봤다. 그 눈길 때문에 너무 고통스럽고 분노가 일어났다"라고 토로하고 있습니다.

형의 이름을 물려받은 달리는 자기만의 세계 속에서 죽은 형을 새로운 인격체로 회복시키게 됩니다. 자서전 『은밀한 삶』에서 자기와 똑같은 이름을 가졌던 죽은 형이 어린 시절 강력하고도 고통스러운 영향력을 행사했다고 회고하고 있지요. 그러니까 그는 자신이 태어나기 3년 전에 일곱 살의 나이로 사망한 형이 명백한 천재의 용모를 지녔으며, 우울의 베일에 가려져 있었고, 부모의 마음속에 너무도 완벽한 이상형으로 자리잡았던 까닭에 자신은 아무리 애써도 형을 따라잡을 수 없노라고 고백하고 있습니다. 이 말은 완벽한 거짓입니다. 물론 그의 가상세계 속에서는 진실이겠지만요.

사실, 형은 일곱 살이 아니라 달리가 태어나기 9개월 전에 21개월령의 나이로 죽었거든요. 그 나이에 얼마나 천재적인 징후를 보여줄 수 있었겠어요? 이처럼 달리는 실제의 아버지를 받아들이지 못하고, 동일화의 대상으로 형을 선택해, 그를 미화시키고 또 다른 아버지의 자리에 올려놓았던 것입니다.

형의 이름을 물려줄 만큼 형의 대체물로서 자신을 사랑한 부

「죽은 형의 초상」, 캔버스에 유채, 190×190cm, 1963, 개인 소장

모, 그러기에 형에 대한 끝없는 질투심이 솟아났을 겁니다. 그런데 달리는 이런 질투의 감정을 존경으로 치환하는 한편, 아버지가 형을 죽였을지도 모른다고 생각하면서 무의식적으로 거세 강박에 시달리게됩니다. 그러한 감정은 달리의 작품세계에 거세공포에 대한 강박증으로 녹아 있습니다. 작품 도처에 등장하는 가재 같은 갑각류는 거세의 상징입니다. 더군다나 형에 대한 신화는 참으로 집요한 나머지, 1963년 예순이 다 된 나이에 형을 청년의 모습으로 상상해 「죽은 형의 초상」을 그리기에 이릅니다.

아버지에 대한 달리의 감정, 아버지를 얼마나 부담스러워 했는지 보여주는 몇 점의 초상화가 있습니다. 1920년대 초반에 그려진 「라네 해변에서의 화가의 아버지」와 「아버지의 초상」이 그것입니다. 「라네 해변에서의 화가의 아버지」는 해변 풍경을 제압하고 있는 옆모습의 아버지를 묘사하고 있습니다. 또 다른 「아버지의 초상」에서는 듬직한 체구에 파이프 담배와 회중시계를 지니고 있는 양복 입은 아버지의 옆모습을 그리고 있지요. 왜 옆모습일까요? 옆모습이라는 것은 그 대상이 전면적으로 이해되지 않는다는 의미입니다. 반쯤만 이해되는 알 수 없는 비의적인 인물이라는 뜻이겠지요. 달리에게 아버지는 그런 사람이었습니다. 아버지를 그린 이 모든 그림들의 특징은 아버지가 화면을 압도적인 크기로 꽉 채우고 있다는 사실입니다. 마치 거인처럼 묘사된 것이지요.

실제로 아버지의 모습이 어떠했을까 궁금해지지 않나요? 사실 가늘고 기다란 몸을 가졌던 청년 달리에 비하면 아버지는 좀 덩치가

큰 편이기는 했지만, 그렇다고 그렇게까지 거구는 아니었습니다. 달리의 상상 속 아버지의 모습이 거대했던 것이죠. 화가는 아버지 초상화를 통해 권위적이고 위압적이며 명령하는 아버지를 묘사한 것입니다. 그러니까 강제와 억압의 표상으로 '거대한 아버지great father'를 그린 것입니다. 그렇게 달리는 아버지를 그림으로써 아버지를 인정하고 받아들이는 것처럼 보이지만, 실제 현실 속에서는 해괴망측한 행동, 소위 미친 짓으로 일관했던 것이지요. 그런 이상한 행동이야말로 달리가 아버지의 명령과 억압에 맞서 싸우는 유일한 방법이었던 셈입니다.

소위 어린아이가 진정한 어른이 된다는 것은 제때 살부살모의 과정을 통과해야만 한다는 것을 의미합니다. 그때 부모는 과감하게 아이를 광야로 내몰아야 하며, 정신적으로든 육체적으로든 독립심을 키워줘야 합니다. 지나친 간섭도, 지나친 무관심과 방임도 병이 되지요. 달리의 경우, 오래도록 지속된 어머니의 보살핌은 유년기 이후 현실세계에 부적응하게 만든 요인으로 작용합니다. 그래서 유난히 달리의 작품에는 황량한 나뭇가지, 구부러진 시계 같은 것들이 자신을 표상하는 장치로 드러나는 것이지요. 뿐만 아니라 달리는 아버지를 자기 자부심의 근원이자 욕망의 대상이었다고 고백하고 있습니다. 그런 아버지를 극심하게 배반한 사건이 바로 초현실주의 시인 폴 엘뤼아르의 아내였던 갈라와 결혼한 것이었어요. 흥미로운 점은 갈라와의 결혼을 통해서 살부를 실천한 것처럼 보이지만, 사실은 또 다른 막강한 아버지를 만난 것이라고도 할 수 있습니다. 아니, 아버지인 동시에 어머니인 양성체의 존재, 달리에게 갈라는 그런 신적인 존재였

「아버지의 초상」, 캔버스에 유채, 90.5×66cm, 1920~21, 갈라-살바도르 달리 협회

달리는 아버지의 초상을 여러 점 그렸지만, 이 그림에서는 화면을 꽉 채운 옆모습으로 그를 묘사하고 있다. 옆모습은 그 존재의 불가해한 측면, 즉 알 수 없고, 이해할 수 없음을 의미한다.

던 것입니다.

소심하고 나약한 달리는 갈라를 만나기 전까지, 어쩔 수 없이 아버지의 그늘에서 도움받을 수밖에 없었습니다. 그런 상황에서 달리는 스스로를 괴기스러운 천재로 만들지 않으면 미쳐버릴 것 같았기에 또 다른 자기를 만들어냈던 것입니다. 진정 아버지라는 존재는 한 남자의 존립에 엄청나게 지대한 영향을 미친다는 사실을 부인할 수 없겠지요. 달리는 그런 아버지에 대한 증오를 예술로 만든 것입니다. 그야말로 증오라는 에너지를 기이할 정도로 드라마틱하게 사용한 예술가였던 것이지요.

인간 혐오자가 빚은 무희들

에드가르 드가

에드가르 드가Edgar Degas, 1834~1917는 미술사에서 미장트로프misanth rope(인간 혐오자)로 알려져 있습니다. 그렇게 아름다운 무희를 그려낸 남자가 인간 혐오자라니요? 정말일까 의심스러워지는데요.

사실 그의 젊은 시절 자화상을 보면 너무 빨리 세상사에 지쳐 버린 것 같은 느낌이 듭니다. 게다가 드가는 평생 독신으로 산 남자입니다. 무엇인가 세상사와 인간들에게 대단히 절망적인 일을 겪었던 탓일까요? 드가의 인간 혐오에는 어떤 사연이 있는 것일까요? 그는 어떤 트라우마가 있었길래, 사람들을 싫어했던 것일까요?

드가는 은행업에 종사했던 가문 태생으로 부유한 유년시절을 보냅니다. 부모는 1832년 결혼해서 14년 동안 일곱 명의 아이를 낳았고, 그중에 다섯 명이 살아남았습니다. 그러나 상당히 미인이었던 어머니는 서른두 살의 젊은 나이로 세상을 떠납니다. 충격을 받은 아버

지는 폐인이 되었어요. 그때 드가의 나이 겨우 열세 살이었습니다. 아마도 어머니는 아이를 낳다가 몸이 상했던 것 같고, 정처 없이 떠돌아다니는 삶에 지쳤던 것 같습니다. 그렇지만 무엇보다 치명적인 사실은 부모의 애정 관계였습니다. 어머니가 아버지의 남동생, 즉 시동생과 바람이 났다는 기록으로 보아, 그들 부부는 확실히 불행했던 것 같아요.

장남으로서 이 모든 것을 지켜보았던 드가! 감수성 예민한 소년이 목격한 것은 무엇이었을까요? 아마 드가는 부모 사이에 흐르는 불안한 그림자와 이상한 기류를 눈치챘을 것입니다. 그리고 맞닥뜨린 어머니의 갑작스러운 죽음은 엄청난 상실감으로 다가왔을 테지요. 그런 까닭에 그는 어머니에 대한 기억을 오랫동안 지키면서 살았습니다. 자식에게만큼은 순수하고 이타적인 사랑을 보여주었던 어머니가 사라지자, 드가는 영원한 상실감을 경험했고, 죄의식과 비참함을 동시에 느꼈던 것입니다. 버려졌다는 배신감과 분노는 훗날 여성에 대한 불신과 적대감으로 드러나는 한편, 인간 전체에 대한 혐오감으로도 발전했던 것이 아닐까 싶어요. 사실 유년시절, 어머니의 외도를 목격한 남자아이가 성인이 되면, 일반적으로 여자는 신뢰할 수 없는 존재라고 믿게 됩니다. 그 믿음은 여성 혐오와 같은 감정을 촉발해 남녀관계를 치명적으로 위험하게 만들게 되지요.

어머니의 죽음 이후 드가는 아버지에게 집착했습니다. 폐인이 될 정도로 상심이 큰 아버지를 달래줄 사람은 장남인 자기뿐이라고 생각했지요. 아버지 오귀스트 드가는 이탈리아 음악의 대단한 애호가였으며, 그 자신 또한 뛰어난 아마추어 음악가였습니다. 드가는 아버

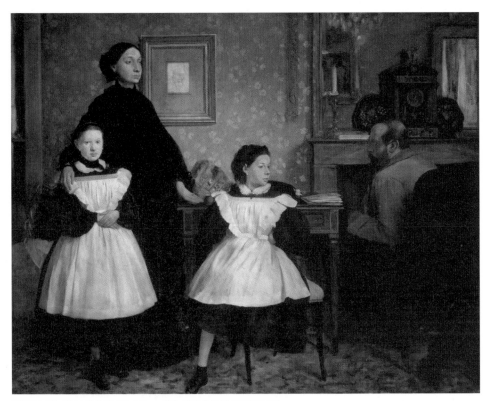

「벨렐리 가족」, 캔버스에 유채, 200×250cm, 1858~60년경, 파리 오르세 미술관

드가의 고모 로라 드가와 고모부 제나로 벨렐리(법률가이자 자유주의적 언론인)가 두 딸과 함께 있는 모습이다. 로라는 그녀의 남편을 대단히 불쾌하고 정직하지 못한 사람이라고 간주했다. 드가에게 쓴 편지에서 "너도 잘 알다시피 밉살스런 성격에 변변한 직업도 없는 제나로와 계속 살다보면 머지않아 죽어버릴 것 같다"라고 남편에 대한 심경을 토로했다. 이 그림에서 사악한 인간에 대한 드가의 혐오와 불신의 감정이 드러난다.

지를 "매우 부드럽고, 고상하고, 친절하고 재치 있으며, 무엇보다 음악과 미술에 조예가 깊은 분"이라고 기억했습니다. 그런데 그의 사위는 "냉정하고 자기중심적인 사람의 완벽한 전형"이라고 회고했습니다. 한 사람을 보는 시각이 이렇게 사뭇 다를 수 있을까요? 어쨌거나 드가의 아버지는 아들의 재능을 인정하고 지원을 해주었던, 진보적이고 현실적인 남자였습니다. 드가는 아버지가 예순일곱의 나이로 죽기 3년 전 그의 초상화를 애정 어린 마음으로 그리기도 했을 만큼 아버지에게 존경과 사랑을 보냈습니다.

드가의 인간에 대한 혐오감은 우선 은둔자적 태도로 드러납니다. 그는 분별력 없는 사람들 사이에서 유명해지는 것을 수치스럽게 생각했습니다. 가장 저명한 동시에 잘 알려지지 않은 화가가 되기를 원했던 거예요. 이런 드가는 뛰어난 유머감각과 누구에게도 뒤지지 않는 말발로 지인들을 불쾌하게 만드는 데 재주가 있었지요. 빈정거리고, 냉소적이고, 칼날 같은 비판 정신으로 누군가를 조롱할 기회가 생기면 절친한 친구라도 예외가 없었어요. 미술상이자 드가의 재정 담당자였던 폴 뒤랑 뤼엘은 "드가의 유일한 즐거움은 말다툼뿐이다. 상대방은 항상 그에게 동의하고 져줘야 한다"라고 말했을 정도였으니까요. 그러니까 드가는 친구들을 놀리거나 예리한 지적으로 기를 죽이는 것을 좋아했는데, 친구들은 더 큰 상처를 받는 것이 두려워 아예 대꾸하지 않았다고 합니다. 드가는 이에 대해 자신이 사람들에게 무례하게 대하지 않고서는 도저히 그림 그릴 시간을 낼 수가 없다며 자신의 공격을 정당화했습니다. 어쩌면 사람들과 거리를 둔 채, 자

신만의 삶을 지키기 위해 일부러 '부드러운 잔인함'을 선택했던 것인지도 모르죠.

드가의 여성관과 결혼관은 그의 인생 중에서 가장 혼란스러운 부분입니다. 여자와의 연애에 대해서는 은밀한 태도로 침묵했기 때문에 많은 억측을 불러왔던 것이죠. 그는 자신과 같은 계급의 여성을 매우 좋아했지만, 몇몇 단서들을 제외하면 그의 성생활이나 성적 불안감에 대해서는 철저하게 베일에 쌓여 있습니다. 드가는 20대에 몇몇 여성들에게 강렬한 감정을 느꼈지만, 거기에는 실망감이나 죄의식이 뒤따랐음을 은연중에 드러내곤 했어요. 그는 여성에 대한 환상이 없었다기보다는, 섹스를 두려워하고 감정에 휘말리는 것을 극도로 싫어했기 때문에 결혼을 회피했던 것 같습니다.

드가는 자신의 작품에 대해 "작고 예쁜 작품이네요"라고 말하는 지성 없는 모델과 하류층 여자들과는 절대 결혼할 수 없었다고 고백했습니다. 게다가 자신과 비슷한 계급의 여자들의 우아하고 안락한 가정생활을 원하는 속물적인 바람도 결코 충족시켜줄 수 없다고 말하곤 했어요. 한번은 반 고흐가 드가에 대해 적나라하게 지적했던 일이 있었습니다. 그는 드가가 성적으로 문제가 있으며, 자신의 성적 에너지를 엄격한 작업 원칙으로 풀어내고 있다고 말했지요.

"드가에게는 신참 법률가와 비슷한 점이 있어요. 여자를 좋아하지 않죠. 여자를 좋아하고 그들과 잠자리를 자주 갖게 되면 자식도 생길 것이고, 그러면 더는 작품에 몰두할 수 없게 된다는 것을 너무나 잘 알고 있는 사람입니다. 드가의 작품에 남성적 에너지가 넘치고

「포주의 축제」, 파스텔 부분 강조·모노타이프, 26.6×29.6cm, 1878~79, 바르셀로나 피카소 미술관
창녀를 그린 50여 점의 단색화는 세상에 비밀로 존재했다. 그는 생전에 이 그림들을 외부에 공개하지
않았다.

비인격적인 특징이 느껴지는 것도 그가 자신의 흔적을 지우고 싶어하는 법률가처럼 작업하기 때문입니다. 그는 자신보다 강한 인간들이 서로 뒤엉켜 성행위하는 모습을 지켜보며, 그것을 훌륭한 작품으로 남깁니다. 본인은 거기에 큰 관심이 없기 때문에 그렇게 할 수 있는 것이지요."

드가와는 반대로 사람 좋아하기로 유명한 반 고흐가 참으로 적확하게 드가를 들여다보고 있다는 생각이 드네요. 사실, 성적으로 문제가 없는 화가가 어디 있겠어요? 기본적으로 정신분석학에서는 예술을 성적인 에너지의 승화로 간주합니다. '승화'란 성적인 것을 무성화 혹은 탈성화하는 것이지요. 그런 의미에서 성적인 것을 노골적으로 표현한 예술가일수록 실제 생활에서는 성교에 에너지를 쓰지 않았다고 볼 수 있습니다. 반 고흐 역시 드가를 통해 자기 얘기를 하고 있는지도 모르겠습니다.

그렇다면 작품 속에서 드가의 여성 혐오 혹은 인간 혐오는 어떻게 드러나고 있을까요? 드가의 작품 속에는 목욕하는 여성, 춤추는 발레리나, 사창가의 여성이 등장합니다. 그것도 지금까지 여성의 인체와 누드를 보여주던 방식과는 전혀 다르게 나타나지요. 즉, 당대까지 유지되어 오던 여성에 대한 우상화, 여체에 대한 이상을 버린 것처럼 보인다는 말입니다. 무대 밖에서 타인의 시선을 의식하지 않은 채 멋대로 널브러져 있는 무희의 모습이라든지, 욕실에서만 볼 수 있는 여자들의 개인적이고 굴욕적인 자세라든지, 상스럽고 천박한 창녀들의 자태가 적나라하게 드러납니다. 드가가 그런 모습을 그렇게 객관적으

로 묘사할 수 있었던 것은 화려한 환상 뒤에 자리한 척박하고 고통스러운 현실을 직시했기 때문입니다.

예컨대 오페라의 주역인 무희들은 대부분 소녀 가장들로, 세탁부 같은 노동계층의 자녀들입니다. 소녀들은 부유층 남자들에게 발탁되어, 그들의 정부가 되어 가난에서 벗어나는 것만을 유일한 목표로 삼았지요. 이런 현실을 간파했던 드가는 발레리나들도 그녀들의 엄마들도 여성이라는 아름다운 대상으로서가 아니라, 현실사회의 소외된 자들이라는 시선으로 바라보았던 것입니다. 그런 까닭에 드가의 무희와 여성들이 사랑스럽거나 에로틱하게만 느껴지지 않는 것이지요.

「기다림」, 종이에 파스텔, 48.2×61cm, 1882년경, 말리부 폴게티 미술관

「개의 노래」, 모노타이프 위에 구아슈와 파스텔, 57.5×45.4cm, 1876~77, 개인 소장

당시 파리에는 카페 콩세르라고 하는 극장식 카페가 많았다. 유명한 노래를 부르는 여가수의 모습을 그렸는데, 그녀의 얼굴은 전혀 매력적으로 묘사되어 있지 않다. 드가의 인간 혐오가 여가수의 모습에서 여과 없이 드러난다. 마치 원숭이처럼 보이는 표정을 두고, 당대 문학가 뒤스망스 역시 무용수들의 육체적 타락과 불안정한 삶을 이야기했다.

드가 역시 그녀들을 성적인 대상으로 바라보지 않았다는 점이 고스란히 그림에 드러납니다.

드가의 인간 혐오는 자연스럽게 세상에 대한 혐오로 이어졌습니다. 그는 국가가 주는 훈장이나 명예를 경멸하고 불신했습니다. 국가가 주관하는 것이라면 살롱이나 순수예술학회, 레지옹 도뇌르 훈장까지 모두 싫어했어요. "살아 있는 동안에는 어떤 것도 좋아지지 않을 것"이라고 주장했을 정도였지요. 드가는 공식적인 인정에 따르는 위험에 대해 스스로 경고했던, 아주 자존심 강한 인물이었습니다. 그렇다면 세상 사람들은 그를 어떻게 생각했을까요? 그들도 드가를 혐오했을까요? 물론 당대 사람들에게 드가는 당연히 비호감이었지요. 그렇

「자화상」, 종이에 파스텔, 47×32cm, 1885~1900
예술에 대한 헌신으로 다른 모든 속세적인 것을 거부했던 한 존재의 먹먹한 자화상이다. 드가가 세상에 품은 혐오의 이면에는 공포와 두려움이 맞물려 있다. 상처받기를 두려워하는 여린 마음, 시력이 점점 약해져 맹인이 될까 두려워하는 마음, 여성들과의 관계에서 거절당할지도 모른다는 두려움, 자신의 성적 무능력에 대한 두려움, 속물 근성의 사람들에게 상처받을지도 모른다는 두려움 등등. 그렇지만 그 모든 것 중에서도 가장 큰 두려움은 예술 작업을 방해받을지도 모른다는 두려움이었다. 드가는 예술만이 자기를 배반하지 않는다고 생각했다.

지만 동료들은 그에 대해 존경과 함께 두려움을 느꼈다고 합니다.

　이처럼 드가가 품은 세상에 대한 혐오의 이면에는 공포와 두려움이 맞물려 있다고 볼 수 있습니다. 드가는 "사랑은 사랑이고, 일은 일이지! 그런데 마음이 하나뿐이지 않은가?"라고 말하곤 했습니다. 진정으로 그가 여자를 포함한 인간을 혐오했던 것은 그들에 대한 기대치가 무너진 자기 자신을 위로하고 다스리는 심리적 기제였는지도 모르겠습니다. 따라서 드가가 예술을 그 무엇보다 더 사랑했다고 단순히 말하기는 어렵습니다. 그보다는 인간에게 사랑받기 위해, 그들에게 버림받지 않기 위해, 더 자기에게 관심을 가져달라는 호소로써 예술이라는 변치 않는 이데아를 선택한 것이 아닐까요? 그렇지 않으면 드가에게 예술은 여자와 인간의 등가물 혹은 그 이상의 연인이 아니었을까요? 사랑의 대상이 반드시 사람이어야 할 필요가 없는 것처럼 말입니다. 그런 의미에서 드가는 예술과 연애 중인 불행한 동시에 행복한 남자였던 것입니다.

사실, 아버지를 향한 증오는 역사적으로 유명했던 인물들에게 다소 흔한 일이었습니다. 그렇다면 어머니를 증오했던 예술가는 누구였을까요? 아들과 어머니의 관계는 참으로 애틋한 것으로 치부되기 쉽지만, 뜻밖에 어머니에 대한 증오를 가지고 있었던 작가들이 적지 않습니다. 쇼펜하우어가 그 대표적 인물로, 에곤 실레와 처지가 비슷했어요.

1788년, 독일의 단치히에서 부유한 상인의 아들로 태어났던 쇼펜하우어. 그의 어머니는 아버지와 나이 차가 두 배로 납니다. 쇼펜하우어의 아버지 하인리히 플로리스 쇼펜하우어는 1805년 명확한 사인이 밝혀지지 않은 상태에서 죽었어요. 자살했을 가능성도 아주 높았지요. 그는 어머니가 아버지를 충분히 돌보지 않았다고 비난했습니다. 병약해진 아버지가 비참하게 휠체어에 묶여 병으로 고통 받을 때, 어머니가 다른 사람들과 즐거운 시간을 보냈다고 생각했던 것입니다. 쇼펜하우어는 모욕적인 어투로 "나는 여자들을 안다"라고 말하면서 여자들이 결혼을 오로지 생계의 수단으로만 여긴다고 지탄했습니다. 어머니에 대한 혐오는 곧 여성 혐오로 전이되었던 것입니다.

인간을 혐오한 것은 드가뿐이 아니라는 것이지요. 아름다운 전원에서 남녀가 달뜬 기분으로 희희낙락하는 아름다운 그림을 그린 로코코의 대가 앙투안 바토도 인간 혐오자였으며, 미켈란젤로 역시도 극심한 인간 혐오자였습니다. 그런데 바토는 폐병에 걸려 일찍 세상을

떴지만, 드가는 여든셋으로, 미켈란젤로는 여든아홉으로 세상을 뜨는 등 아주 오래 살았습니다. 인간이 싫고 세상도 싫다면서, 왜 이리 오래 살았던 걸까요? 갑자기 좀 웃음이 나네요.

　　미움, 혐오, 질투, 시기는 모두 증오의 다른 이름입니다. 미움에는 금세 풀어질 단순한 감정의 냄새가 나고, 혐오에는 보고 만지기조차 싫은 물리적인 거리감이 느껴지고, 질투는 잘만 쓰면 감정적 지혜일 수도 있다는 생각이 듭니다. 그에 반해 증오는 애증이라는 말과 자꾸 겹치는 걸 보니, 좀 끈끈하고 강력한 감정으로 느껴집니다. 끈적끈적하게 들러붙어 있는 증오의 감정은 마치 트라우마처럼 쉽사리 사라질 수 없다는 느낌이 드네요. 그렇지만 예술가들의 혐오와 증오, 그것이 예술의 강력한 매개체, 뮤즈였던 것은 확실하지 않나요?

모든 형태의 상실감은 우울증의 시금석이다. 이 병의 진행과정과 근원이 되는 것이 바로 상실감이다. 시간이 흐를수록 내가 시달리고 있는 장애의 근원이 유아 시절에 경험한 상실감이라는 점을 점차 수긍하게 되었다.

_ 윌리엄 스타이런, 『보이는 어둠』 중에서

哀

슬픔

슬픔을 애도하는
몇 가지 방법

너무 많이 슬퍼하면 폐가 상한다고 하지요. 슬픔과 폐의 상관성이 비단 동양의학적인 것만은 아닌 것 같습니다. 슬픔 때문에 폐가 약해졌는지는 모르겠지만, 많은 문학가와 예술가들이 폐결핵 같은 폐질환으로 세상을 떠났다는 사실은 무엇을 의미하는 것일까요? '예술가들은 참 많이 슬펐다'라고 얘기해도 되지 않을까요? '슬픔-폐병-예술가'가 동일시되던 시절이 있었으니 말입니다. 그렇다면 보편적으로 인간에게 가장 슬픈 일은 무엇일까요? 죽음일까요? 늙음일까요? 아니면 배신일까요? 당신에게 가장 슬픈 일은 무엇인가요?

내 마음을 몰라줘서 슬프고, 사랑하는 사람이 배신해서 슬프고, 친구가 먼 나라로 이민을 가서 슬프고, 효도를 다 하지도 못했는데 부모님이 돌아가셔서 슬프고, 때로는 자식을 잃어서 슬픕니다. 특히 이 세상 모든 슬픔 중에서 가장 큰 슬픔은 자식을 잃는 슬픔이라고 하지요. 오죽했으면 천붕天崩, 즉 하늘이 무너질 정도의 슬픔이라고 했을까요? 그러나 참 조심스럽게 얘기를 꺼내자면, 인간에게 있어서 한 존재를 구성하는 힘은 부모에게서 나오기 때문에, 문학적·심리학적으로는 유년기에 부모를 잃는 체험이 가장 슬픈 일이라고 할 수 있습니다.

다시 말해, 세상 어떤 슬픔보다 더할 수 없는 큰 슬픔은 '근원적인 어떤 것'을 잃어버리는 데서 오는 것인데요. 인간에게 가장 근원적인 것이 바로 '어머니'라는 존재입니다. 물론 그것이 반드시 실제의

물리적인 어머니일 필요는 없을 것 같습니다. 신이 늘 인간과 함께할 수 없어서 어머니를 보내주신 것이라고 한다면, 신도, 대자연도, 영혼도, 어머니에 상응하는 근원적인 것이라 할 수 있지요. 그렇지만 이것들은 푸근한 살 냄새를 가진 구체적인 어머니를 대신할 수는 없을 것입니다. 어머니 혹은 모성은 인간에게는 어떤 설명도 필요 없는 영원한 고향 같은 존재이니까요.

어머니라는 근원적인 존재가 결여되면 인간은 어떻게 될까요? 돌이킬 수 없는 슬픔에 빠지게 되지요. 그리고 그 슬픔이 지속하는 것, 슬픔이 만성화되는 것을 우울 혹은 멜랑콜리라고 부릅니다. 슬픔이 우울증이 되기도 하고, 반대로 우울의 증세로 슬픔을 드러내기도 합니다. 실상 우울증의 기저에는 슬픈 감정이 깔려 있습니다. 그리고 슬픔은 무기력, 졸음, 권태, 피로, 불면증, 불안, 초조, 두려움, 공포, 답답함, 근심과 같은 다양한 정서로 드러난다고 볼 수 있습니다.

일찍이 아리스토텔레스는 그의 저서 『프로블레마타Problemata』에서 "시, 철학, 예술 등에서 걸출한 업적을 남기는 사람들은 모두 우울질憂鬱質이다"라고 언급했습니다. 그는 "본성에 의한 멜랑콜리는 광기와 어리석음을 제어하지 못하면 혼돈과 죽음의 좁은 산등성이를 걷지만, 균형과 아름다운 태도로 안정을 유지했을 때 그들은 다른 사람들보다 뛰어나다. …… 철학, 정치, 문학, 예술에서 두각을 나타냈던 뛰어난 인간들은 멜랑콜리, 즉 우울질이다"라고 기술한 바 있습니다. 우울질은 파괴적인 성향에도 불구하고, 아니 그런 성향 때문에 시, 철학, 예술 등의 활동과 연결되어 있는 것이지요.

사실, 예술가들에게서 가장 많이 나타나는 질환은 우울증보다는 조증과 울증이 반복적으로 나타나는 조울증이라고 하는 편이 옳습니다. 대부분 조증의 시기에 활동력과 상상력이 향상할 뿐만 아니라, 우울증의 시기에 겪었던 깊은 슬픔도 이 조증의 시기에서는 창작력을 증가시키는 원인이 된다고 합니다. 이들은 울증을 겪을 때는 글을 쓰거나 무엇을 만들 에너지조차 없지만, 그것이 지나면 우울했던 경험이 아주 많은 아이디어를 제공해 더욱더 창작에 몰입하게 한다고 토로하곤 합니다. 이렇게 하여 많은 예술가들은 울증의 시기에도 충동적인 자살이라는 극단을 택하지 않고, 오히려 그것을 예술작품의 영감으로 삼고 있다는 면에서 보통 사람들의 우울증과는 좀 다르지요. 게다가 미술가들은 다른 장르의 예술가에 비해 즐겁게 살면서 장수할 수 있습니다. 확실히 치매도 덜 걸린다고 하네요. 손을 많이 쓰는 것은 뇌를 쓰는 것이고, 뇌를 많이 쓰니 탄력 있는 젊은 정신을 소유할 수 있다는 것이지요.

어쨌거나 미술이 부단히 몸을 써야만 하는 장르라는 사실과, 그렇게 하여 만들어낸 작품이 물질성을 가진다는 사실은 미술만의 커다란 장점입니다. 예컨대 몸을 움직이는 것은 우울증에 아주 좋다고 합니다. 미술은 기본적으로 눈에 보이는 형태를 만드는 일이라서 대부분의 시간을 몸을 쓰는 데 할애해야 하는데, 그러다 보면 몰입이 자연스럽게 이루어져 정말 시간 가는 줄 모르게 한나절이 후딱 가버리는 것이지요. 게다가 자신이 만들어낸 작품을 보는 일은 여간 유쾌한 일이 아닐 수 없습니다.

글쓰기에 비하면, 자신이 한 일이 가시적으로 물질성을 가지고 단박에 드러난다는 것인데요. 마치 일을 끝내고 그 자리에서 바로 일당(?)을 받는 것같이 매우 신나는 일이라는 겁니다. 그림을 그려놓고 보면, 아무리 자기비하적인 우울증 환자라도 자신이 만들어 놓은 작품이 가끔은 천재적이라고 느껴질 정도라니 말입니다. 그러니까 다른 예술에 비해 자기가 만든 작품이 물리적인 형태를 보이고, 자기 앞에 놓여 있는 데서 오는 쾌감은 글쓰기와 같은 무형의 예술에 비해 미술만이 줄 수 있는 커다란 선물입니다.

어쩌면 우울증은 너무 극단적으로만 빠지지 않는다면 일반인들보다 세상을 더 정확하게 보는 눈을 가지게 해주고, 더욱 큰 즐거움을 위해 더 깊은 고독에 빠지는 일인지도 모르겠습니다.

여기 '어머니'라는 근원을 잃어버려 우울증에 걸린 슬픈 예술가가 있습니다. 그들의 예술은 어쩌면 모성과도 같은 잃어버린 세계, 그 근원을 찾는 지난한 여정이었는지도 모르겠습니다. 그들은 슬퍼했고, 우울했지만 결코 삶을 무기력하게 허비하거나 자살로 생을 마감하지 않았습니다. 더군다나 오래 살기까지 했다니까요. 자신들의 우울증을 활력으로 바꾸었을 뿐만 아니라, 형이상학적으로 활용했던 정말 멋진, 심지어 사랑스러운 예술가들을 만나보시죠.

조증이 만들어낸 강박적 일중독

미켈란젤로 부오나로티

만성적인 슬픔을 가진 사람은 우울증자라고 할 수 있습니다. 그런 우울한 사람이 일하는 스타일은 '몰입', 완전한 집중입니다. 우울증에 빠져들지 않기 위해서, 그것을 극복하는 방법으로 지독하게 몰입하는 것이라고 볼 수 있어요. 몰입하지 않으면 주의가 다른 곳으로 흘러가기 마련이니까요. 그런데 우울한 사람의 집중력은 강렬하지만 곧잘 소모된다는 단점이 있습니다.

내가 아는 철학자는 자기 동료의 조증에 관한 에피소드를 들려주었습니다. 그분에겐 조증과 울증이 반복적으로 나타나는 친구가 있는데, 울증일 때는 잠적하다가 조증 상태일 때는 어김없이 나타난다는군요. 친구가 조증일 때 만나게 되면 자신이 기가 죽고 주눅이 든다고 해요. 철학자의 그 친구는 조증의 가장 일반적인 특징인 사고의 자유연상과 논리적 비약, 항구적인 축제 분위기 같은 엄청난 활력을 보

여주어서 가히 그 모습이 천재적이라 할 정도랍니다. 심지어 상대방에게 열등의식까지 조장한다고 하네요.

한편 우울한 사람은 중독자가 되기 쉬운데, 그것은 강박과도 관련이 있습니다. 이처럼 진정한 중독의 경험은 고독한 상태에서 시작됩니다. 우울한 사람에게 고독은 필수적입니다. 일하기 위해선 고독해야 하고, 고독한 가운데 일하는 것입니다. 여기 조증이 만든 활력과 몰입으로 미술사의 거장이 되었던 고독한 남자가 있습니다. 바로 미켈란젤로Michelangelo Buonarroti, 1475~1564입니다. 그는 우울증을 강박적 일중독으로 극복한 대표적인 인물입니다. 그의 전기를 보면, 우울증으로 고생했다는 기록이 나오는데요. 이때 그의 우울증은 사실 조울증이라고 볼 수 있지요. 시스티나 성당 천장을 가득 메운 벽화를 보면 우리는 경악을 금치 못합니다. 왜냐하면, 1508년부터 1512년까지 400명 이상의 인물을 거의 혼자 힘으로 그렸기 때문입니다. 이처럼 쉼 없이 폭발적으로 분출하는 창조성은 조증의 강력한 증상 중 하나입니다.

귀족 출신이었던 미켈란젤로는 자기주장이 강하고 남과 타협할 줄 몰랐습니다. 이런 성격으로 인해 친구가 없었으며, 사귄다고 해도 오래가지 못하고, 대인관계에서 자주 갈등을 일으켰습니다. 이는 여러 차례의 우울증으로 이어졌지요. 미켈란젤로는 점점 더 외톨이가 되어갔고 자폐 증세까지 보이게 되었습니다. 바로 이런 사실 때문에 그는 시스티나 성당 천장 벽화를 홀로 완성해낼 수 있었던 것입니다. 혼자의 힘으로 그 거대한 그림을 그렸다는 사실은 정말 미치지 않고는

로마 바티칸 궁전 내의 시스티나 성당 천장화
16세기 교황 율리우스 2세의 주문으로 미켈란젤로가 제작했다. 우울증보다는 조증이 더 우세했던 30대 중반의 미켈란젤로는 4년 동안 400명의 인물을 혼자 힘으로 그렸다. 옷도 갈아입지 않고, 신발도 벗지 않은 채, 5년 동안 꼬박 천장을 향해 일한 탓에 몸이 꼽추처럼 되었다고 투덜댔다.

불가능한 일이지요. 그는 프레스코화 기법이 익숙지 않던 초기에 피렌체 출신 화공들의 도움을 잠시 받았을 뿐, 나중에는 그 방대한 공사를 혼자서 모두 해냈던 것입니다. 빵과 포도주만 가지고 비계飛階에 올라가 천장만을 바라보며 일하던 버릇 때문에 평상시에도 책이나 편지를 위로 들어 고개를 쳐들고 읽었다는 얘기가 전해질 정도입니다.

더군다나 당시 교황은 유명 화가 라파엘로에게 미켈란젤로의 작업하는 모습을 그리게 했는데, 그 그림에는 미켈란젤로의 오른쪽 무릎이 붓고 변형된 모습으로 그려져 있었다고 합니다. 바로 통풍에 걸려 있었던 것이지요. 당시에는 통풍의 원인을 만성 납중독과 지나친 음주 때문이라고 보았습니다. 미켈란젤로는 벽화를 그리기 위해 매일 사다리로 천장까지 오르내리는 것이 귀찮아 며칠간 먹을 빵과 포도주만을 가지고 올라가, 비계에서 며칠씩 잠을 자며 그림을 그렸습니다. 당시 포도주는 납으로 된 용기에 담아 숙성시켰고, 물감에도 역시 납 성분이 많았습니다. 그러니까 이중으로 납에 노출되어 있었던 셈이죠.

우울증에 걸린 환자들이 그렇듯이 미켈란젤로 역시 일상생활에서 곤혹스러움을 겪었습니다. 오로지 작품을 할 때만 존재감을 느꼈던 것입니다. 시스티나 성당 벽화는 그가 조울증이 가장 심할 때 만들어진 작품이라고 볼 수 있습니다. 당시 미켈란젤로는 거의 잠을 자지 않았고, 아이디어가 마구 떠올랐으며, 신속하게 사유하여 재빨리 행동하는 등 쉬지 않고 폭발적으로 분출하는 창조의 시기를 보냈습니다. 그랬던 미켈란젤로는 노년기에 들어서자 조증이 점점 사라지고 우울증만 남아 있을 때가 많았습니다.

「예레미야」, 프레스코화, 390×380cm, 1508~12, 바티칸 시스티나 성당

미켈란젤로는 구약시대 예언자였던 예레미야에 자신의 모습을 담았다. 아마 미켈란젤로는 예레미야가 자신처럼 평생을 독신으로 살았고, 왕따였으며, 성격이 괴팍한 점을 동일시했던 것 같다.

예레미야는 BC 625년경 유다 왕국 말기 요시아 왕 때 활동한 대예언자로 구약성서에 등장한다. 예레미야는 히브리어 'Yirmeyahu'에서 온 것으로 '야훼께서 세우신다'라는 뜻을 가지며, '기초를 놓는다'라는 의미도 있다. 예레미야는 미래의 불행을 전하는 예언가다. 그는 앞으로 다가올 비극적인 사건들로 깊은 상념에 빠져 있다. 그것은 예레미야의 고민이 아니라 미켈란젤로의 신심이기도 하다.

조울증의 경우, 중년 이후에 조증이 현저히 감퇴하는 것이 흔한 현상입니다. 우울증만이 무기력하게 지속되지요. 노인들이 활력 있게 사는 것이 힘든 것처럼 말입니다. 원래 온순하던 사람들도 늙고 외로워지면 성질이 좀 괴팍해지는 것을 보면, 노화로 인한 호르몬의 분비 이상 등 여러 문제로 생기는 우울증도 어찌 보면 자연스러운 흐름인 것 같습니다.

미켈란젤로가 노년기에 접어들면서 그린 인물을 보면 단호한 필치는 사라지고 손이 떨리기 시작했다는 사실을 감지할 수 있습니다. 만년에 제작한 조각에서도 인물은 더 이상의 강건함이나 자부심을 보이지 않습니다. 그러나 노년의 피에타는 20대에 만든 피에타와는 다른 차원의 미를 보여줍니다. 거기엔 희로애락의 모든 인생 역정을 통과한 미켈란젤로의 참회하는 마음이 고스란히 담겨 있기 때문입니다.

노년의 미켈란젤로는 불면증에 시달렸고, 그럴 때면 작업실에 내려와 촛불에 의지하여 대리석을 깎고 다듬었어요. 결과가 만족스럽지 않은 적이 많아 작품을 부수는 경우가 허다했습니다. 그럼에도 그는 여든아홉의 나이로 죽을 때까지 한시도 작업을 손에서 놓지 않았습니다. 항생제가 없었던 시대, 게다가 우울증으로 고생하던 예술가가 그 나이까지 산다는 것은 정말 기적 같은 일이지요! 그러나 그에겐 나름대로 삶을 견디는 방법이 있었습니다. 바로 지식에 대한 진지한 탐구와 깊은 신앙심입니다. 그는 조각가이기 이전에 지식인이었는데, 메디치 가문의 후원으로 평생 수많은 시인이나 사상가와 지적으로 교유했던 것이지요. 특히 단테와 페트라르카의 시들을 즐겼으며, 그 자신 또

「론다니니의 피에타」, 대리석, 높이 195cm, 1564, 밀라노 스포르체스코 성

1564년 여든아홉 살의 나이로 세상을 뜰 때까지 「론다니니의 피에타」를 제작하고 있었다. 병상에서 일어나 작업을 하기 위해 비를 맞으며 성 베드로 성당으로 달려가다 하인의 등에 업혀 오는 경우도 많았다. 그가 고통의 삶 속에서도 장수할 수 있었던 것은 예술에 대한 순수한 사랑과 초인적인 열정 때문이었다. 그는 스스로 예술가의 울타리인 고독에 머물러 예술 이외에는 사랑하지도 사랑 받지도 못한 상태에서 슬픔 그 자체로 산았던 것이다. 그런 감정의 싱테기 고스란히 이 조각에 반영되어 있다.

한 시인으로도 명성을 날렸습니다.

미켈란젤로는 우울증이 깊어질 때마다 신을 찾았고, 고통 속에서도 끊임없이 기도했습니다. 그는 예수가 십자가에 매달려 죽은 사실을 괴로워했습니다. 게다가 스스로를 고통을 당하는 예수와 동일시했습니다. 미켈란젤로는 죽음의 굴레에서 구원받기를 원했고, 천국에 대한 예수의 언약을 순진하리만큼 절실히 믿었습니다. 그것이 그가 죽기 6일 전까지 밀라노에서 조각 작품에 전념할 수 있었던 아주 절대적인 이유였습니다.

죽음이 만든 심미적 공포

에드바르 뭉크

미술사가 에르빈 파노프스키는 알브레히트 뒤러의 「멜랑콜리아I」을 분석하면서, 히포크라테스의 '4체액설'을 인용합니다. 그러니까 우울증자는 흑담즙이 많아 "인색하고 심술궂고, 비열하고, 탐욕스러우며, 슬프고, 게으르고, 신앙이 없고, 자주 존다"라고 설명하고 있습니다. 우울증은 태만, 무관심, 음울함, 졸음 같은 병으로 나타나고, 이것을 '수도사의 게으름'이라고 불렀다고 하네요. 재미있는 표현이죠. 졸음을 '아케디아acedia' 수도사의 게으름 같은 거라고 하니 아주 흥미롭지 않나요?

사실, 내 경우도 '졸음'이라는 걸 처음 경험한 것은 아버지의 죽음 이후였습니다. 그때까지 잠을 자면 잤지 졸아본 적이 없어 수업 시간에 조는 아이들을 도대체 이해할 수 없었으니까요. 사춘기에 경험한 아버지의 죽음으로 나는 그 구체적 사실보다는 그저 '죽음' 자체

「담배를 피우는 자화상」, 캔버스에 유채, 110.5×85.5cm, 1895, 노르웨이 국립미술관

로 인해 극심한 충격을 받았습니다. 좀 거창하게 말하자면 '존재'의 소멸에 대한 낯선 감정이 생겨나던 순간이었다고 할까요. 그러면서 생긴 이상한 현상이 바로 '졸음'이었는데, 이제야 내 졸음의 이유를 찾아낼 수 있게 되었습니다. 졸음이란 게 심리적 충격을 완화하기 위한 자기보호 기제였다는 사실 말입니다. 그러니까 죽음에 대한 공포가 '무기력한 졸음'으로 표출되었던 것이죠. 아버지의 죽음 이후 나 역시 성

인이 될 때까지 죽음에 대한 공포와 싸워야 했습니다. 그 불안과 두려움은 가히 강박적일 정도였습니다. 매일매일 집으로 돌아가는 길에 또 다른 가족의 죽음을 상상하고, 그것만으로도 정말 식은땀이 날 정도였던 겁니다. 그래서 나는 평생 죽음에 대한 공포를 그렸던 뭉크Edvard Munch, 1863~1944를 가장 잘 이해하고, 그에게 가장 애처로운 동병상련을 느낍니다.

사실 뭉크만큼 죽음에 대한 공포로 슬픔과 우울증에 시달렸던 예술가는 없을 것 같습니다. 노르웨이 출신의 뭉크는 구부정하게 키가 크고, 턱 보조개가 있는 각진 얼굴의 미남이었습니다. 그가 40대에 그린 「담배 피우는 자화상」을 보면 담배를 쥔 그 손가락이 매우 섬세해서 신경질적인 뭉크의 성격을 얼마간 읽을 수 있습니다.

뭉크는 의사였던 엄격한 아버지와 이지적이고 자상한 어머니 사이에서 5남매 중 둘째로 자랐습니다. 군의관이었다가 나중엔 빈민가의 의사로 지냈던 아버지 때문에 자주 이사를 다녀야 했지요. 그런 뭉크는 유년시절 가족들의 연이은 죽음을 체험하게 됩니다. 뭉크가 다섯 살 때, 서른 살의 어머니가 폐결핵으로 세상을 떠난 것이죠. 비극은 그것으로 끝나지 않았습니다. 그의 나이 열네 살 때는 엄마처럼 따르던 누나 소피가 역시 폐결핵으로 사망합니다. 엄마가 돌아가신 후, 병약한 뭉크를 돌보는 것을 비롯해 집안일을 맡아 하다가 몸이 약해져 폐결핵에 걸렸던 것이죠. 사춘기였던 뭉크는 누이의 죽음을 자기 탓으로 돌리며 죄책감에 빠졌습니다.

뭉크 남매들은 이모 카렌이 키웠습니다. 비극은 여기에 그지

「봄」, 캔버스에 유채, 169×263.5cm, 1889, 노르웨이 국립미술관
어머니 대신 집안의 살림을 맡아 보살피던 한 살 위의 누나. 소피도 어머니와 같은 폐결핵으로 죽는다. 멀지 않은 죽음이
찾아올 누이의 모습 옆으로는 고개를 숙이고 고뇌에 차있는 이모 칼렌 표르스티아드가 보인다. 뭉크의 누나에 대한 사모
의 정은 어머니에 대한 그리움과 동일하며, 죽음에 대한 응시와 직결된다.

지 않았습니다. 여동생 라우라가 어린 나이에 정신병 진단을 받았고,
형제 중 유일하게 결혼했던 남동생 안드레아도 결혼식을 올린 지 몇
달 만에 죽게 됩니다. 아버지도 뭉크가 첫사랑에 실패했던 시기에 사
망하게 되죠. 이처럼 뭉크의 일생 동안 폐병과 정신병으로 인해 가족
을 잃는 불상사가 이어집니다. 그러니 죽음에 대한 강박으로 평생 고
통받을 수밖에요. 더군다나 결핵과 같은 폐병은 서서히 건강을 좀먹
는 것이었으니, 집안 분위기가 어땠는지 짐작이 갑니다.

　　뭉크는 "나는 날마다 죽음과 함께 살았다. 나는 인간에게 가

장 치명적인 두 가지 적을 안고 태어났는데, 그것은 폐병과 정신병이다. …… 질병, 광기 그리고 죽음은 내 요람을 둘러싸고 있던 검은 천사들이었다"라고 말했습니다. 죽음에 대한 그의 두려움은 다른 공포로 전이되어 나갔습니다. 낯선 사람에 대한 두려움, 여인에 대한 두려움, 질병과 세균에 대한 두려움, 텅 빈 공간에 대한 두려움(동시에 그는 발작성을 동반한 광장공포증을 앓고 있었습니다), 알코올중독 등으로 나타났던 것이지요.

뭉크의 전작은 모두 이러한 죽음에 대한 공포에 따르는 정서를 반영한 것입니다. 우리가 익히 아는 「절규」나 「사춘기」 같은 작품들도 죽음에 대한 불안과 두려움을 내면화한 것이죠. 그뿐이 아닙니다. 뭉크가 그린 거의 모든 인물들은 마치 해골같이 휑한 눈에 죽음의 그림자처럼 다크서클이 내려온 좀비 같은 모습들이 많습니다. 전 작품 모두가 죽음에 대한 공포로 가득 차 있다 해도 과언이 아닙니다. 흥미로운 사실은 죽음에 대한 공포가 여자를 만나는 것에 대한 두려움, 나아가 '여성 혐오'로 드러난다는 것입니다. 그러니까 사랑하는 엄마와 누이의 죽음은 뭉크에게 자기가 사랑하는 여자들은 모두 자기를 버리고 먼저 떠난다는 사실을 무의식적으로 각인시킵니다. 두 여인의 죽음이 결국 그를 평생 독신으로 살 수밖에 없게 만들었다는 얘기가 되는 것이죠.

사실은 두 여자의 죽음과 더불어 뭉크의 여성 혐오에 불을 당긴 사건이 있습니다. 바로 첫사랑의 실패였어요. 1885년 여름, 스물두 살의 뭉크는 자신을 포함한 젊은 작가를 후원해오던 화가 프리츠 탈

로의 형수인 스물다섯 살의 밀리 탈로에게 매료됩니다. 이는 그의 인생에서 처음으로 경험하는 야릇한 사랑의 감정이었지요. 뭉크는 밀리에게 순정적인 사랑을 바치지만, 그녀는 보헤미안 기질이 있는 매우 자유분방한 여인이었습니다. 1889년 무렵, 파리로 유학을 떠날 때까지 그녀와 연애하면서 뭉크는 끝없는 의심과 질투로 정신적 고통에 시달리게 됩니다. 결국에는 여성 전체를 가증스럽게 여기는 지경에 이르렀던 것이죠. 첫사랑의 기억을 쳐다보기만 해도 그 자리에서 얼어붙어 죽어버리고 마는 메두사에 비유할 정도로요.

그리고 베를린에 정착해 예술가들과 활발히 교유하고 있을 때 만난 음악 공부를 하러 온 고향 후배, 다그니 유을과의 사랑도 그의 여성 혐오에 한몫 더합니다. 적어도 처음에는 팜파탈이었던 첫사랑에 대한 배신과 불신으로 심각한 여성 혐오증에 시달린 뭉크에게 다그니 유을은 그런 편견을 없애주는 유형의 여인이었지요. 아름답고, 교양과 지성미가 넘쳤고, 예술적인 기질이 뛰어나서인지 주변에는 늘 그녀를 흠모하는 예술가들이 넘쳐났습니다. 그런 그녀에게 뭉크는 사랑과 존경심을 품고 다가갔지만, 또다시 매몰차게 내동댕이쳐졌지요. 그러니까 다그니가 뭉크와 뭉크의 친구인 폴란드 태생의 작가 스타추와 양다리를 걸친 채 데이트를 즐기다, 결국 뭉크를 버리고 친구와 결혼하고 만 것입니다. 그렇지만 뭉크는 다그니 유을과 오랫동안 우정에 근간한 사랑을 나눕니다. 특히 그녀는 뭉크를 위해 해외 전시를 개최해주는 등 결별 이후에도 변치 않는 우정을 보여주지요. 다그니를 (좀 그로테스크한) 「마돈나」로 묘사한 적은 있어도 뱀파이어나 고양이로 그린

「마돈나」, 캔버스에 유채, 91×70.5cm, 1893, 노르웨이 국립미술관

적이 없는 것만 보아도, 그녀에 대한 뭉크의 감정을 읽을 수가 있습니다. 그런데 이 여인은 서른 셋의 나이에 안타깝게도 스토커에게 살해당합니다. 그때 뭉크는 그녀를 위한 해명과 애도의 글을 신문에 게재하게 되지요.

그런 다음 만난 여인이 여섯 살 연상의 툴라 라르센입니다. 뭉크는 상류층의 라르센과 깊은 관계로 발전하지만, 그녀의 끈질긴 결혼 요구에 못 이겨 결별하고 맙니다. 두 사람 사이가 어떤 관계였는지 적나라하게 드러내 주는 그림이 있습니다. 바로 앞서 본 「담배를 피우는 자화상」입니다. 이 자화상을 보면 뭉크의 왼쪽 손이 희미하게 처리되어 있는데요. 뭉크를 집요하게 사랑한 툴라 라르센이 결혼해주지 않고 자꾸만 자기 곁을 떠나려 하는 뭉크를 불러내, 권총을 가지고 옥신각신하다가 그만 뭉크의 왼손 손가락을 관통한 사건입니다. 이 사건으로 인해 평생 검은 장갑을 착용하고 다닐 만큼 뭉크의 손가락 부상은 심각했습니다. 둘은 완전히 갈라서지만, 이때 뭉크는 「마라의 죽음」 「살인녀」 같은 작품을 만들며 초인적인 작업량을 보여줍니다. 악녀를 만나면 창조력에 불이 붙는다고들 하지요? 악처를 만나 성공한 위인이 많은 것을 보면, 고통과 괴로움을 준 여자는 그만큼 강력한 영감의 제공자가 될 수도 있다는 뜻이겠지요.

여성들과의 이런 연애 이후 뭉크의 여성 혐오는 더욱 심해졌고, 만나는 여자마다 거부하고, 자주 싫증을 냈으며, 관계를 빨리 끝내버렸습니다. 그녀들에게 버림받기 이전에 그가 먼저 떠나는 것이 상책이라고 생각했던 것 같아요. 그는 엄마 대신 자신을 키워준 이모를

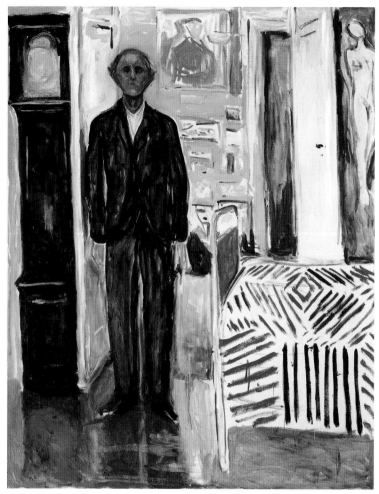

「시계와 침대 사이의 자화상」, 캔버스에 유채, 149.5×120.5cm, 1940~42, 오슬로 뭉크 박물관
생애 마지막 자화상으로 죽음을 암시하고 있다. 침대는 생로병사의 메타포이다. 시계는 죽음을 의미하는 관의 모습을 떠올리게 한다. 더군다나 시계의 시침과 분침이 없는 것으로 보아 자신의 삶이 얼마 남지 않았음을 예감하고 있는 것 같다.

빼고는 정상적으로 여성을 신뢰할 수 없었으며, 오로지 상상 속 여인과의 사랑만을 꿈꾸었습니다. 뭉크에게 여자는 딱 두 종류, 성녀 혹은 악녀였던 거죠. 그래서 그의 그림 속 여자는 마돈나 같은 성녀이거나 뱀파이어나 살로메 같은 팜파탈 뿐입니다. 그런데 그가 묘사한 마돈나조차 무시무시한 여인으로 느껴지는 것은 뭉크의 무의식에 남아 있는 여성에 대한 두려움과 불신 때문이 아닐까요?

뭉크는 반 고흐 이상으로 자화상을 많이 그렸고 독특한 자화상을 남겼습니다. 아니 거의 전작이 자화상이라고 할 만큼 자기 자신만을 그렸다고 볼 수 있어요. 자화상을 그리는 화가들은 대부분 우울질의 소유자들입니다. 그 역시 자신의 모든 심리적 불안을 자화상으로 그려냈던 것이지요. 젊은 시절에 뭉크는 낭만적 우울의 분위기를 물씬 풍기는 탐색적이고 예민한 감수성이 드러나는 자화상을 그렸지만, 노년에는 죽음에 대한 공포를 체념한 듯 몽롱하고 무기력한 자화상을 그립니다. 특히 죽기 얼마 전 그린 「시계와 침대 사이의 자화상」은 삶의 무상함을 보여주고 있습니다.

뭉크는 평생 우울증은 물론이고 알코올중독과 정신분열, 류머티즘과 천식 등 온갖 육체적·정신적 고통을 겪었지만 죽을 때까지 그림을 그렸습니다. 그것도 그 시절에 흔치 않게 여든이 넘게 살았습니다. 뭉크가 자살하지 않고 늦은 나이까지 정력적으로 작품을 할 수 있었던 이유는 무엇일까요? 아마 그것은 그가 남들이라면 모두 피해갈 죽음이라는 공포와 맞서 싸웠기 때문일 겁니다. 그에게 '싸우다'는 의미는 바로 그것을 가지고 '놀았다'는 뜻일 겁니다. 죽음에 대한 공포

가 여성에 대한 공포로 진화하는 모든 순간들 사이에서 일어나는 자신만의 감정을 속속들이 그림으로 옮긴 것입니다. 어쩌면 뭉크는 심한 엄살을 부렸는지도 모릅니다. 그런데 그것조차 '살고 싶다'는 항변처럼 들립니다. 어쩌면 모든 예술작품은 지독한 엄살쟁이들의 유희가 아닐까요?

쾌락이 된 우울

르네 마그리트

독일 사상가 발터 베냐민에 따르면, 초현실주의가 감성에 부여한 가장 큰 선물은 우울함을 쾌활하게 만들었다는 것입니다. 참 흥미로운 표현이지요! 그러면서 베냐민은 "우울한 인간이 스스로에게 허락한 유일한 쾌락은, 매우 강력한 것인데, 그것이 바로 알레고리다"라고 언급합니다. 실제로 그는 알레고리가 우울증 환자 특유의 세상을 읽는 방식이라고 주장합니다.

알레고리allegory란 말하고자 하는 바를 그대로 드러내지 않고 다른 것에 빗대어 설명하는 방식을 말합니다. 그리스어 알레고리아allegoria에서 파생되었는데 '다른 이야기'라는 뜻이죠. 알레고리는 추상적인 개념을 직접 표현하지 않고, 다른 구체적인 대상을 이용하여 표현하는 형식으로 문학에서 주로 의인화할 때 사용합니다. 조형미술의 예를 든다면, 17세기 네덜란드 정물화가 알레고리의 보고이지요. 그러

니까 꽃과 정물이 그냥 꽃과 정물이 아니라, 무언가 다른 이야기를 하기 위한 비유로 쓰인 것입니다. 말하자면 사소한 것에서 의미를 끌어내는 과정이 알레고리인 것입니다. 초현실주의 예술을 보면, 우울한 인간이 사물로 표현되는 경우가 많지요. 그 사물이 '피난처'이자 '위안'이자 '환희'라는 겁니다.

우울증을 초현실주의적 알레고리로 가장 섬세하게 표현한 탁월한 작가는 마그리트René Magritte, 1898~1967입니다. 그는 자신의 우울증을 남김없이 형이상학적으로 활용했던 예술가이지요. 즉, 자신의 명석함을 아낌없이 작품에 투사한 천재적인 화가입니다. 사실 그는 화가라는 이름을 거부하면서, 자신은 그저 '생각하는 사람'이며 다른 이들이 음악이나 글로 생각을 나누듯이 회화를 통하여 사유하는 사람이라고 말하곤 했습니다. 자신을 화가가 아닌 '그림으로 철학하는 사람'이라고 말한 것을 보면 그가 얼마나 '사유'에 목을 맸는지 상상이 가고도 남습니다.

마그리트의 독특한 성격은 그가 자신의 작업실을 드나드는 방식에서도 나타나는데요. 그는 집 안에 있는 주방을 개조해 작업실로 썼습니다. 마그리트는 안방에서 몇 발치 떨어지지도 않는 주방 작업실에 갈 때도 회사원이 아침에 출근하듯, 정장 차림에 중절모를 쓰고 지팡이를 쥐고는 그림을 그리러 갔다고 합니다. 그가 어떻게 예술에 대한 예의를 갖추었는지를 보여주는 흥미로운 일화가 아닐 수 없습니다. 마그리트는 또한 이렇게 말합니다. "나는 나의 과거를 싫어하고 다른 누구의 과거도 싫어한다. 나는 세념, 인내, 직업적 영웅주의, 의

작업실에 있는 마그리트
1936년 작업실에 있는 마그리트의 모습으로 이중 자화상으로 보인다. 그의 철학적 사유와 함께 독특
한 언어유희가 돋보인다.

무적으로 느끼는 아름다운 감정을 혐오한다. 나는 또한 장식미술, 민속학, 광고, 발표하는 목소리, 공기역학, 보이 스카우트, 방충제 냄새, 순간의 사건, 술 취한 사람들도 싫어한다"라고 말이지요. 어떤 성격의 사람인지 가늠이 되나요?

이런 말들은 마그리트의 생애가 주류에서 벗어나 있었다는 것을 깨닫게 합니다. 그는 군중 속에서 혼자 있는 길을 택했으며, 평생을 우울증에 시달려야 했습니다. 마그리트는 우울증으로 괴로워했을 뿐만 아니라, 거의 천부적으로 싫증을 잘 내는 사람이었습니다. 그러니 그는 평생 우울, 권태, 피로, 혐오감 사이를 오가며 살았다고 할수 있지요. 그렇다면 마그리트의 우울증의 근원은 무엇이었을까요?

그는 벨기에 태생으로 양복 재단사인 아버지와 모자 제조공인 어머니 사이에서 삼형제 중 맏아들로 태어났습니다. 유년시절 아버지의 사업이 잘 안 돼 자주 이사를 했지요. 열다섯에 만났던 소녀 조르제트 베르제와 9년 뒤 브뤼셀의 식물원에서 우연히 다시 만나 스물네 살에 결혼했고, 평생 사이좋게 살았다고 합니다. 이처럼 마그리트는 스캔들이나 복잡한 여자관계도 없었고, 외모에서 풍기는 그대로 절제된 소시민적인 삶을 살았습니다. 그렇게 평범한 일상을 영위하고 있는 것처럼 보이는 그에게 우울증은 은밀하게 숨어 있었습니다.

아마 마그리트의 우울증의 근원은 사춘기에 일어난 치명적인 사건에서 비롯된 것으로 보입니다. 바로 마그리트가 열세 살이던 1912년, 어머니가 강물에 투신해 익사한 채 발견된 것입니다. 어머니는 막내아들과 함께 방을 썼는데, 동생이 한밤중에 깨어나서 혼자인

걸 알자 울면서 식구들을 깨웠지요. 집 안을 전부 뒤졌지만 소용이 없었고, 이웃 사람들을 깨워 어머니의 흔적을 찾아보았습니다. 밤새 비가 내린 탓에 대문 밖과 보도에서 발자국이 발견되었고, 마을 전체로 흐르는 강까지 발자국을 추적하였습니다. 그리고 가족들이 어머니의 시신을 찾았을 때 이미 잠옷이 얼굴 부분을 휘감고 있었고 신발이 거꾸로 신겨져 있었습니다.

이처럼 마그리트의 우울증은 유년시절 어머니가 야밤에 다리 위에서 몸을 던져 자살한 사건에 뿌리를 두고 있습니다. 그의 예술은 어머니에게서 영원히 정신적으로 결별할 수 없는 상태 위에 기인한 것으로 보입니다. 어머니가 아들을 버린 사건, 즉 어머니의 자살로 자신이 철저하게 버림받았다는 것이 그의 평생 트라우마였던 것이지요. 이는 그 무엇으로도 보상되지 않는 치명적인 상처였습니다. 그런데 그것이 나이 들면서 자신의 사유에 미치는 영향이 있었던 모양입니다. 그게 작품에서도 드러나는데, 예컨대 일반적인 '성 모자상'의 패턴을 뒤집어 놓은 것입니다. 그러니까 「기하학의 영혼」이라는 작품에서처럼 아이가 엄마를 안고 있는 장면을 그린 것이지요. 그런 그림은 그저 초현실주의의 데페이즈망dépaysement(어떤 사물을 본래 있던 곳에서 떼어내는 것)에 국한되지 않은, 성인이 된 마그리트가 이제야 비로소 어머니의 마음을 들여다보게 된 것이 아닌가 생각하게 만듭니다.

어머니의 자살은 우울증 때문이었습니다. 우울증에 걸린 사람은 리비도가 자신에게로 향해 있어 나르시시즘적인 성향이 많습니다. 그런 의미에서 마그리트의 어머니도 아마 아들들에게 전적으로 사랑

「기하학의 영혼」, 종이에 구아슈, 375×292cm, 1936~37, 런던 테이트 모던 갤러리
'성 모자상'의 모델을 뒤집은 그림이다. 마그리트가 우울증에 걸린 어머니를
이해하고, 그녀를 위로하고픈 심경을 그림에 담은 것이 아닌가 생각된다. 입
장을 바꿔 생각해보는 역지사지 혹은 인지상정의 마음이 느껴진다.

을 줄 수 없을 정도로 자기 고통과 연민에 빠져 있었을 가능성이 크다는 것이지요. 그래서 마그리트는 유년시절 우울증을 앓았던 어머니로 인해 어머니와 정상적인 애착 관계를 가지질 못했고, 작품에서 그 영향이 속속 엿보인다고 할 수 있습니다.

흥미로운 사실은 어머니의 죽음에서 비롯된 마그리트의 유일한 기억에 관한 것입니다. 당시 마그리트는 어머니의 자살이라는 극단적인 사건으로 자신이 주목받는다는 사실에 일종의 '자부심'을 느꼈다고 합니다. 좀 기이하게 들리지만, 소심하고 사랑받지 못했던 어린 소년이 그것도 아주 비극적인 사건의 주인공이 되었다는 점에서 존재감을 느꼈다는 말이겠지요. 이처럼 어머니의 죽음은 그에게 자신이 중요하다는 생각과 새로운 정체성, 즉 그가 '죽은 여인'의 아들이 되었다는 사실을 각인시켜 줍니다.

어쨌거나 이 트라우마적 사건은 마그리트의 작품에서 얼굴을 흰 천으로 뒤집어쓴 인물들의 모습인 「연인들」의 연작으로 나타납니다. 이것은 어머니에 대한 떠올리고 싶지 않은 기억을 형상화한 것입니다. 떠올리고 싶지 않은 것을 떠올린다는 것은 얼마나 힘든 일일까요? 그러나 그는 그것을 적극적으로 활용하여 형상화했습니다. 마그리트가 삶 속에서 예술을 구가하는 방식으로 알레고리적 수사에 철저히 탐닉했던 것은 자신의 감정이 우울증과 광기로 진전되지 않기를 바랐기 때문입니다. 그러므로 그는 어떤 진지한 탐구가 필요했던 것입니다. 마그리트의 예술은 이런 탐구를 하지 않으면 견딜 수 없는 흰 우울한 철학자에 의해 이루어진 끊임없는 사유로 가장 잘 정의될 수

「연인들」, 캔버스에 유채, 54×73.4cm, 1928, 뉴욕 현대미술관

마그리트의 어머니가 강에 투신자살해서 죽었을 때, 그녀는 속옷으로 얼굴이 가려지고 신발을 거꾸로 신은 모습으로 발견되었다. 마그리트에게 어머니의 죽음의 원인은 여전히 의문이 풀리지 않은 채 남는다. 어머니가 스스로 택한 죽음을 보지 않으려고 옷으로 자신의 눈을 덮었는지, 아니면 소용돌이 치는 조류 때문에 속옷이 얼굴에 뒤덮였는지는 여전히 미스터리다.

있습니다.

평생 마그리트는 유년시절에 대해 좀처럼 입을 열지 않았습니다. 말하지 않았을 뿐만 아니라, 얼마 되지 않는 추억들도 현실에서 일어나기 힘든 매우 환상적인 것들로 채워나갔습니다. 이렇게 의식 저편으로 사라져버린 기억들은 비밀스러운 요소들로 채워져 우리의 호기심을 더욱더 자극합니다. 자신의 우울과 트라우마를 이처럼 멋지고 위트 있게 마주한 철학자는 당분간 보기 어려울 것 같습니다.

세 예술가의 슬픔을 마주하면서 아주 흥미로운 공통점 하나를 발견했습니다. 세 예술가가 모두 유년시절 누군가와 영원히 결별했다는 점입니다. 바로 그 누구도 아닌 '어머니의 죽음'으로 인한 결별! 미켈란젤로는 여섯 살에, 뭉크는 다섯 살에, 마그리트는 열세 살에 말이죠. 이처럼 사춘기 이전에 경험한 부모의 죽음, 특히 어머니의 죽음과 부재로 인한 우울증은 때로 회복 불가능한 정서적인 황폐화를 초래합니다. 특히 어린아이가 충분히 애도하지 못했을 때 위험은 커집니다. 어떻게 어린아이가 이 급작스럽고 황망한 죽음을 이해할 수 있겠습니까? 누가 그들의 죽음을 아이가 이해할 만큼 설명할 수 있겠습니까? 그러니 어떻게 애도가 가능하겠느냐고요. 이 예술가들 역시 유년시절 체험한 결별과 죽음에 대해 충분히 애도할 수 없었겠지요. 그러니까 이것이 평생의 부담으로 남게 되었던 것이고, 그런 까닭에 예술을 통해 계속 애도 작업을 하고 있다고 봐야 합니다.

이에 관해 좀 더 심도 있는 정신분석학적인 접근을 해보지요. 프로이트와 줄리아 크리스테바는 우울의 근원을 모성적 대상을 상실한 슬픔에서 찾습니다. 특히 크리스테바는 고전적 정신분석 이론을 토대로, 우울증의 특징이 상실한 대상에 대하여 공격성과 양가감정을 가지는 것이라고 강조합니다. 이처럼 어머니의 상실과 같은, 말로 설명할 수 없는 어떤 것('이데아' 혹은 '물자체Das Ding an Sich')의 상실에 관련되면서 생기는 것이 우울증입니다. 여기서 어머니의 상실이라고 하는

것은 단순히 물리적인 죽음을 의미하는 것만이 아닙니다. 부모의 이혼으로 어머니가 일찍 자식을 버렸다거나, 어머니가 자식을 폭력적으로 대했다거나 하는 등의 상징적인 죽음도 포함됩니다.

특히 마그리트처럼 어머니의 자살일 경우, 그것은 다른 자연적인 죽음보다 더욱 씻을 수 없는 상처가 됩니다. 바로 이런 것을 트라우마라고 하지요. 그러니까 어머니의 자살만큼 극단적으로 버림받았다는 느낌을 갖기는 힘들다는 것입니다. 사고로 죽거나, 병으로 죽거나 하는 것과는 다른 차원이지요. 물론 마그리트의 어머니도 우울증을 앓았습니다. 앞서 말한 대로, 우울증을 앓는 사람은 병적인 나르시시즘을 보이는 경우가 자주 있는데, 그녀 역시 삶의 에너지인 리비도가 자기 자신에게만 집중되어 있었던 거죠. 이런 나르시시스트들은 타인의 감정에 대해서는 좀 무감각하거나 무지합니다. 눈치 빠르고 재치 있고 외향적인 사람들은 덜 나르키소스적이라고 할 수 있습니다. 나르키소스적인 우울증의 기질로서 무감각 혹은 둔함은 실수로 연결되기도 하는데, 그것은 너무 많은 가능성을 파악하거나 현실적 감각 부족을 알아차리지 못하기 때문에 저지르는 일입니다. 그리고 우울증자들은 자신에 대한 기대치가 크기 때문에, 자기가 바라는 조건으로 우월한 존재가 되고자 하는 갈망에서 나오는 고집도 보통이 넘는다고 합니다.

다시 돌아가, 어머니의 죽음 같은 상실은 어린아이한테 씻을 수 없는 상처가 됩니다. 아이에게 엄마라는 존재는 언제나 자기 것이고, 자기를 위해 헌신해야 하는 무조건적이고 전폭적인 존재가 아닌가

요? 그런데 그런 엄마가 더는 돌이킬 수 없는 방식으로 자기를 버렸다고 생각해 보십시오. 그러니 어떤 방식으로도 회복 불가능한 일이 아니겠어요? 마치 우리가 태어나고 돌아가야 하는 모성의 근원으로 자궁이라는 곳을 영원히 잃어버린 것에 비유할 수 있겠지요. 그런데, 그 잃어버린 모성의 근원을 어떻게 찾을 수 있을까요? 어쩌면 바로 잃어버린 것에 대한 지독한 '향수'가 예술가를 살아 있게 만드는 원동력은 아닐까요?

생각해보세요. 모든 예술은 잃어버린 세계에 대한 지향성을, 우리가 함께 가고 싶고 혹은 살고 싶은 곳에 대한 추구를 드러내는 것이니까요. 그러니 예술가들에게 어떤 근원적인 것의 혹독한 결여가 예술창조의 근원으로 작용한다는 것은 슬프지만 진실입니다. 그런 의미에서 어쩌면 잃어버린 것에 대한 열망을 우울증이라 할 수 있습니다. 그것은 영원한 노스탤지어인 것입니다. 어쩌면 모성과 이데아 같은 것을 잃어버린 우리들은 모두 영원한 우울증자이자 낭만주의자일지도 모르겠습니다.

'잃어버린 세계에 대한 추구' '노스탤지어에 대한 지향'을 프로이트식으로 말하자면 '애도'라고 볼 수 있습니다. 프로이트는 상실에 대한 두 가지 반응 태도를 「애도와 멜랑콜리」(1917)에서 다루고 있습니다. 애도와 우울증은 둘 다 사랑하는 사람의 상실, 혹은 사랑하는 사람의 자리에 들어선 어떤 추상적인 것, 즉 조국, 자유, 어떤 이상 등의 상실에 대한 반응입니다. 애도의 경우에는 사랑하는 대상이 이젠 존재하지 않는다는 사실을 인정하고, 대상에 부과되었던 모든 리비도를

철회시켜야 한다는 요구를 점차 수용함으로써 상실의 충격에서 벗어나게 됩니다. 그러나 우울증은 상실한 대상과 자신을 무의식적·나르시시즘적으로 동일시함으로써 대상 상실이 자아 상실로 전환된다는 것입니다. 잃어버린 대상이 자기가 되고, 바로 그 대상화된 자아에 대한 애증의 감정이 생기면서 급격히 자기애를 상실하고 곧 자존감이 낮아지는 결과로 이어진다는 말이지요.

어쩌면 우울증으로 드러나는 증상들, 우리 모두에게도 얼마간 불쑥불쑥 찾아오는 낯선 감정들, 그러니까 슬픔이라든지, 불안이라든지, 두려움이라든지, 공포라든지 하는 감정들은 어쩌면 살기 위한 자기 방어기제일지도 모릅니다. 슬픔이라는 감정은 외부에서 비롯되는 트라우마에 대한 인간의 취약성을 드러내 보여주지만, 또 한편으로는 슬픔 속에서 우리의 내면을 가다듬을 수 있는 계기를 마련해주기도 합니다. 마치 베냐민이 형편없는 방향감각과 지도를 볼 줄 모르는 능력 덕에 여행을 사랑하게 되고, 헤매는 기술을 습득하게 되었던 것처럼 말이지요. 그러니까 슬픔 속에서도 구원의 길은 반드시 열립니다.

크리스테바는 슬픔이 승리의 표상은 아닐지라도 살아남기 위한 투쟁 정신을 잃지 않고 있으며, 창조적 의식을 지니고 있다고 보았습니다. 그런 의미에서 예술가들이 지니고 있는 예민한 의식과 우울한 정서들은 창조의 근원으로 작용한다고 보아야 합니다. 따라서 우울증이 심각했음에도 자살이라는 극단적인 방법을 택하지 않고, 끝까지 살아서 존재의 근원에 대해 사유할 수 있는 막강한 작품들을 남길 수 있었던 것은 오히려 우울증이 가져다주는 축복이었을지도 모릅니

다. 그러기에 라캉은 "나는 무엇인가의 결여이다. 나는 그것을 애도하고 있는 중이다"라고 말하고, 루마니아 철학자 에밀 시오랑은 "슬픔이란 어떤 불행에도 만족하지 못하는 갈증이다"라고 말했는지도 모르겠습니다.

'슬픔에도 불구하고'가 아닌, '슬픔 때문에' 창조된 것. 그것이 바로 예술입니다. 이렇듯 그림은 예술가들을 치유하는 가장 강력한 무기이자 연금술이었던 것이죠. 예술가들은 그림으로 그들의 생명을 연장해 나갔고, 욕망의 충족을 지연시키면서 삶을 견딜 수 있었으며, 삶을 활력 있는 그 무엇으로 만들 수 있었던 것입니다. 어쨌거나 예술은 곧 애도입니다. 예술 작업이야말로 충분히 애도하려는 안간힘과 노력임이 분명하니까요.

저녁에 잠자리에서는 두세 페이지 이상은 읽지
않았네. 심장의 두근거림이 어찌나 거센지 손
에서 책을 떨어뜨릴 수밖에 없었기 때문이네.
그게 어떤 조짐이었겠는가?

_ 베냐민이 『파리의 농민』을 처음 읽고,
아도르노에게 보낸 편지 중

喜

기쁨

순간의 만남,
영원이 되다

기뻐할 수 있는 것! 그것은 이미 하나의 재능인 동시에 지혜입니다. 기쁨은 즐거움과는 다른 것이지요. 왠지 기쁨은 영적·정신적인 사건이고, 즐거움은 감각적 사건에 관련된 것 같습니다.

철학자 강신주는 "사랑과 우정은 모두 어떤 타인과의 만남에서 기쁨을 느끼는 감정, 그러니까 자신이 과거보다 더 완전해졌다는 뿌듯함이 드는 감정"이라고 말했어요. 사실 사랑과 우정만큼 기쁨을 주는 건 없을 것입니다. 그럼에도 사랑은 그저 기쁘기만 한 감정이 아니지요. 다양한 감정의 스펙트럼이 있는 사랑을 기쁨이라고만 한정 할 수 없다는 생각이 들어요. 무언가 근원적인 기쁨을 찾을 필요가 있다는 말이지요.

좀 고리타분한 감이 없지 않지만, 공자님께서 『논어』첫 장에서 '기쁨'에 대해 말하고 있다는 데 생각이 미쳤습니다. 바로 「학이學而」편에서 "배우고 때로 익히면 기쁘지 아니한가學而時習之 不亦說乎?"라고 했던 것 말입니다. 무언가를 배우는 행위는 진정 무한한 기쁨을 준다는 겁니다. 그러면서 공자는 또 "친구가 있어 멀리서 찾아오면 그 또한 즐겁지 아니한가有朋自遠方來 不亦樂乎?"라고 말합니다. 친구의 존재가 배움 다음으로 '기쁨'이라고 말하고 있네요. 한참 동안 공자님 말씀 같은 건 잊고 살았는데, 살아갈수록 그분 말씀에 공감이 가는군요.

나 역시 기쁨에 대해 곰곰 생각해보는데요. 정말이지 새로운 것을 배우는 것, 날 알아주는 사람과 대화하고 소통하는 것만큼 기쁜

일이 없을 것 같다는 생각이 듭니다.

우리는 인생에서 제대로 된 배움에 참 목말라 있습니다. 늘 입시 위주의 주입식 교육만 받고, 배움도, 처세도, 지혜도 모두 빠르고 간편하게 축약해서 배우는 데 너무 익숙해져 있지요. 분명 무엇을 진득하게 오랜 세월에 걸쳐서 배우는 것은 어렵겠지만, 나를 포함한 많은 사람들이 진정한 배움에 대한 묘미를 잃어버리고 있는 것은 사실입니다. 학교나 학원은 모두 허망한 입신양명을 위해서만 존재하는 정말 재미없는, 어쩌면 지옥보다 못한 곳이 되어버렸지요. 최소한 지옥은 그렇게 지루하진 않을 거 같으니까요. 몇 점의 점수 차로 사람 차별하는 학교 공부 빼곤 다 재미있는 것 같습니다. 그러니 학교를 벗어나서 할 수 있는 공부, 사실 그게 진짜 공부지요. 사업을 하는 것도, 친구를 사귀는 것도, 음식을 만드는 것도, 여행을 다니는 것도 실은 다 공부입니다. 그러니 기뻐할 것은 온 지천으로 널려 있네요.

그렇다면 예술가들에게 기쁨은 무엇일까요? 그들은 어디에서 기쁨을 찾았을까요? 예술가들은 삶의 순간순간을 기뻐하고 찬미합니다. 이건 이래서 아름답고, 저건 저래서 아름답다고 느끼면서요. 그들은 어느 누구도 예외 없이 자신이 느끼는 감동의 순간을 영원히 기록했습니다. 예술가들은 보통 사람들이 놓치기 마련인 아주 사소한 순간, 사물, 관계에서 아주 큰 기쁨을 느끼는 사람들이니까요. 그들은 누구보다도 삶을 사랑하고, 더욱 예민하게 기뻐하기에, 누구보다도 삶에 더 처절하게 저항할 수밖에 없었습니다. 그런 까닭에 화가들은 삶의 고통과 고난 가운데서도 빛나는 순간을 포착하고 그려왔던 것이지

요. 중요한 것은 그들의 시대적인 고통이나 질곡, 개인사의 불행이나 고난이 심할수록 그림 속의 빛은 더욱 찬란해졌다는 점입니다.

　　슬픔 속에도 기쁨이 있고, 불행 속에도 기쁨이 있고, 절망 속에도 기쁨이 있습니다. 우울한 가운데도 기쁨이 있고, 고독한 가운데서도 기쁨이 있고요. 절대적 불행을 체험한 사람들이 어쩌면 더욱 이율배반적인 감정을 느낀다고 합니다. 아우슈비츠 생존자이자 노벨문학상 수상자인 헝가리 작가 임레 케르테스는 "행복은 어떤 강제수용소에서도 존재한다. 우리가 어느 순간 태양의 따사로움을 느낄 때, 혹은 매우 신비로운 여명이 수용소의 한 장소에서 시작될 때 그렇다"라고 말했습니다. 놀랍지 않나요? 아우슈비츠 같은 강제수용소에도 완벽한 기쁨의 순간이 있었다니 말입니다.

　　마치 도심 속 깨진 보도블록 사이에서 솟아난 새싹에서 생명의 신비를 맛보는 것처럼, 인간의 마음은 언제든 생명을 기뻐하고 찬미할 준비가 되어 있다는 겁니다. 그때 현재의 불행을 압도하는 기쁨의 빛이 발현됩니다. 기뻐할 수 있다는 것은 어떤 특별한 상황에서 벌어지는 사건이 아니라, 언제나 기뻐할 수 있는 마음만 있으면 충분합니다. 이렇게 기쁨은 순간이지만, 영원한 느낌을 줍니다. 기쁨을 느끼는 순간 상처와 절망으로 가득했던 우리 마음에 서서히 치유가 일어나는 겁니다. 바로 이런 영원한 순간Eternal momentum을 그린 그림들 속으로 들어가 볼까요?

몰입하는 나, 나를 발견하는 독서

책 읽는 여자

기쁨 중 최고의 기쁨은 '나를 발견하는 일'이 아닐까요? 연애도, 친구 만나는 일도, 책 읽는 일도, 여행도 모두 나를 발견하기 위한 일이지요. 그러나 이런 일은 절대 쉽지 않습니다. 어느 정도 충동적이고 즉흥적인 힘이 있어야 하고, 혼란을 각오할 준비가 되어 있어야 합니다. 또한 엄청난 집중과 몰입도 필요합니다. 이 모든 일들은 무엇보다 시간을 많이 내야 하고, 때로는 돈도 많이 필요합니다.

그럼 독서는 어떤가요? 먼저 독서는 살아 있는 사람을 만나는 것 이상으로 멋진 만남입니다. 아주 차분히 남의 얘기와 생각을 듣는 것과 다름없으니까요. 그런데 사람들은 보통 책 읽기를 여가 활동이라 생각합니다. 게다가 취미난에 곧잘 독서라고 써놓기도 하지요. 아뿔싸! 세상에 독서가 취미라니요? 내 경우는 독서가 '생존'입니다. 글과 강의로 밥을 버는 나는 "읽기는 쓰기의 90퍼센트"라는 말을 철석같이

믿고 있습니다. 글을 쓰려면 책을 읽어야 하고, 강의를 하려면 어마어마한 문헌들을 독파해야 합니다. 늘 안 읽은 책, 못 읽은 책들이 자기를 읽어달라고 아우성칩니다. 참 난감한 일이지요.

독서가 취미인 사람들, 어쩌면 그들은 진정 독서의 잔혹함에 대해 경험하지 못한 존재들일지도 모릅니다. 즐거움의 경지를 넘어서, 고통을 지나 기쁨의 차원으로까지 상승시킬 수 있을 때만이 진정한 독서라고 생각합니다. 그러니까 '기쁨의 독서'라는 측면에는 즐거움 혹은 즐김의 차원을 넘어선 '고통'이 존재합니다. 적어도 글쟁이가 업인 내게 책 읽기는 즐거움인 동시에 고통이 됩니다. 이 둘 사이사이에 아주 아슬아슬한 찰나가 있습니다. 바로 '기쁨'의 순간이죠! 좀 거창하게 말하자면, 이런 책 읽기는 근원적 존재와 만나는 체험으로 볼 수 있습니다. 미학적으로 보면, 책 읽기는 '잃어버린 세계에 대한 상기想起: anammesis'로 볼 수 있고요.

플라톤은 우리가 무엇을 '안다는 것'은 단지 "잊었던 것을 다시 기억해내는 것일 뿐"이라고 이야기합니다. 다시 말해, 불멸하는 인간의 영혼은 출생 이전에는 참되고 확실한 지식인 이데아에 대한 인식을 이미 지니고 있었는데, 태어날 때 망각의 여신 레테lethe가 망각의 강물을 마심으로써 그것을 잊어버렸다고 합니다. 예컨대 사람들이 둥근 사물을 보고 원을, 아름다운 여인을 보고 미의 이데아를 떠올리듯이, 사물을 지각함에 있어서 각각의 사물들 안에 부분적으로 들어있는 이데아들을 감각적으로 지각하고, 잊었던 이데아를 다시 기억한다는 것이지요. 그러니까 모든 앎의 행위는 잃어버린 세계를 다시 찾

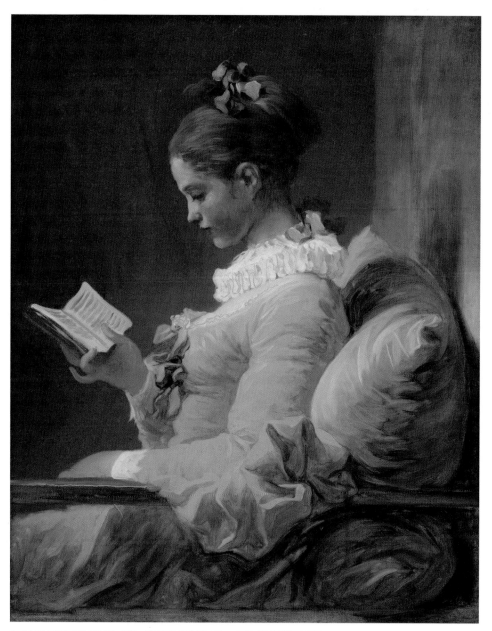

장 오노레 프라고나르, 「책 읽는 여인」, 캔버스에 유채, 82×65cm, 1770, 워싱턴 국립미술관

책 읽는 여자들은 살롱 문화와 더불어 출판산업이 발달하기 시작한 18세기 로코코 시대부터 그려진다. 독서는 남성 중심의 세계에 갇혀 있던 여성들이 지루하고 비천한 일상을 견디는 방법으로 선택한 자구책이었다. 책을 통해 가정이라는 좁은 세계를 상상력과 지식으로 이루어진 무한한 세계, 자아실현의 세계와 맞바꿀 수 있는 가능성을 얻게 된 순간부터 여자들은 달라지기 시작했다.

베르트 모리조, 「독서-화가의 어머니와 언니」, 캔버스에 유채, 101×81.8cm, 1869~70, 워싱턴 내셔널 갤러리

는다는 의미를 내포합니다. 우리가 책을 읽으면서 공감하는 것 역시 내가 알고 있었던 것을 재인식하는 행위, 즉 나를 재발견하는 것과 같습니다. 매일매일 우리는 책을 통해서 새로운 기억을 환기하고 또 이미 알고 있었던 것을 기억해내는 것이지요.

재미있는 사실은 사람들은 저마다 책에 대한 향수를 나름대로 지니고 있다는 점입니다. 책을 읽지 않아도 책을 좋아한다는 것이죠. 책의 물성, 책의 냄새, 책의 장정, 책에 얽힌 사연까지, 저마다 책에 대한 사연과 역사를 말하곤 합니다. 그래서인지 책이 그려진 그림은 모든 사람의 호감의 대상이 된답니다. 더군다나 책 읽는 여자의 모습이 담긴 그림이라면 더욱더 시선이 꽂히지 않을까요?

왜 화가들은 책 읽는 여자들을 그렸을까요? 그들은 왜 그녀들에게 매료되었던 것일까요? 먼저 시각적으로 무엇인가에 집중하는 여자들은 관능적으로 보입니다. 아마 놀이에 집중한 어린아이처럼 강하게 몰입한 모습이 화가들의 호기심을 발동시켰을 테니까요. 더군다나 책 읽는 여자는 책을 통해 자신의 욕망을 자극하여, 자유를 꿈꾸는 것처럼 보입니다. 이 점이 남자들의 호기심을 자극했겠지요. 다시 말해 그녀들은 남성들의 눈에 현실을 부정하고, 미지의 세계를 동경하며 그곳을 찾아 일탈을 감행할 수도 있는 위험한 여자들로 보였을 것입니다. 마치 범죄자가 완전범죄를 꿈꾸듯이요. 그런 까닭에 책 읽는 여자들은 위험한 동시에 매혹적인 여자로 받아들여졌을 것입니다. 남자들은 플로베르의 소설 『마담 보바리』를 보며, 보바리 부인이 책이 주는 환상의 세계에 유혹 당했던 이야기를 실제로 착각하였을지도 모

릅니다.

그런데 과연 그녀들은 언제부터 그려지기 시작했을까요? 책 읽는 여자들은 살롱 문화와 더불어 출판산업이 발달하기 시작한 18세기 로코코 시대부터 그려지기 시작해, 19세기 말에서 20세기 초반에 대대적으로 그려졌습니다. 아마도 책 읽는 여자들이 많이 그려졌던 시대는 그 어느 때보다도 여자들이 남성 중심의 가부장적 이데올로기에 갇혀 있을 때였을 겁니다. 처음에 여자들은 자아실현의 수단이기보다는 지루하고 비천한 일상을 견디는 방법으로 책 읽기를 선택했던 것 같습니다. 그런데 책을 통해 가정이라는 좁은 세계를 상상력과 지식으로 이루어진 무한한 세계와 맞바꿀 수 있는 가능성을 얻게 된 순간, 그러니까 책이라는 자신만의 공간을 얻게 된 순간부터 여자들은 달라지기 시작했던 것이죠. 자아를 발견하면서 가정에 대한 순종을 벗어던지고 독립적 자존심을 얻기에 이른 것입니다. 그녀들은 책을 통해 자아실현이라는 거대한 각성의 세계로 진입하는 중이었던 것이지요. 그리하여 책 읽는 여자들은 위험한 존재가 되었습니다. 그리고 예술가들은 현실과 환상을 오가는 그녀들의 시선과 태도에 매료당합니다. 화가들은 여자들이 책을 읽는 순간, 가끔씩 그녀들이 소망하는 혁명의 기쁜 꿈에 동참하고 싶어 했을지도 모르니까요. 화가들이야말로 책을 읽는 순간, 그녀들 마음속에 일어나는 변화를 가장 먼저 인정하고 싶었던 존재들이었을지도 모르겠습니다.

책 읽는 여자! 몇 해 전 과천 국립현대미술관 도서관에서 어느 유명 연예인을 언뜻 본 적이 있습니다. 아마 현대미술관 야외공연장에

프란츠 아이블, 「독서하는 처녀」, 캔버스에 유채, 53×41cm, 1850, 벨베데레 궁 미술관

서 펼쳐지는 음악 페스티벌에 출연하러 왔다가 잠깐 도서실에 들른 모양입니다. 그때 그녀는 정말 아름다워 보였습니다. 특별히 외모가 뛰어난 편도 아닌데 말입니다. 그녀는 정말로 몰입해서 책을 읽고 있었습니다. 책에 취한 그녀 주변에 후광이 반짝거리고 있었죠. 나는 '아, 책에 몰입한 게 저런 모습이구나. 내 모습도 저럴 수 있을까?'라고 생

각했습니다. 그토록 아름다운 풍경이자 동시에 기쁘고 부러운 모습을 본 적은 좀처럼 없었지요. 그 여자 연예인은 성공했냐고요? 당연히 그렇겠지요. 예전처럼 TV에는 잘 등장하지 않지만, 의식 있는 연예인으로 아주 견고하게 자기의 입지를 척척 잘 다져 나가고 있다는 소식이 들립니다.

지금 곁에 있는 사람

반 고흐와 폴 고갱

사랑하는 사람과의 만남, 말이 통하는 사람과의 만남, 나를 인정해주는 만남, 내가 특별한 존재임을 깨닫게 해주는 만남 등 인생에는 숱한 아름다운 만남들이 있습니다. 이런 만남들은 '나'라는 존재를 생성시키는 원동력이 되지요. 이런 관계는 내 안의 에로스와 만나게 해주는 사건이라고 볼 수 있습니다. 나를 유쾌하고 활기 있게 만들어주는 모든 기쁜 만남이 바로 '에로스'이지요. 왜 에로스냐고요? 에로스를 너무 남발하는 거 아니냐고요?

자! 지금부터 에로스를 좀 다른 측면에서 살펴볼 필요가 있답니다. 에로스를 반드시 섹스와 연관 지어 생각할 필요는 없습니다. 정신분석학자 융의 말처럼 에로스가 섹스와 동의어로 여겨져도 안 되지만, 섹스와 분리되어서도 안 되며, 인간적이고 미학적이고 정신적인 것을 포함하는 심리적 본성 같은 것으로 생각하면 될 것 같네요.

존 카메론 미첼 감독의 영화 「헤드윅」(2000)은 플라톤의 『향연』에서 말하는 사랑, 즉 에로스의 기원을 아주 흥미로운 애니메이션을 통해서 보여줍니다. 감독이자 주인공인 미첼은 영화 내내 그 특유의 양성적인 가녀린 몸으로 「사랑(에로스)의 기원」이라는 노래를 애절하게 불러댑니다.

플라톤은 태초에 세 종류의 인간이 존재한다고 말했습니다. 남자와 남자가 한 몸인 존재, 여자와 여자가 한 몸인 존재, 남자와 여자 양성으로 이루어진 존재가 그들이지요. 특히 남녀 양성으로 이루어진 존재를 '안드로구노스Anthrogunos'라고 불렀답니다. 이러한 최초의 인간은 구형으로 팔과 다리가 네 개씩이며, 둥근 목 위에 똑같은 얼굴 두 개가 붙어 있었어요. 또 하나의 머리에 양방향으로 각각 얼굴이 있고, 바깥쪽으로 난 성기가 둘이 있었지요. 머리가 두 개인데다 여덟 개의 손발을 가진 최초의 인간이 얼마나 머리가 비상하고 힘이 셌는지 상상해보세요.

사방팔방 자유자재로 움직일 수 있는 몸과 두 개의 머리로 생각할 수 있는 능력을 가진 인간은 급기야 신들에게 도전하기에 이릅니다. 이에 위협을 느낀 신들의 제왕 제우스는 번개를 내리쳐 인간들이 더 이상 힘을 발휘하지 못하도록 둘로 갈라놓습니다. 신들은 인간들이 자기의 잘린 자리를 보고 더 온순해지길 바라며 상처를 졸라 메워 배꼽을 만들어 주었지요. 맙소사! 그때부터 인간은 자신의 본래 모습, 즉 반쪽을 찾아 헤매게 되었습니다. 그러다가 자신의 반쪽을 찾으면 서로 껴안고 달라붙어서 일할 생각도 하지 않고, 식음을 전폐하고 욕

망에 불타오르게 되었던 것이지요. 이렇게 분화된 인간들이 게이, 레즈비언, 이성애자가 되어 상대를 찾아 헤매는 것이라고 해요. 그것이 바로 플라톤이 말하는 에로스, 사랑입니다.

심리학과 정신분석학에서 에로스는 '삶을 향한 충동(본능)', 타나토스는 '죽음을 향한 충동(본능)'으로 정의됩니다. 그도 그럴 것이 인생은 바로 자기가 잃어버린 반쪽을 찾기 위한 삶의 충동과 죽음의 충동을 반복하는 여정이라 해도 과언이 아니니까요. 그렇다면 그 반쪽은 도대체 누구일까요? 당신에게는 바로 그런 반쪽, 소울메이트가 있나요? 혹 지금 그런 사람과 데이트하거나, 함께 살고 있거나, 친구로 만나고 있지는 않은가요? 사실 한 존재에게 있어 반쪽이란 성애를 나눌 수 있는 생물학적 남자(여자)가 될 수도 있고, 말이 통하는 동성 친구도 될 수 있고, 인생의 지침을 제공해주는 멘토도 될 수 있습니다. 그러니까 육체적이든 정신적이든 우리 스스로 좋아하는 모든 대상은 한결같이 잃어버린 반쪽, 에로스라고 할 수 있는 것이지요.

지금부터 반 고흐Vincent Van Gogh, 1853~90의 사랑과 우정에 관해 얘기하려고 해요. 반 고흐는 평생 절실하게 어떤 '관계'를 갈망했습니다. 그는 남녀관계를 초월한 어떤 영적인 감수성을 공유할 수 있는 상대를 갈구했던 것 같아요. 그런데 그에겐 예술을 제외하고는 모든 인간관계가 너무도 어려웠어요. 반 고흐는 우리가 알고 있듯이 광기 어린 괴팍한 사람이 아니랍니다. 오히려 그는 순진하고 섬세한 사람으로, 연민과 동정심이 많았어요. 그래서 자신이 생각한 것을 행동으로 옮기는 데 주저함이 없었고, 지나칠 정도로 몸을 혹사하면서까지 타

인에 대한 감정에 열정적이었던 것이죠. 다시 말해 융통성이 없고, 영악한 점이라곤 찾아볼 수 없는 성격의 사람이었습니다. 그런 그를 사람들은 좀 부담스럽게 느꼈던 거 같아요.

감수성이 예민한 젊은 나이의 반 고흐는 사촌누이, 하숙집 여인 같은 여자들에 관심을 두었고, 그들에게 열렬히 구애를 했지요. 하지만 번번이 퇴짜를 맞았고, 매번 새롭게 상처받았습니다. 사실, 반 고흐는 상처 받은 여자한테 끌렸습니다. 이것을 소위 '상복 콤플렉스'라고 부릅니다. 반 고흐가 이렇게 된 데는 그의 어머니에게 원인이 있다는 설이 있습니다. 빈센트 반 고흐가 태어나기 1년 전 그의 형을 사산한 빈센트의 어머니는 큰 슬픔에 빠져 있었습니다. 생각보다 어머니의 애도 기간은 길어졌고 그녀는 늘 검은 옷에 우울한 표정을 하고 있었습니다. 아마도 그런 어머니의 모습 때문인지 반 고흐는 상처 입고 슬픔에 빠져 있는 여자에게 번번이 매료됩니다. 일곱 살 연상의 사촌누이에게도 과부가 된 지 얼마 안 되었을 때 청혼했고, 심지어 창녀 시엔조차도 그녀가 아이를 잃고 슬픔에 빠져 있을 때 사랑에 빠졌습니다.

구필 화랑에서 그림을 판매했던 반 고흐는 미술품 거래가 자신에게 맞지 않는 일임을 깨닫고, 그 일을 혐오하게 됩니다. 그러니 고객과 동료 직원들과의 관계가 좋을 리 없었지요. 런던, 파리 등 타지에서 반 고흐가 몰두할 거라고는 성서밖에 없었고, 그것을 탐독하는 것이 가장 큰 기쁨이었습니다. 그렇게 목사 공부를 하던 그는 정통 교리의 접근방식에 이의를 제기하여 교회 당국과 충돌을 일으켰습니다.

반 고흐, 「감자 먹는 사람들」, 캔버스에 유채, 82×114cm, 1885, 암스테르담 반 고흐 미술관
젊은 시절, 벨기에 탄광촌에 전도사로 부임했던 반 고흐가 가난하고 어려운 삶을 사는 민중들을 어떻게 생각
했는지 보여주는 작품이다. 그들을 그곳에서 구원해주고 싶은 마음이 전해진다.

연수가 끝나서도 복음전도사로 임명을 받지 못하게 되자, 벨기에 남서
부의 탄광 지역에 가서 가난한 주민들을 위해 선교를 시작합니다. 그
는 광부들과 똑같이 먹고, 똑같이 초라한 집에서 생활했습니다. 그는
자기 앞에 펼쳐진 생지옥이 그의 탓인 양 절망스럽게 울부짖었지요.
목사가 되어 가난한 사람들과 함께하고 싶었던 그의 순수한 열망은
타인들에게는 그저 무겁고 부담스러운 짐이었습니다. 그러던 중 성직

이 자기 뜻대로 되지 않자 반 고흐는 자기가 해야 할 일은 성직을 등에 업은 화가라고 생각합니다. 그의 그림 「감자 먹는 사람들」과 같이 소외당하고 불쌍한 사람들의 삶을 그리는 화가가 되기로 결정한 것이지요.

이처럼 성직에 봉사하고자 한 반 고흐는 힘겨운 화가 초년시절을 파리에서 보냅니다. 그리고 얼마 후 화가로서 새로운 인생을 실현하기 위해 아를로 떠납니다. 자신이 좋아하는 훌륭한 화가들과 공동작업을 꿈꾸었던 것이지요. 그는 마치 12사도를 불러 모으는 예수처럼 무척 들떠 있었습니다. 아를의 집에서 열두 명의 사도들이 함께 모여 작업할 수 있도록 열두 개의 의자를 구입하기도 했지요. 그렇게 그는 사람을 그리워했고, 급기야 가장 사랑하고 존경했던 다섯 살 연상의 화가 폴 고갱Paul Gauguin, 1848~1903을 불러들였습니다.

반 고흐는 고갱이 온다는 생각으로 기뻐 거의 미칠 지경이 되었지요. 그는 고갱이 쓸 방을 온통 노란색으로 칠하고, 가구를 배치하고, 꽃을 꽂는 등 마치 신랑을 맞이하는 신부처럼 들뜨고 설레어 했습니다. 그때 노심초사 고갱을 기다리며 그린 그림이 바로 「해바라기」 연작입니다. 해바라기는 '고갱바라기'였던 셈이죠. 반 고흐는 고갱이 곧 도착하리라는 희망으로 매우 행복해하는 한편, 그가 오지 않을지도 모른다는 두려움에 낙담하기도 했습니다. 그는 혹시 고갱이 아를을 좋아하지 않을지도 모르며, 따라서 그가 화를 내거나 조롱하며 떠나버릴지도 모른다고 불안해했습니다. 긴장이 극에 달한 반 고흐는 몸이 아플 지경이었어요. 그러나 반 고흐에게 평생 이보다 더 두려운 기

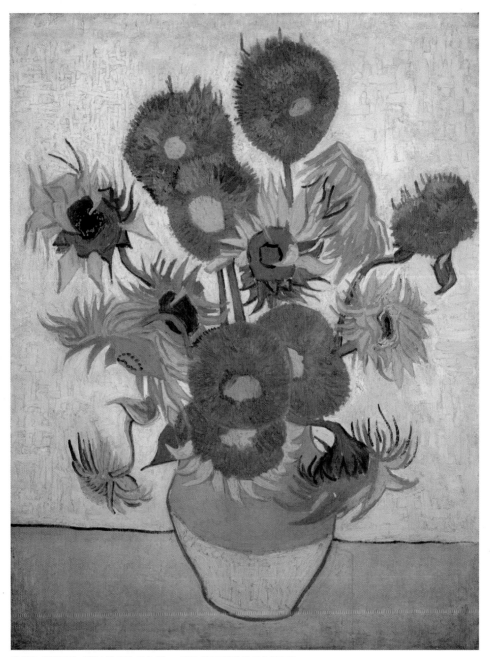

반 고흐, 「해바라기」, 캔버스에 유채, 92.5×73cm, 1888, 암스테르담 반 고흐 미술관
반 고흐가 고갱이 오기를 기다리며 그린 해바라기 연작 중 한 점. 고갱에 대한 반 고흐의 우정은 남녀 사이의 사랑처럼, 아름다움을 찾는 여정이라는 의미에서 에로스라고 할 수 있지 않을까?

반 고흐, 「고갱에게 헌정한 자화상」, 캔버스에 유채, 62×52cm, 1888, 하버드 대학교 포그 미술관

폴 고갱, 「반 고흐에게 헌정한 자화상-레미제라블」, 캔버스에 유채, 73×92cm, 1888, 모스크바 푸시킨 미술관

두 사람은 서로의 자화상을 그려주었다. 고갱의 자화상에 비하면, 고흐의 자화상은 거창한 주제의식 따위는 갖지 않는 소박하고 자연스러운 것이었다. 고갱에게 보낸 편지에서 반 고흐는 영원한 부처를 모시는 승려의 모습을 통해 자신을 발견하기 위해서 이 그림을 그렸으며, 자신의 얼굴을 그리면서 유일하게 고친 부분은 "눈을 일본 사람처럼 약간 길쭉하게" 그린 것뿐이라고 밝혔다.

'헌정하다'라는 말에는 간청과 하소연, 또한 사람을 사귀는 요령의 의미가 포함되어 있는데, 반 고흐는 연민을 보일 때나 고독을 무마시키기 위해 이러한 방법을 사용한 것이다. 반면, 고갱은 자신을 빅토르 위고의 소설 『레미제라블』의 주인공 장 발장에 비유, 겉으론 야성적이면서 그 내면에 고귀함과 부드러움이 감추어져 있는 존재로 묘사했다. 고귀한 야만인이라는 고갱 특유의 자기 인식이 엿보인다.

반 고흐, 「폴 고갱의 의
자」, 캔버스에 유채,
91×72cm, 1888, 런던
내셔널 갤러리(위)
반 고흐, 「빈센트의 의
자」, 캔버스에 유채,
93×73.5cm, 1888, 런
던 내셔널 갤러리(아
래)
반 고흐가 그린 자신
과 고갱의 의자. 마치
초상화의 느낌이 난다.

쁨의 순간은 없었다고 합니다. 그만큼 누굴 사랑하며 기다린 적이 없었으니까요. 심지어 여자를 사랑할 때 보다 더욱더 노심초사 안타까운 심정이 되었다고 해요.

그들은 서로의 초상을 그려주는 등 얼마간 동고동락하지만 그기간은 너무도 짧게 끝나버립니다. 그 유명한 반 고흐의 '귓불 자르기' 사건으로 말이지요. 그렇게 그들의 우정은 일단락됩니다. 그렇다고 그들의 우정이 끝난 것일까요? 고갱은 그 사건 후 서둘러 그곳을 떠납니다. 반 고흐에 대한 오해가 풀리지 않은 채였지요. 그 후 얼마 지나지 않아 고갱의 염려대로 반 고흐는 스스로 목숨을 끊게 됩니다. 게다가 1년도 채 안 되어, 반 고흐의 동생 테오마저 죽게 됩니다. 고갱은 그들 형제의 죽음이 자신에 대한 모욕이라고 생각했어요. 만사가 잘 되어가는 판에 자신을 고통스럽게 하려는 특별한 의도가 내포되어있다고 의심했던 것이죠. 마치 많은 사람이 자신과 친밀했던 사람의 죽음을 용서할 수 없는 배신 행위로 받아들이는 것처럼 말입니다. 그럼에도 불구하고 고갱이 반 고흐에 대해 언급할 때 그의 목소리는 정말로 따뜻했다고 전해집니다.

반 고흐의 이러한 사랑은 육체보다는 정신, 게다가 영혼에 더욱 충실한 사랑, '필리아philia'였습니다. 그것은 우정에 가까운 사랑이었으며, 이성 간의 열정 이상이었지요. 반 고흐와 고갱이 서로 갈라서게 되었다고 해서, 반 고흐처럼 친구를 생각해서는 안 되는 걸까요? 누가 이만큼 친구를 사랑할 수 있겠습니까? 반 고흐가 고갱을 기뻐했던 것만큼 나를 기뻐해 줄 친구가 있을까요? 그것도 반목과 경쟁이 심

한 예술계에서 말이죠! 반 고흐와 고갱의 우정과 사랑은 엇갈린 채 갈라져 우리의 가슴을 아프게 하지만, 그래도 그 아픔까지도 깊은 기쁨으로 느껴지는 것은 나만의 생각은 아닐 것입니다. 그리고 어쩌면 조금은 영악해진 요즘 우리들의 우정에 대해 반성하게 만듭니다.

당신의 그림은 무엇입니까?

그림이 된 순간

주변 사람들에게 당신을 가장 기쁘게 하는 그림이 무엇이냐고 물었습니다. 그러면 "아! 행복한 그림이요?"라고 내게 되물었어요. 사람들은 기쁨과 행복을 동의어로 생각하나 봅니다. 그런데 그들은 갑자기 떠오른 작품을 말하지 않고, 무언가 깊이 생각하는 거 같았어요. 자신의 미적 수준을 좀 그럴 듯하게 보이게 하려면 어떤 그림을 말해야 할지 고민하는 듯했지요.

　자, 그럼 지금부터 내 친구들의 대답을 살펴볼까요? 출판사 대표 S는 모네의 「수련」과 클림트의 「사과나무」를, 그림 그리는 친구 H는 클림트의 풍경화와 이브 탕기의 그림을, 화랑 큐레이터 J양은 윌리엄 터너의 그림을, 출판사 편집장 K는 쇠라의 「아스니에르에서 물놀이하는 사람들」과 메리 커샛의 모자상을, 소설가 C씨는 반 고흐가 아를에서 그린 모든 그림을, 인테리어 디자이너 B는 마크 로스코의 그

림을, 또 문화재 보존하는 일을 하는 W는 피에르 보나르의 실내 그림을, 문화상품 사업가 P는 김원숙씨의 그림을, 미술가 Y는 레오나르도 다 빈치의 「담비를 안고 있는 여인」을, 꽃집 주인 K는 보티첼리의 「프리마베라」를, 어린이 미술학원을 운영하는 K는 샤갈의 산책과 결혼에 관한 그림을, 경영 컨설턴트 H 대표는 구사마 야요이의 점 시리즈와 제프 쿤스의 풍선 작품을, 사업가 H씨는 보테로의 뚱뚱한 여자를, 신문사 기자 J는 루소의 자연을, 카페 사장인 L은 목욕하는 모든 여자 그림을 꼽았지요.

이 명단이 바로 내 친구들이 자신을 행복하게 하는 그림이라고 추천한 그림들입니다. 어떤 친구들은 특정 작가의 모든 그림을, 또 다른 친구들은 구체적인 제목을, 또 다른 이들은 특정 주제를 언급했지요. 나도 이 기회에 친구들이 어떤 작품을 좋아하는지 알게 되어 참으로 묘한 기쁨을 느끼게 되었답니다. "아! 이 친구가 그런 작품을 좋아했단 말이지. 몰랐네. 그런 그림을 좋아할지는……. 아 이 친구는 역시 그랬구나. 너무 잘 어울리는걸……." 새삼스럽게 그 사람과 나 사이에 새로운 비밀 하나가 생긴 것 같은 친밀한 느낌이 들었습니다. 누가 어떤 것을 좋아하고 싫어하는지를 알게 되면 마치 그 사람의 무의식에 접근한 느낌이 들기 때문이지요.

그러고 보니, 번뜩 그들이 좋아하는 그림에 어떤 공통점이 있다는 생각이 듭니다. 첫 번째는 거의 모든 작가들이 19세기에서 20세기 초반의 화가들, 그러니까 우리랑 비교적 가까운 시대의 사람들로, 삶이 잘 알려진 화가들이라는 사실이지요. 인생이 곧 예술이었던 화

보티첼리, 「프리마베라(봄)」, 나무판에 템페라, 203×314cm, 1478, 피렌체 우피치 미술관

피에르 오귀스트 르누아르, 「목욕하는 여인들」, 캔버스에 유채, 170.8×117.8cm, 1887, 필라델피아 미술관

가들의 그림에 더 친밀감을 느꼈던 거예요. 지인들 역시 미술사적으로 훌륭하다고 알려졌거나 천재의 작품을 굳이 선택하려고 했던 건 아닌 것 같아요. 그 대신 그들은 자신에게 위로와 치유를 건넬 수 있는 그림을 기쁜 그림이라고 생각하고 있었던 거지요. 어쩌면 결국 집에 한 점쯤 걸고 싶은 그림이라고 말해도 좋을 것 같네요.

두 번째, 그들이 택한 그림들은 인상파와 후기인상파 화가들의 그림이 다수를 차지합니다. 물론 우리의 미술교육이 근대에 치우친 경향이 있기도 하겠지만, 어쨌거나 인상파의 그림의 내용이 대중적이고 일상적인 것이라서 누구나 좋아하는 그림이 된 거 같아요. 그렇다면 좀 더 정확히 사람들이 왜 인상파 그림을 좋아하고 그것을 보면 행복해하며 기쁜 그림으로 느끼는지 살펴볼까요?

사실, 먹물이 좀 들면 인상파 회화를 그저 진부한 그림 정도로 폄하하는 경향이 있지요. 나 역시 그저 그런 상식적이고 대중적인 그림으로 생각하곤 했어요. 그런데 나이가 들수록, 어떤 허세를 벗어던지고 사물을 넌지시 바라보게 됩니다. 그랬더니 인상파 그림이 새록새록 말을 걸기 시작합니다. 그래서 내가 왜 인상파 그림에 다시 매료되기 시작했는지 곰곰이 생각해 보게 되었습니다.

그리하여 나름대로 궁리해서 얻은 답은 바로 '빛'이었습니다. 사람들이 인상파 그림을 좋아하는 이유는 바로 빛을 담았기 때문입니다. 물론 서양미술사는 빛을 어떻게 표현할 것인지에 대해서 지속적으로 천착해왔다고 볼 수 있지요. 그러나 인상주의 그림만큼 철저하게 빛의 유희를 담은 그림은 없습니다. 사람들은 갑자기 평평해지고 환해

진 그림을 보면서 처음에는 낯설었지만, 점차 그런 그림에 중독이 되어갔어요. 그리고 식물이 광합성 작용을 하듯이 사람들은 이 빛을 그린 그림에 매료되기 시작했습니다. 해바라기처럼 말이에요. 나 역시 자꾸만 인상파 그림이 좋아집니다. 예전에는 자못 심각하고 숭고한 작품을 좋아했다면, 이제는 심각하고 진지한 그림들이 때론 좀 촌스럽게 느껴지기까지 합니다. 이런 생각도 또 바뀌겠지만 말이지요.

얼마 전 관람한 오귀스트 르누아르의 말년을 그린 영화 「르누아르」(2012)를 보면서, 인상파 그림이 왜 서양미술사의 꽃이 될 수밖에 없는지에 대한 힌트를 얻게 되었습니다. 그리고 르누아르의 자연과 감각적인 누드가 주는 아름다움에 그만 매료되고 말았어요. 이 영화 속 르누아르는 전쟁 중에도 꽃과 여체를 그립니다. 아들 장(훗날 프랑스의 거장 영화감독이 된 장 르누아르)은 아버지에게 도덕이 무너지고 인간성이 황폐해가는 시기에 속물적인 그림을 그린다고 비난하지요. 르누아르는 전쟁에서 두 아들의 팔과 다리를 잃은 것으로 자기의 역할은 다한 것이라고 단호하게 말합니다. 그러면서 그는 "인생 자체가 우울한데 그림이라도 밝아야지. 그림은 기쁨에 넘치고 활기차야 돼. 비극은 누군가가 그리겠지"라고 응답합니다. 이처럼 르누아르를 비롯한 인상파 화가들은 바깥세상과는 상관없이 모든 사물에 쏟아지는 빛을 그리지요. 그럼으로써 사물을 살아 있게 만드는 것, 그것이 바로 인상파 그림의 존재 이유입니다.

인상파 그림들이 빚어내는 빛은 어떻게 만들어진 것이길래 그토록 사람들의 마음을 사로잡는 것일까요? 우선 인상파 화가들은 원

피에르 오귀스트 르누아르, 「물랭 드 라 갈레트에서의 춤」, 캔버스에 유채, 130.7×175.3cm, 1876, 파리 오르세 미술관

르누아르는 사물과 인간에 쏟아지는 빛을 그린다. 그럼으로써 사물을 살아 있게 만든다. 인상파 그림을 모든 사람들이 기뻐하는 이유다.

조르주 쇠라, 「아스니에르에서 물놀이하는 사람들」, 캔버스에 유채, 200×300cm, 1883~84, 런던 내셔널 갤러리

색들을 거리낌 없이 마음껏 사용했습니다. 원래 색깔은 섞어서 쓰게 되어 있지요. 그러면 색은 좀 탁하고 어두워지기 마련입니다. 그런데 인상파는 순색을 그대로 병치하는 방식으로 색채를 만들어냅니다. 예컨대 노란색과 파란색을 병치하여 녹색을 만들어내는 것과 같은 방식으로 말이죠. 이로써 그들은 사물의 변치 않는 속성을 그린 것이 아니라, 사물 위에 시시각각 쏟아지는 변화무쌍한 빛의 세계를 묘사하기 시작합니다.

서양문화에서 '빛'이란 무엇일까요? "빛이 있으라 하매 빛이 있었다"라는 첫 구절로 시작되는 서양문화의 핵심 텍스트인 성서가 떠오릅니다. 신의 첫 창조물이 빛이었다는 거지요. 빛은 창조주이고, 또한 태양신 아폴론을 상징하는 것이기도 합니다. 또 플라톤의 이데아도 결국 빛의 세계입니다. 빛이 없으면, 인간도 사물도 존재하지 않습니다. 빛이야말로 존재를 가장 존재답게 드러내주는 것이지요. 우리는 이런 생각을 하지 않고 그저 빛을 바라보지만, 빛을 사유하기 시작하면 무궁무진한 의미로 다가옵니다.

빛 중의 빛을 그린 그림을 떠올려 보라고 한다면, 특별히 조르주 쇠라의 작품이 떠오릅니다. 신인상파의 대가 쇠라의 그림은 빛의 입자로 빚어진 것처럼 보이지요. 그는 커다란 화면에 순색의 점만으로 황홀한 빛의 세계를 만들어냈습니다. 그가 그린 「그랑자트 섬의 일요일 오후」 「아스니에르에서 물놀이하는 사람들」 그리고 「모델들」이라는 작품들을 보세요. 그 그림들이 머금고 있는 빛을 보십시오. 빛 속으로 빨려 들어갈 것 같은 느낌이 들지 않나요? 그가 요절했다는 사실이 징

말 안타깝기만 합니다.

또 다른 친구는 표현주의 화가였던 클림트의 금빛 찬란한 그림들도 기쁜 그림으로 꼽았습니다. 그의 황금색은 언뜻 관능의 황홀, 일탈의 행복, 순수한 본능의 해방 등으로 받아들여지곤 하지요. 그렇지만 클림트의 그림은 그 이상입니다. 클림트의 황금은 관자를 또 다른 빛의 세계로 인도합니다. 그것은 마치 비잔틴 모자이크나 이콘, 이슬람의 아라베스크, 일본화의 색 바랜 황금색 부처, 한국의 낡은 탱화와 같이 숭고한 종교화를 보는듯한 느낌이 들게 하지요. 금은 태양이 쪼개져 땅속 깊숙이 박힌 것이라는 말이 있어요. 얼마나 시적詩的인가요! 아마 클림트의 황금빛 그림들이 아름다운 것은 바로 그런 이유 때문일 거라는 확신이 듭니다. 이처럼 빛은 생명이고, 구원이자 존재의 이유입니다. 그러니 빛을 그린 그림은 곧 우리를 살리는 그림인 것이지요. 그래서 그게 어떤 그림이든, 누구의 그림이든 상관없이 기분이 좋아지는 게 아닐까요?

그렇다면, 내게도 물을 차례가 되었다고요? 내가 좋아하는 그림이요? 참 대답하기 곤란한 질문 중 하나가 이것입니다. 미술을 업으로 삼은 내가 특별히 좋아하는 그림이 있느냐는 것이지요. 오랫동안 그림을 보다 보니, 작품 나름대로 다 맛이 다르고 의미도 달라서 한두 가지 그림을 꼽기가 힘듭니다. 그런데도 굳이 하나만을 선정해야 한다면 바로 날개 달린 존재를 그린 그림이라고 말할 수 있어요. 그러니까 천사 그림! 그중에서도 서양의 미술관에 가면 흔하게 볼 수 있는 '수태고지annunciation'를 주제로 한 작품이 내겐 유례없는 기쁨을 가져다주

프라 안젤리코, 「성 도미니쿠스가 있는 수태고지」, 프레스코, 194×194cm, 1437~46년경, 피렌체 산 마르코 미술관

단언컨대 수태고지만큼 내게 근원적인 기쁨을 주는 그림은 없다. 그것은 단순히 예수의 잉태 사건을 알리는 것이 아니라, 로고스의 육화, 영혼이 물질이 되는 것을 포함하는 '보이지 않는 세계'에 대한 믿음을 보여주는 인류 최대의 상징적 사건이다.

지요.

　수태고지가 무엇인가요? 천사 가브리엘이 숫처녀인 마리아에
게 나타나 하나님의 아이를 잉태하게 될 것이라는 무지막지하게 황당
하고, 한편으론 두렵고 폭력적인(?) 사건이 아닌가요? 그런데 내게 수
태고지 그림은 단순히 세상을 구원하는, 예수라는 생명이 태어나는,
성서에 따른 사건을 묘사하는 수준을 넘어섭니다. 오랜 세월 수태고
지 그림을 들여다보면서 느낀 점은, 그것이 이 지상의 모든 영적인 사
건, 눈에 보이지 않는 섭리에 대한 믿음을 상징한다는 것이지요.

　더군다나 수태고지만큼 미술을 잘 드러내는 비유는 없다고 생
각합니다. 수태고지가 조형예술의 메커니즘과 동일시되는 이유는, 형
상을 만들어 내는 조형 미술이야말로, 영혼과 정신 같은 비물질이 물
질화되는 사건이라고 할 수 있기 때문입니다. 물감과 천으로 만들어진
그림이 사람의 성격, 정신, 영혼, 감정의 진폭까지 드러내 주니까요.
의도했건 그렇지 않건 그림이라는 물질은 화가의 마음을 오롯이 담고
있다는 겁니다. 그래서 미술품은 마치 예수의 기적처럼 사람의 마음
을 흔들어놓고 감동을 선물하는 것이 아닐까요?

　요즘 창의경영, 창조교육, 창의기업 등 창조를 찾는 일이 많지
요. 그런데 수태고지만 한 창조가 있던가요? 우리는 신의 창조법을 벤
치마킹 할 필요가 있지 않을까요? 사실 수태고지는 신의 창조 작업
중 가장 늦게 이루어진 것이지만(사실, 신은 아직 창조 중이십니다), 가장
인간적이고 가장 기발한 상상력을 발휘해 만들어진 것이 아닐까요?
다른 피조물들은 그저 "있으라" 하매 있었지요. 그것은 스펙터클하지

만 덜 재미있지요. 수태고지에 비한다면 말이죠! 신은 처음 빛을 창조하고, 하늘과 땅, 풀과 나무, 바다 생물과 새, 땅의 짐승 등을 순서대로 만들었습니다. 그리고 그는 "보기에 좋았더라"라고 하셨지요. 마지막으로 인간을 만들었을 때 신은 "보기에 심히 좋았더라"라고 말씀하셨습니다.

　　신도 어떤 사물의 창조보다 인간의 창조를 가장 늦게, 그리고 가장 어렵게 한 셈입니다. 더군다나 창세기 이후에 오는 수태고지라는 잉태 방법은 진화한 신이 선택한 가장 예술적인 방법인 것이지요. 어쨌거나 신은 수태고지를 통해 인간들에게 탄생의 기쁨 속에는 두려움과 잔인함, 고통이 숨어있다는 것을 알려주었습니다. 그러니까 모든 창조에는 고통이 따른다는 사실을요.

어떤 그림이 기쁨을 주느냐고 지인들에게 물었을 때, 어떤 한 친구의 대답이 허를 찔렀습니다. "그림 보는 거 자체가 기쁜 일 아닌가 요?"라고 말이지요. 아차! 싶었지요. 동시에 '그런데 왜 사람들은 그림을 잘 안 보지?' 하는 생각이 드는 겁니다. 그게 기쁜 일인데도 말이지요. 그리고 번뜩 이런 생각이 들었어요. 독서가 좋으면서도 책을 잘 안 읽게 되는 것처럼, 그림 감상이 삶을 기쁘게 하는 것을 알면서도 우리는 그림을 보는 일을 좀 어려워한다는 사실을 말입니다. 어쩌면 우리가 그림 보는 법을 잃어버렸는지도 모른다는 생각이 들었어요. 그림 보는 일을 어렵고 심각하게 생각하지 않고, 먼저 감각적으로 즐겨야 하는데 말이죠. 마치 맛있는 요리를 먹고, 꽃향기를 맡는 것처럼요.

한편 그 친구의 질문은 나를 다시 아주 기쁘고 행복한 사람으로 되돌려 놓았습니다. 내게 그림 보는 일은 생업이니까요. 어떤 소설가가 말했지요. 아무리 좋아하던 일이라도 그것이 직업이 되면 힘들어진다고요. 그래서 가장 좋아하는 일은 취미로 하고, 두 번째로 좋아하는 일을 직업으로 삼으라고요. 여하튼 그림 보는 일을 업으로 삼은 나 역시 미술관 앞에 서면 마냥 기쁘기만 했던 건 아니었답니다. 오히려 한없이 작아지기도 했었지요. '나는 그 나이에 뭐했지?' '저런 엄청난 욕망이 실현되는 동안에 도대체 나는 무엇을 한 거지?'라는 자책과 자괴감을 동반한 질문과 함께 곧이어 심각한 반성과 성찰, 뭐 그런 생각이 휘몰아치는 것입니다. 이처럼 미술관과 박물관에 들어가려면 그

만큼 부담스럽고 괴로운 심정 또한 배제할 수 없었던 겁니다.

그럼에도 불구하고 그림 보는 일을 업으로 삼게 해준 분이 있다면, 그분께 감사드리고 싶습니다. "아름다움은 견딜 수 없는 것이다"라는 카뮈의 말처럼, 기쁨은 고통과 맞물려 있다는 생각이 듭니다. 슬픈 기쁨, 고통스러운 쾌락, 우울한 기쁨 등 어쩐지 기쁨은 어떤 감정보다 훨씬 형이상학적인 냄새가 납니다. 그래서 우리 모두가 기쁨을 원하는가 봅니다.

나는 무엇을 할 때 진정으로 기쁜가 생각해 보았습니다. 곰곰이 생각해보니 그건 바로 자유로울 때입니다. 자유는 추구해야 할 무엇이 아니라, 당연히 현존의 상태가 되어야 한다고 누군가 말했던 기억이 납니다. 더불어 20세기 최고의 영화감독 타르코프스키의 말이 생각납니다. '자유란 자신이 무엇을 해야 하는지를 아는 것'이라고.

나는 이번 인생에서 내가 무엇을 해야 하는지를 조금은 알 것 같습니다. 그리고 그 사실이 나를 기쁘게 합니다. 지금 이 순간처럼 말이지요.

치유의 미술관

ⓒ 유경희 2015

1판 1쇄 2015년 6월 3일
1판 2쇄 2021년 1월 11일

지은이 | 유경희
펴낸이 | 정민영
책임편집 | 김소영
편집 | 손희경
디자인 | 김이정 이정민
마케팅 | 정민호 김도윤 최원석
제작처 | 더블비(인쇄) 중앙제책(제본)

펴낸곳 | (주)아트북스
출판등록 | 2001년 5월 18일 제406-2003-057호
주소 | 10881 경기도 파주시 회동길 210
대표전화 | 031-955-8888
문의전화 | 031-955-7977(편집부) 031-955-2696(마케팅)
팩스 | 031-955-8855
전자우편 | artbooks21@naver.com
트위터 | @artbooks21

ISBN | 978-89-6196-238-4 03600

이 도서의 국립중앙도서관 출판예정도서목록(CIP)은 서지정보유통지원시스템 홈페이지(http://seoji.nl.go.kr)와
국가자료종합목록 구축시스템(http://kolis-net.nl.go.kr)에서 이용하실 수 있습니다. (CIP제어번호 : CIP2015013501)